古筝演奏艺术

技巧·音色·表现力

宋曼 著

化学工业出版社

·北 京·

内 容 简 介

古筝是中华民族最具有历史性和代表性的古典乐器之一，已经传承并发展了两千多年，无论是演奏技巧还是乐曲内容，对中华音乐文化都有着重要的价值和深远的影响力。本书对古筝演奏技法与教学相关知识进行了详细的梳理和分析，从古筝演奏的基础理论、古筝演奏技法提升、古筝演奏技巧的运用、古筝的演奏艺术、古筝教学的探析、古筝教学改革与实践、古筝教学的发展与思考等对古筝艺术进行了深入的讲解与阐述，能为从事相关行业的读者及古筝爱好者提供参考和借鉴。

图书在版编目(CIP)数据

古筝演奏艺术：技巧·音色·表现力 / 宋曼著.—北京：化学工业出版社，2023.10

ISBN 978-7-122-44281-9

Ⅰ.①古…　Ⅱ.①宋…　Ⅲ.①筝－奏法－研究　Ⅳ.①J632.32

中国国家版本馆 CIP 数据核字(2023)第 189826 号

责任编辑：杨松淼　　　　　　　　　　　装帧设计：赵文明
责任校对：王　静

出版发行：化学工业出版社(北京市东城区青年湖南街 13 号　邮政编码 100011)
印　　装：北京盛通数码印刷有限公司
710mm×1000mm　1/16　印张 11¾　字数 210 千字　2024 年 1 月北京第 1 版第 1 次印刷

购书咨询：010-64518888　　　　　售后服务：010-64518899
网　　址：http://www.cip.com.cn
凡购买本书，如有缺损质量问题，本社销售中心负责调换。

定　　价：49.80 元

前　　言

　　古筝是中华民族具有历史性和代表性的古典乐器之一，其发展和创新，关系到中华民族传统的文化是否后继有人，是否能有效地、完整地得到传承。传承和创新是艺术发展的必备条件，古筝艺术自然也不例外，所以古筝艺术要想繁荣发展，就必须沿袭传统，兼顾锐意创新。

　　古筝艺术已经传承了两千多年，每一个时代的古筝都融入了先人们的智慧，他们注入古筝演奏技法中的心血是值得人们敬重的，所以我们今天还能在古老的古筝艺术中领略到传统的筝乐魅力。传统古筝艺术无论是演奏技巧还是筝曲内容，对当代古筝艺术都有着重要的价值和深远的影响力。但古筝演奏技法必然需要创新，它必然会随着时代脚步的前进而取得进展。在改革和创新古筝艺术的进程中，无论是筝曲创作还是演奏都成绩斐然，它们也极大地丰富了古筝演奏技法的内容。

　　很多人往往只关注演奏的技术技法，想着只要演奏技术水平高，就能够在实际演奏中展现自己真正的实力。实际上，在古筝乐曲演奏中，演奏人员光具有良好的演奏技术是不够的，具有一定程度的文化知识、精神素养也是很重要的。只有拥有这些，演奏者才能在实际演奏中让筝曲魅力真正地绽放。

　　本书对古筝演奏技法与教学相关知识进行了详细的梳理和分析，希望本书可以为从事相关行业的读者提供一些有价值的参考和借鉴。

目 录

第一章
古筝演奏的基础理论

第一节　古筝的理论知识

一、古筝的历史沿革

古筝是一种具有优美音色和丰富表现力的繁弦弹拨乐器。江西贵溪仙水岩东周崖墓出土的两件十三弦筝表明了古筝有着近三千年的历史。关于古筝的最早文字记载可见于公元前 237 年的《谏逐客书》(李斯)："夫击瓮叩缶，弹筝搏髀，而歌呼呜呜快耳者，真秦之声也。《郑》《卫》《桑间》《韶》《虞》《武》《象》者，异国之乐也。今弃击瓮叩缶而就《郑》《卫》，退弹筝而取《韶》《虞》，若是者何也?"由此可知，古筝在两千多年前就流行于当时的秦国境内，并且已是常见乐器之一，所以后人又称筝为"秦筝"。而今因筝的历史久远，所以大家习惯称之为"古筝"。

在历史长河中，古筝伴随着人类文明不断发展，从"若乃上感天地，下动鬼神，享祀宗祖，酬酢嘉宾。移风易俗，混同人伦，莫有尚于筝者矣"(汉·侯瑾《筝赋》)、"惟大筝之奇妙，极五音之幽微。苞群声以作主，冠众乐而为师"(曹魏·阮瑀《筝赋》)、"今观其器，上崇似天，下平似地，中空准六合，弦柱拟十二月，设之则四象在，鼓之则五音发，斯乃仁智之器"(西晋·傅玄《筝赋》)中可见，汉、晋时期，人们已把古筝推崇为"移风易俗、混同人伦"的"仁智之器"。

从"听鸣筝之弄响，闻兹弦之一弹，足使客游恋国，壮士冲冠……"(南梁·萧纲《筝赋》)、"琼柱动金丝，秦声发赵曲。流徵含阳春，美手过如玉"

（南梁·萧绎《和弹筝人》）中可知，南北朝时期宫廷皇室对古筝艺术的偏爱。

从"深宫高楼入紫清，金作蛟龙盘绣楹。佳人当窗弄白日，弦将手语弹鸣筝"（唐·李白《春日行》）、"座客满筵都不语，一行哀雁十三声"（唐·李远《赠筝妓伍卿》）、"奔车看牡丹，走马听秦筝"（唐·白居易《邓鲂、张彻落第》）、"大艑高帆一百尺，新声促柱十三弦。扬州市里商人女，来占江西明月天"（唐·刘禹锡《夜闻商人船中筝》）中可晓，唐代古筝盛行，深宫中、宴席间、民船上无处不在。

宋代欧阳修的《李留后家闻筝坐上作》："不听哀筝二十年，忽逢纤指弄鸣弦。"宋代苏轼的《润州甘露寺弹筝》："多景楼上弹神曲，欲断哀弦再三促。"元代杨维桢的《春夜乐》："双筝手语凤凰柱，弹得新声奉恩主。"明代何良俊的《听李节弹筝和文文水韵》："汩汩寒泉泻玉筝，泠泠标格映清冰。愁中为鼓秋风曲，不负移家住秣陵。"明代余怀的《金陵杂感》："六朝佳丽晚烟浮，擘阮弹筝上酒楼。"近代《止庵诗外集·咏筝诗》："神游玉柱金兰外，心醉灯红酒绿中。"等等，都从各个角度反映了当时古筝的艺术表现特点、演奏形式以及演奏者的艺术感染力。

由于历史悠久、流传广泛，古筝形成了风格各异的艺术流派。具有代表性的有高亢豪放的河南"中州筝"，明快如歌的山东"齐鲁筝"，清淳含蓄的岭南"客家筝"，细腻婉转的广东"潮州筝"，流畅清新的浙江"武林筝"，激越哀婉的陕西"秦筝"，典雅平和的福建"闽筝"，还有民族风格突出的蒙古族"雅托噶"、朝鲜族的"伽耶琴"。此外，还有东传日本、南传越南而形成的异国风格的日本"和琴"和越南"十六弦筝"。各种艺术流派丰富多彩，交相辉映。古筝成为我国民族器乐中风格流派最为丰富的一种乐器，是我国民族音乐中的多彩瑰宝。

古筝在流传过程中，因地域流传的不同和各流派对音色、音韵的需求差异等，其形制、弦质、弦制等也各不相同，种类繁多。从弦质上来看，古筝用弦有音色古朴、含蓄、韵味浓郁的蚕丝弦；有音韵清亮流畅、发音灵敏的钢丝弦；还有兼于两者之间的尼龙钢丝弦。从形制、弦制上看，有汉、晋前后的十二弦、十三弦筝并用；唐以后多为十三弦丝弦筝（日本目前还有部分流派仍在沿用）；元、明时期以来的十四弦筝（当时称作小瑟）、十五弦筝

（当时称作官筝）；清末出现的十六弦、十八弦金属弦筝。20世纪50年代以来，古筝形制得到很大的改进，从十八弦增至二十一弦、二十三弦、二十五弦等多种弦制，同时在广大"乐改"工作者的努力研究下，还试制出了机械转调筝、蝶式筝、七音阶筝等。当今被广泛采用的是二十一弦S型古筝。

随着时代的发展，古筝艺术逐步进入了专业化教育领域。自一代古筝宗师曹正教授在20世纪40年代把古筝艺术带入音乐专业院校后，古筝由民间流传步入了系统化的专业教学。现在各高等院校古筝专业的开设、古筝演奏的选修、古筝教材的编排、古筝理论的研究、筝乐作品的创作、演奏技法的创新，都赋予了这门优秀的传统艺术更强盛的生命力。

二、古筝基础知识

（一）古筝的构造和各部位名称

古筝是一种繁弦弹拨乐器，筝体主要部分是较大的共鸣箱（筝体的大小根据形制或弦数的多少而定），共鸣箱上镶有多根弦，每根弦下有一只弦码（又称雁柱，用以调节音高和传振）。这里以常用的二十一弦S型筝为例：二十一弦形制的筝体一般长163厘米、筝首宽35厘米、筝尾宽30厘米、筝体厚8厘米左右。

（二）古筝的定弦与弦序

传统的古筝是按宫、商、角、徵、羽五个正声构成的五声音阶定弦，所用的简谱以阿拉伯数字表示，音阶为"1、2、3、5、6"，唱名为"do、re、mi、sol、la"。简谱体系属于首调概念，用首调记谱、首调唱名。

（三）古筝的调弦方法

1. 定音器调弦法

目前，市场上有专门的古筝定音器出售，可供初学者调弦用，只要按照要求进行调试，就可达到较理想的音准要求。

2. 五度相生调弦法

在律学上被称为"五度相生法"的调弦方法，适用于有较好音准听辨能

力和有一定音乐基础的人。这种方法是借助音叉或校音器上的标准音 A（D 调音阶中的 5）调准与古筝相应的弦，然后按上下五度或四度的音程关系调出五声音阶中的其他各个音，遇到不便调出的音可采用三度关系调试。

调出这一组音之后，再通过上下八度或四度、五度的关系调出相关的其他各个音。另外，还要指出的是，在调弦时，最高音的有效弦长不宜少于 15 厘米，如筝弦太短就会发声呆滞、音色干硬；最低音的有效弦长应该在 90～95 厘米，如筝弦太短则张力不足，发声就会松弛、空洞、瘪而无力。

（四）古筝演奏姿势的基本要领

正确的演奏姿势是演奏好乐曲的关键之一。什么是正确的演奏姿势呢？虽然没有一个固定模式，但我们应该注意以下几个方面。

1. 古筝的摆放

古筝合适的摆放是养成正确演奏姿势的第一步。凳式筝架一副有两个：一个稍高稍宽，放在筝首下，用筝脚卡住；另一个稍低稍窄，放在筝身下约 2/3 处（距筝尾末端 50 厘米左右，即后岳山的位置）。摆放要平稳，否则会影响弹奏。同时，要选择一张高矮合适的凳子，凳子过高不利于演奏者保持手型，凳子过低又会使演奏者产生紧张的架臂动作。凳子的高度以演奏者坐下后高音弦不超过腰部为宜。

2. 演奏姿势

古筝演奏是一门综合艺术，演奏姿势的优美典雅也是这门艺术的一部分。实际上，很多弹奏技巧、弹奏动作的好坏都与姿势的状态有关。演奏姿势的状态并不是一成不变的，在实际演奏中，演奏者应根据音乐的要求投入自己的情感，使得弹琴的姿势有所变化。当然，初学者还是应该遵循演奏姿势的一般原理，其演奏姿势应注意以下几点。

（1）弹筝者需坐在靠近筝首的位置上，上身中线对着第二个高音码子，身体距筝一拳远。坐凳时，臀部约占凳子的 1/2。两大臂放松下垂，与小臂夹角不小于 90°，小臂约平行于筝面，切忌高抬肘或紧夹腰间。

（2）双腿自然弯曲，左脚稍前，右脚稍后，呈丁字步。两腿不要向前直伸，而使腰弯曲无力；也不要同时向后屈起，而造成膝部、腿部、腰部肌肉紧张。

（3）身体各部位要放松（松不等于弛），身体距筝体要有一定的距离，以便在演奏时身体的自然转动和前俯（低音区的演奏）。

（4）演奏时不可过频地摇头晃脑，但也要避免呆板僵硬。恰到好处的动作可达到内功与外力的统一，以更好地表达乐曲内容，否则便是哗众取宠、多此一举。

3. 手型

手是直接与古筝弦相接触的部位，手型的正确与否直接影响弹奏的速度、力度、音色等。虽然每个人手的形状、手指的长短等不尽相同，但演奏时的基本手型是一致的。弹奏时手的动作应注意以下几点。

（1）手型放松呈半圆状（半握球动作），手指要自然弯曲。

（2）每个手指要能独立进行弹奏动作，弹奏时其他的手指不可乱动，更不能让手腕或手臂移动来带动弹奏动作。

（3）弹奏时应注意手指触弦的一瞬间要有力度，触弦点要小，动作要富有弹性。弹弦后应注意保持手型处于自然放松的弧形状态。

（4）甲片与弦的接触要平行，不要用甲片的侧面触弦，否则会影响音色和力度。

（5）弹奏换弦时，应注意整个手型的移动，避免手型上下跳动，或因移动手指动作太大而影响速度。

上述要点是针对初学者提出的基本演奏姿势。对于已有了一定基础的演奏者来说，则要求在掌握好基本姿势的基础上，根据乐曲的需要和思想内容，身随情动，以丰富多变的形体语言与音乐融为一体，从而达到美的展示。

（五）其他必备品与古筝的护理

1. 义甲

义甲即假指甲。要想把古筝弹得有力度，音色明亮，就需要在弹奏时用甲片来弹拨古筝的弦线。甲片有真甲和义甲之分。用真甲弹奏需要留长自己的指甲，但一般人的指甲都不具备足够的硬度和韧性，所以多数人还是用义甲来弹筝。

义甲的种类也有很多，有玳瑁片的、赛璐珞板的、牛角的、金属的、竹片的、象牙的。目前用玳瑁片或玳瑁的代用材料制作的平直型义甲片被普遍

采用，这种义甲片制作容易，贴在指腹上弹奏方便，弹弦发声坚实明亮。

2. 胶带

胶带是用来固定义甲的必备材料。胶带有布质、纸质、塑料等多种质地，常用的是传统的布质胶带，因为布胶带除了韧性好外，还有较透气、粘缠服帖、粘力较强、装卸方便、手感较好等优点。

3. 护理

古筝的护理应注意防止暴晒、受潮、碰撞。不弹奏时，如没有盒子，最好用布等软物包裹，可以起到防暴晒、防灰尘的作用。

第二节　古筝的传统流派

筝是中华民族最古老的民族乐器之一，它积淀着两千多年华夏文化的审美精华。追源溯古，我们可以看到：先秦汉魏筝乐始兴；盛唐筝乐顶峰辉煌；宋筝哀婉，乐风缠绵；元明以降，渐呈衰微；如今筝逢盛世，复兴繁荣。古筝艺术经过这般历史变迁日臻完善。在这段历史长河中，古老的筝乐在与各地的风土、自然、语言、习惯及其他民间音乐艺术相融合的过程中，地域性文化特色悄然而生并日渐浓郁，最终形成中华筝乐流派纷呈、风格多样、相互争奇斗艳的局面。

流派是艺术发展的一种必然产物。多种流派的形成，反映出艺术的繁荣昌盛。民族器乐流派的形成，需要有相应的社会条件和创作基础，在不断地继承与创新及再创造的过程中，逐步形成独具特色的艺术流派。古筝艺术流派的形成，不仅要有一代代的传承、长期的艺术实践，还要具有强烈的地域性风格特征，这与我国的地理环境、各地区方言的差异，以及不同地区的民间音乐有不同特点等方面密切相关。而流派中成就较高、影响较大的筝家又以其个人的气质修养、独到的艺术创造，丰富了本流派的风格特点，这样就形成了以地域风格为特色的古筝艺术流派。

我国形成的较系统的、完备的、影响较大的古筝艺术流派大体上可分为南北两大流派。属于北方流派的有河南筝派、山东筝派、陕西筝派；属于南

方流派的有浙江筝派、潮州筝派、福建筝派等。

一、激昂高亢的河南筝艺流派

　　河南筝派是以河南南阳地区为中心，在河南全域广为流传的古筝流派。河南地处中原大地，古属九州之中，常被叫作"中州"，所以河南筝乐又称"中州古调"。传统的河南筝多为长约 1.2 米的金属弦的十六弦筝，面板与背板均是用河南当地产的桐木制作而成，面板的弧度较大，上弦轴装置在与码子平行的面板左侧，是河南大调曲子（亦称"鼓子曲"）民间弦索乐队的主要乐器。河南筝乐主要分为大调曲和板头曲两大类。大调曲子是流传于开封、洛阳和南阳等地的一种民间曲艺形式。筝本来是其主要伴奏乐器之一，后来常常将大调曲子的音调旋律用筝独立演奏，渐渐发展变化成为独立的古筝小曲。这些被称为唱腔牌子曲的传统筝曲大多沿用原来的曲名，如《山坡羊》《银纽丝》《剪靛花》《倒推船》《扬调》等，它们的结构精致短小，情绪轻快活泼，地方风格浓郁。除此之外，还有一些小曲源于河南曲剧的唱腔曲牌。

　　板头曲是河南筝派传统乐曲的另一大类，源于大调曲子演唱开板（唱）前演奏的前奏曲。板头曲本来就是为调节、渲染气氛而演奏的纯器乐曲，直接独立在筝上演奏更是非常方便自然，如《上楼》《和番》《思春》《赏秋》《落院》《思情》《打雁》《征西》《叹颜回》《闺中怨》《高山流水》《寒鹊争梅》等筝曲，实际上，"中州古调"的大部分属于此类作品。板头曲的结构较为工整对称，旋律进行有较强的程式性。

　　河南筝的音阶特点多用变徵而少用清角，近于三分损益律的七声古音阶，但二变音高，亦非绝对不变，往往会更高，接近于宫和徵。河南筝的曲调歌唱性很强，旋律中四五度的大跳很多，于清新流畅中见顿挫雄壮。频繁使用的大二、小三度的上、下滑音，特别适合中州铿锵抑扬的声调，使筝曲具有朴实纯正的韵味，又常以游摇和慢滑急颤相结合，奏出悠长连绵的拖腔乐句。这种长句在一首乐曲中还往往以移位、对应的形式反复出现，激昂如引吭长啸，声振林木；悲切处似呜咽微吟，哀啭久绝，为河南筝的一大特色。

　　河南筝代表流派风格的独特演奏技法以右手的"拇指靠弹重托""短摇"

"倒剔正打"和左手的"以韵补声"最具代表性。河南筝较之其他流派，尤其强调大指的作用，大指的使用频率最高。采用靠弹法演奏，即大指弹奏后须靠近相邻的弦，这种奏法因为力度比较强，所以音质显得淳厚。摇指是筝的基本技法之一，河南筝乐多用快速托劈的短摇以显其特色。这种奏法是借鉴大调曲子的另一主要伴奏乐器三弦的技法而产生的，与大调曲子的演奏风格有关，音响效果比较强烈紧张。"倒剔正打"是河南筝派著名演奏家曹东扶首创的技法，为河南筝派特有。中指戴金属片义甲向外剔指，演奏方便，声音铿锵刚劲。左手利用按、揉、吟、颤等技法，奏出大小颤音及上下滑音效果，使旋律获得装饰润色，以加强音乐的地方特色和艺术表现力，为"以韵补声"。"以韵补声"作为筝乐的最大特点，为各派筝家广泛使用，不过河南筝乐的"以韵补声"有着鲜明的地方流派特色，主要表现在独特的延音处理和颤音、滑音的运用上。河南筝乐的颤音技法分为大颤音与小颤音。小颤音是在发音弦上反复吟弦，造成振颤效果，用以表现肝肠欲断的凄苦悲愁情绪，有很强的感染力，如传统作品《和番》《闺中怨》里的小颤音。大颤音实际上是一种大波浪揉弦，可获得大小三度的装饰效果，常用于渲染情绪和气氛。河南筝家尤爱使用滑音，特别是大量的装饰润色下滑音效果。这种手法产生的旋律颇有中州方言的韵味，令人感受到中原大地的雄浑和中州儿女粗犷豪放的气质，是河南筝乐最富特色的表现技法。

在演奏风格上，不管是慢板或是快板，亦无论曲情的欢快与哀伤，均不着意追求清丽淡雅、纤巧秀美的风格，而以浑厚淳朴见长。近代河南筝派的代表人物的演奏风格虽然不一，但无不浓郁酣畅，沁人肺腑，可谓河南筝派的典型风格。

二、热情奔放的山东筝艺流派

山东筝艺流派以它丰富的曲目、刚劲内在的音乐气质和朴实优美的抒情性在全国享有盛名。山东筝主要流传于鲁西南菏泽地区和鲁西聊城地区，这一地区历史文化积淀深厚，民间音乐丰富多彩，也是远近闻名的"筝琴之乡"。传统的山东古筝长度约 1.2 米，面板、背板为桐木，筝尾稍向下倾斜，

弦质为真丝十六弦（三个八度音域），前后岳山平行（即所谓"平头筝"）。山东筝与流行于这里的民间音乐"山东琴曲""山东琴书"有密切的联系。前者是一种由筝、扬琴、琵琶、胡琴等演奏的民间器乐合奏形式，因为筝在合奏中担任主奏，地位重要，所以"山东琴曲"又被称为"山东筝曲"。后者则是一种发源于鲁西南，深为鲁人喜爱并具有全国影响力的民间说唱艺术形式，筝也为主要伴奏乐器。山东筝曲不仅从中吸收了一些唱腔曲牌，而且其装饰性润腔手法也多有对琴书的借鉴吸收，使音乐充满浓郁的齐鲁地方韵味。现在，传统的山东筝曲分为"大板曲"和"小板曲"两种，"大板曲"直接出自山东琴曲，"小板曲"则源于山东琴书。

大板曲的代表曲目有《高山流水》《汉宫秋月》《四段锦》《鸿雁捎书》《莺啭黄鹂》等。属大板曲的作品，风格偏于优美典雅，华丽清畅。小板曲的代表曲目有《凤翔歌》《八大板》《降香牌》等。属小板曲的作品，风格比较平实亲切。山东筝曲长于抒情，旋律喜好抑扬起伏地进行，多采用单一节奏型贯穿全曲的形式，规整对称。山东筝的民间演奏形式有独奏、伴奏、重奏（合奏）三种形式。在独奏时，除单独演奏一首大板曲外，山东筝也常常将同一板式速度的数首大板曲联成一曲来演奏，构成"套曲"形式。例如，筝曲《琴韵》《风摆翠竹》《夜静銮铃》《书韵》四首的标题下都注有"大板第四"的标记，这样就可以四曲联成一套来弹奏，并采用了因段命题的方法，取名为"四段"，同时在每曲之上仍附有原来的小标题，以便于演奏者和听众理解乐曲的内容。山东筝的这种联套的六十八板乐曲，以同一板式速度和不同变化音调的"同速音变"的变奏形式与潮州筝的六十八板乐曲的"曲速三变"的变奏形式形成鲜明的对比。这两种不同的变奏形式产生于孕育它们的地方民间音乐，这与它们所表现的不同地方风格特色也是密切相关的。

山东筝独特的演奏技法对于山东筝乐作品地方风格的形成有重要作用。山东筝十分讲究右手大拇指的演奏技巧，乐曲的旋律部分多依靠大拇指用小关节灵活地"劈、托、摇、刮"而奏出，速度张弛自如，击弦刚劲坚实，这种突出运用大指小关节的运动表达出山东人热情开朗的情绪。另外，运用"走指"技术以变化音色，"邻弦回音"以加强力度，还有被称为"鸡刨食"的用大指、中指、食指三指弹弦的传统弹奏技术及用大指、食指两指弹弦被

称为"螃蟹夹子"的古法弹奏技术都是山东筝演奏技法的特点。筝在山东琴书中作为中低音的伴奏乐器来使用，演奏中坠琴演奏旋律以"保腔"。筝则运用"花指"手法来填充空白，并烘托明快的气氛，达到"填腔"的目的。这种演奏形式成了山东筝"花指"的技术特点和在记谱中突出"花"字的记谱特点。在左手的演奏技法上，山东民间艺人总结为："虚点实按，揉拈撮空。"注重余音处理的"吟""颤""点""揉"的效果，强调滑按音的细微变化，特别是在"二变之音"上的滑按尺度和速度，其滑按过程较快，变化较多，突出了山东地区浓郁的地方韵味。

三、跌宕激越的陕西筝艺流派

筝，产生于秦时，流传于秦地，故史称"秦筝"。迄今为止，所能找到的年代最早且较为确切证实筝的存在和流传的材料是《谏逐客书》。其文说道："夫击瓮叩缶，弹筝搏髀，而歌呼呜呜快耳者，真秦之声也。"从该文的年代来看，在公元前237年间，古筝就已经在秦地流传了。过去有一段时间，也有人认为陕西民间没有筝这种乐器，也不存在陕西筝派。但榆林小曲伴奏乐队中仍应用着筝的事实及筝演奏具有相当的程式化，证明了筝派艺术在它的发祥地——陕西，仍然存在。

传统的陕西筝体积较小，通体直长为1.35米，共鸣箱高为6.5厘米，筝首部弦梁高1.5厘米，尾部弦梁高1.1厘米。音高调整依靠筝尾部所设弦轴的转动进行。陕西筝也是取材桐木制成，首尾两端弦梁外侧各设弦孔十四，依五声音阶定调。筝两侧图饰古朴雅致、美观大方。从中可以看出，用于伴奏秦声的筝和琵琶、三弦一样，都是体积较小、重量较轻的乐器。

陕西筝派有筝曲几十首，《剪剪花》《大金钱》《道情》《凄凉曲》《姜女泪》《掐蒜薹》《五更鼓》等是其代表作。由于秦筝长期为眉户、榆林小曲伴奏，所以有许多秦筝曲都直接来自眉户和榆林小曲。例如《掐蒜薹》是榆林小曲的重要曲牌；《凄凉曲》是眉户音乐中的典型曲目。

传统秦筝弹奏所戴的"义甲"（弹古筝时需要佩戴的假指甲）是取老鹰翅

翎所制，缝以皮革套圈将其戴于手指即可弹奏。过去没有具体指法名称，只有笼统的"软""硬"之说：右大指向外弹叫"硬"，右食指或中指向里弹叫"软"，即"勾搭"指法，常有"一软一硬"的奏法。左手技法独具特点，使陕西筝曲有着鲜明的特色。首先是音律上的特殊性和两个变音的游移性。七声音阶中的四级音偏高，七级音偏低。所谓偏，不是半个音，一般来说，是向下滑动紧靠下一级音的；其次，在旋律进行上一般是上行跳进，下行级进；第三，在弹奏时左手按弦，使用大指较多，这是出于旋律进行需要而必然使用的技术。陕西筝曲总的来说慷慨急促，激越中有抒情，风格细腻，委婉中多悲怨。

四、清新秀丽的浙江筝艺流派

浙江筝派在中国各古筝流派中可谓一枝独秀，它以清新淡雅的现代"气质"享誉全国。传统的浙江筝只有十五弦，长约 1.1 米，面板、背板为桐木，筝尾稍向下倾斜，调弦定音为五声音阶，演奏时右手大指、食指、中指各戴以牛角（或玳瑁）制成的甲片。浙江筝派主要曲目是"杭州丝竹乐""弦索十三套曲"及"杭滩"中的曲牌，如《三十三板》、《刺绣鞋》（又名《灯月交辉》）、《高山流水》、《小霓裳》、《云庆》、《郁轮袍》（又名《霸王卸甲》）、《海青拿鹤》、《浔阳夜月》、《普庵咒》等，演奏中出现了"大指摇""快四点""夹弹""提弦"等技法。近代知名筝人有蒋荫椿、王巽之、朱又雪、邱与石、吴汝金等。

1956 年，王巽之先生任上海音乐学院古筝专业教学工作后，以他为主，带领一批学生对浙江曲谱和演奏技法进行了较系统的整理、充实和发展。20世纪 60 年代以后，上海音乐学院培养了一批较有影响力的青年演奏家，创作了一批以浙江筝艺流派技法为主的曲目，从而在国内外的专业教学和表演舞台上崛起，成为我国各大筝艺流派的后起之秀。

现代浙江筝除继承传统的浙江演奏技法外，还借鉴、学习、融汇了琵琶、三弦、扬琴乃至西洋乐器的演奏技法，同时对其他筝艺流派的技法加以学习

和发展。在乐器形制上，将原来筝的长度增至1.65米左右，后岳山改为S形，弦数增至21根（音域扩展成四个八度）；弦的质地由丝弦改为钢丝外缠尼龙丝的粗细不同的系列筝弦；弹奏时戴的甲片由皮套固定改为胶布固定，甲片多用玳瑁制成。与其他筝艺流派相比较，浙江筝派的主要特点是：部分曲目突破了古筝传统的严格五声音阶调弦定音和演奏中的"移柱转调"，如《海青拿鹤》，为新筝曲的创作打开了新的思路，在音响上提供了启示；由于乐器形制的改革、弦质的改变、音域的扩展、甲片的稳定、技法的丰富等因素，音乐的表现幅度也增强了，这为力度、速度、音色等方面的变化、对比创造了条件，创作的筝曲更易被现代人所接受和喜爱，更易表现时代精神。

"四点"弹奏技巧在其他流派的筝乐中也有，但不像浙江筝用得突出，明显地形成了一种演奏上的特点，并有了专称。"四点"手法在浙江筝中的运用经常给人以活泼明快的感觉，在现代创作的一些筝曲中也常采用这一手法。浙江筝还有一个特点，就是"摇指"的运用，它是以大指做细密的摇动来演奏，其效果极似弓弦乐器长弓的演奏。严格来说，这是在其他流派的传统筝曲中所没有的，因为其他流派所称的"摇指"实际上都是以大指做比较快速的托劈，而浙江筝的"摇指"则显示了它自身的特点而有别于其他流派。我们可以明显地从《将军令》和《月儿高》这两首浙江筝曲中听到，前者以"摇指"模拟了号角声的长啸，后者则以"摇指"表现了连绵不断的歌声。

浙江筝曲明朗、细腻、绮丽、幽雅，旋律音韵和谐，风格清丽秀美，长于含蓄淡雅的艺术表现。

五、优美缠绵的潮州筝艺流派

潮州筝艺流派是广东潮汕地区筝艺流派的总称。其源远的传统，乐曲独特的调式音阶和记谱法，载誉国内外。

潮州筝派也同整个潮州音乐艺术一样，是中原古乐随着历代讨粤、征闽、游宦、谪迁以及中原百姓迁居南移等而传入广东潮汕地区的。经过漫长的历

史发展，中原艺术与潮汕地区的语言、生活环境、风俗习惯以及地方音乐相互渗透、融汇而产生变异。

传统潮州筝的形制同其他各派传统筝的形制相似，长度约为 1.2 米，面板的弧度较大，上装 16 根弦，弦轴装置在与码子平行的面板左侧，弦质为金属（铜弦或钢弦），面板和背板的材料是桐木。演奏时用真指甲或内戴甲片弹奏。潮州筝的传统曲目很多，其中以潮州音乐中的"细乐""弦诗乐""汉乐"为主，其次"庙堂乐""笛套古乐""唢呐乐"以及民歌有时也用筝弹奏，除潮汕地区各县外，其还传播至闽南地区以及台湾、香港、澳门。潮州筝派对新加坡、马来西亚、泰国等地的筝艺影响较大，是近代中国筝艺术流传海外的先导。

潮州筝也是五声音阶调弦定音（也有为演奏"活五调"方便，将 12356 定成 12456 音阶）。由于潮州音乐长期与潮剧合作，故定 F 调，潮乐家们以 F 调的固定唱名来演奏潮州乐曲。潮州筝在独奏时选调比较自由，可根据乐曲的情调、个人的习惯、琴弦的张力大小等具体情况而确定。传统的潮州筝记谱采用"二四谱"（二三四谱）。潮州筝曲的调式音阶是以五声音阶为主，虽有六声、七声的运用，但实质是"奉五音"的关系，乐律基本是三分损益律，但在七声音阶中，由于 si 音偏低，fa 音偏高，常出现 3/4 全音和 1/2 半音。由于某种音阶在音高上的微升、微降和游移现象，旋法极讲究润饰和作韵，使调式色彩产生种种变换，令人回味无穷。

潮州筝曲在速度、节奏、板式旋律的变化发展方面也有独特的规律。变奏加花的规律一般程序是：

（1）"头板"（原曲） 极缓板，应记为 8/4 拍（现常记为 4/4 拍）。

（2）"二板"（一般称慢板） 又可分为慢、中、快三部分。二板慢为 4/4 的缓板；二板中为 2/4 拍慢板；二板快为 2/4 拍的稍慢板。

（3）"三板" 为进一步揭示主题、渲染气氛，由二板发展而成，也分为慢、中、快三部分。三板慢为行板 2/4 拍；三板中为稍快板 1/4 拍子；三板快为快板 1/4 拍子。

潮州筝的独特演奏技法有：反打（当旋律为勾托指序后，乐句最后一拍

采用八度和音来弹奏），煞音（迅速将音符休止，把正在发音的弦的余音截止），双按（单指吟揉与多指吟揉灵活结合，经常出现慢速的下回滑音，潮州称"大回转音"）。

潮州筝乐具有鲜明的南方音乐的特征，风格幽雅清丽，旋律优美流畅，形式古雅工整，擅长含蓄内在的艺术表现。

六、古朴典雅的福建筝艺流派

福建传统音乐积淀丰厚，有拥有"活化石"之称的剧种，有闻名海内外的南音南曲，还有浦城琴派、福州十番、莆仙八乐，等等。在这种氛围中，福建筝曲自然具有了古朴优美、文雅清幽的格调。

传统的闽筝为13根丝弦，粗细一样，与史料所载之唐式筝形近。闽筝长五尺，指五行；中段装弦三尺六寸一分，意全年三百六十一日；筝头阔八寸，意为全年八节；筝尾四寸，乃春夏秋冬；筝厚两寸，代表天地两仪；定弦宫商角徵羽，是金木水火土之意。

闽筝从现存的曲牌看，基本上可分为三种：独有乐曲、同名异调、异名同调。所谓同名、异名、同调、异调都是与其他筝派的曲目做对照而言的。这三类曲子都具有闽筝风格。独有筝曲如《春雨未晴》《无意凭栏》《细语不闻》《梁父吟》《十字锦》《蜻蜓点水》《踏雪寻梅》《大和番》《百鸟归巢》《月上海棠》《烟花告状》《鹤泪词》《海浪词》《怀胎反调》《绿杨行》等。这些筝曲旋律大多古雅、速度徐缓，非常优美动听。同名异调指的是曲名同于其他派的部分闽筝乐曲，如《蕉窗夜雨》《百家春》《双金钱》《水底鱼》《万年词》等。这种同一曲名而旋律不尽相同的现象，是我国各地民间音乐中普遍存在的。异名同调的筝曲另立他名，其曲调、节奏略有变化，全貌基本保留着。如客家筝曲《出水莲》，潮州筝曲《锦上花》，分别易名为《莲花浮记》和《倒地梅》，此类筝曲虽占少数，但由于历代艺人的改造、融汇，已具有浓郁的闽筝风格。

第三节　古筝演奏技法的含义

一、传统古筝技法概述

（一）传统古筝技法

古筝属于弦鸣类乐器，五声音阶定弦，多弦并置，发音板上一弦一柱。在乐器性能的制约下，古筝左右手演奏技法有所区别，从而形成了自己的演奏技术系统。以琴码为界分为左右两个演奏区域。在传统筝曲中区域的划分非常明显，随着古筝的不断发展，出现了两套不同的演奏技法，这两套技法区别明显，各有分工，各有侧重。

1. 左手传统技法

在琴码左侧顺应弦的张力，以按弦为主，用中指、无名指或食指、中指控制弦音变化，捺抑筝弦。其基本任务是装饰右手的旋律，使右手的音色更加丰富润美，也就形成了筝曲的旋律特点——以润补声。

按音：左手通过食指、中指（无名指）按弦，弹出五声音阶以外的音，如经过按弦，mi 音变为 fa 或升 fa 等。

颤音：左手在原音的基础上，根据幅度力度的变化和时值的差异，上下产生波动的迅速交替演奏的方式。由于幅度力度和时值差异，有不同形式，包括揉弦、吟弦、重颤、滑颤等。

滑音：经按弦而滑出的音高，包括下滑音、上滑音。由于速度、时值和上下滑音连续的不同，又有不同技法，包括按滑、点滑等。

2. 右手传统技法

右手的弹奏主要以弹拨弦为主，弹筝的位置主要在琴码的右侧，它的基本任务是取音。右手传统技法是古筝发音的关键和动力。通过食指、大指、无名指、中指四指弹弦发出声音，来控制音的强弱和节奏的变化。古筝演奏使用最频繁、最基本的技法是单音技法，包括参正反向弹法（中指剔、勾；

无名指打、摘；大指托、劈；食指挑、抹）。在传统筝曲中最常见的技法是三指组合弹奏：大指、食指和中指在一个八度内以勾托抹托的形式来演奏，勾托抹托又称"四点"的指法。

和音技法：它包括和音、和弦两大类，主要有双劈、双托、双挑以及小撮、大撮的弹法。这种古筝技法主要体现了多音的特点。此外还有琶音的演奏技法、历音的演奏技法、持续音的演奏技法。

至此可知古筝的传统演奏技法：右手以取音为主，润饰为辅；左手以润饰为主，取音为辅。这种传统技法音韵结合，使得传统的筝曲美妙动听，在表现五声音阶排列和多音并置的古筝曲目时能够得心应手。

古筝是民俗之乐，是民间乐器，民间性决定了古筝根据不同的流行地域，融合各地区的地方戏曲、民歌、地方乐种和说唱音乐等，形成独特演奏技法和不同音韵特点的地方流派。在漫长的历史过程中，同源共祖的古筝形成了各个流派，但由于不同的音乐环境和筝曲的地域性差异，无论是从筝曲的音阶、旋律、调式还是音乐的风格来看，所有流派的筝曲都有自己独特的地方特征，从而古筝艺术也成为中国艺术宝库中光彩夺目的瑰宝。

（二）演奏古筝的技巧

根据地域背景的不同，古筝随各地的文化特点与音乐语言也有着不同的演奏方法，不同的地域针对原来共有的演奏技法也出现了不同的处理方式。下面进行具体分析。

1. 历音技巧

历音作为装饰，用以修饰旋律和渲染气氛，是古筝的特殊技法之一，是一种比较自由的技巧，节奏和乐音多少也是古筝所特有的。历音演奏音型长短均可，乐音数一两个至七八个。历音运用虽然自由，但有规律性。历音在潮州筝曲中使用颇为频繁，旋律流畅丰满，一般有三四个音型，还配合应用按颤技巧，有比较浓郁的地方色彩。

2. 苦音

苦音存在于全国多种曲艺、民族器乐、地方戏曲中，是我国特有的一种部分地区音乐现象，又称哭音，是音乐中一种独特的音调。苦音从广义上讲是苦楚的腔调，苦音腔调中的两个特性音是微降 si 和微升 fa。苦音大都采用

微调式苦音音阶为曲调，大多是痛苦、哀怨、愤怒的情感。由于微降 si 和微升 fa 的特殊性，有时下行会比正常的 si 略低一些，有时上行会比正常音稍高一些，呈现出不同的风格特征，在不同地区，特性滑音走向、音旋法走向都各不相同。

陕西筝曲的唱腔旋律大都源于陕西说唱音乐和地方戏曲。微升 fa 与微降 si 在具有微调式的苦音音阶中具有游移的不稳定性，一般来说，微降 si 下行向 la 游移，而微升 fa 下行向 mi 游移。这也是陕西筝曲的特点——下行级进与上行跳进。旋律下行级进可使哀伤深沉的情绪更加浓厚，上行跳进可促进情绪的波动，使情绪更加激动兴奋。跳级与级进相互配合，充分显示了陕西苦音筝曲地方风格的鲜明性。

（三）演奏古筝的风格

地方性差异使传统筝曲风格迥异，不同地域的演奏技法的运用也不同，除此之外，在乐曲的表现手段与音乐特征方面也产生了一些特殊技法。这些技巧带有地方性特征，突出了本地域演奏风格的地方性色彩，丰富了筝曲自身的个性。

1. 游摇风格

河南筝曲中大量运用了游摇的演奏技巧，以大关节为活动部位，弹奏时，离筝码较近处的右手大拇指连续快速托劈，向前岳山由弱至强移动。同时左手放回原位音，用按音边滑边颤。在两手配合下，音色、力度、音高各方面均出现了显著的变化。这种演奏技巧会使带有伤感情绪、表现节奏缓慢的筝曲表现力更加浓厚，能把乐曲的风格表现得淋漓尽致。

2. 密摇风格

在传统的山东筝曲技巧中，以小关节为活动部位，右手大拇指快速连续托劈密摇。效果清脆明亮，音质纯净，对有的节奏表现最佳，例如同度音符和十六分音符。密摇的演奏风格体现了山东筝曲由内而发、苍劲有力的特点。

3. 摇指风格

摇指风格是浙江筝的一个特色。在浙江筝曲中，细密地摇动右手大指来演奏，其效果如同长号。可以在《月儿高》《将军令》中看到，以摇指表现出延绵不绝的歌声、铁蹄声的气势。

4. 八度轮风格

在弹奏同音时，客家筝曲常用快速交替的指法来代替摇指的演奏技巧，在一个八度内进行强弱变化的演奏，使音色更加丰富。八度轮的风格特点：旋律清秀古朴，富有当地民间音乐的特色。

5. 双按风格

在多种调式变化之中，潮州筝曲的双按技巧是典型技法，在演奏中富于调式色彩的变化，可使调性通过左手双按进行变化。这种手法使旋律进行得更加灵活自如，左手演奏技巧更加丰富，演奏风格也比较独特。

随旋律进行，陕西筝曲使用左手拇指按弦技法，悲怨凄楚，细腻委婉，慷慨激越，情深意绵。

在不同地域不断地流传发展创新中，作为流动的时间艺术，传统筝曲形成了各具特色的技法，在表现各地域筝乐的个性风格上起着重要的作用。

古筝音韵兼备，弦数众多，作为最具代表性的华夏民族乐器，它的传统演奏技法的丰富和音域、音色、音量的特征，使这种乐器立于独奏、重奏的重要地位。传统筝曲在发展中受其地域条件的影响，形成了地方风格鲜明的特征。

二、古筝演奏的局限

古筝流传的历史悠久，经过长期的发展，古筝音乐融合了各地戏曲、民歌等民间素材，逐渐形成不同地区的演奏手法、音韵特点各具特色的流派，给古筝艺术奠定了基础。随着越来越多元化的艺术交流，以及各门类艺术的不断创新与发展，逐渐显现出传统的古筝流派艺术的一些不足。

1. 不平衡的左右手技法水平

传统筝曲的演奏中以按弦为左手的技法，它控制琴弦的张力和音高是通过按抑琴弦，达到按弦补韵、以韵补声，变化右手弹弦后的余音的效果。左手仅充当一些简单的伴奏音型，在弹奏时起到琴码左侧辅助作用，弹奏的技巧不高，量不大，导致古筝演奏者左右手技法不能平衡发展。由于很多演奏者左手的灵活度远不如右手，所以弹奏右手技法时显得得心应手，左手演奏

时却显得比较吃力，这样就给乐曲的演奏带来许多不利的影响。

我国的古筝艺术发展迅速，在风格和技法等方面，大量的新创作都极具新意，新创作的筝曲的演奏要求，传统的古筝演奏技法已经无法适应，也难以灵活自如地完成乐曲。手心的伸张和收缩在传统的弹法中一直不被重视，现在新创作的筝曲运用了这种平衡的弹法，不仅右手出现了好多快速复杂的指法，左手的指法也随之丰富。像传统的左手只靠臂和腕的力量，只适合弹奏一些指序相对简单，速度较慢的乐曲，这样对力度、音色和控制速度有很大的好处。若演奏指序复杂和较快的乐曲时，手会产生一种向内和向外相持的张力，影响到乐曲的表现，给演奏带来障碍。

2. 未完全开发右手技法

在演奏传统的筝曲时，以八度对称弹奏模式为主。右手的主要技法在演奏中也更容易疲劳。这样，训练的效果甚至演奏的效果会受到手指间的动作任务的不平衡性影响。在演奏速度快的乐曲时，手指因为常规的组合而不够灵活，所以演奏者力不从心。

3. 定弦的局限

传统筝曲定弦是由低到高共四个八度的音域，以宫、商、角、徵、羽五声音阶排列。因为传统的筝曲音调变化不多，且都较简单，这种音阶排列基本能适应传统筝曲的演奏，乐曲中调式调性的变化不是很烦琐，结构不复杂，所以基本能够保证传统乐曲的五声音阶排列演奏。但是很多新创作的筝曲在调式调性、音阶排列上都有很大的变化，所以在演奏一些新创作的筝曲时，有一定的音阶排列就比较有局限性了。因为新创作的乐曲往往速度快，手法复杂。

古筝音色较为单一，只能体现出和弦伴奏、刮奏等首调的五声性综合音响；传统筝曲演奏表现力不强，五声性音阶的排列音响效果单一，一调到底，要想临时转调，只能靠左手的按弦来完成，且只有两调（上下四五度）的可能。用这种筝演奏现代的和声配置、调性色彩丰富的乐曲，难度极大。

4. 单一的演奏风格

因为各个地方地域性特点不同，所以出现了好多传统筝曲的流派。根据不同的地方色彩来划分不同的派别，大部分乐曲根据不同的地方特色形成了

不同的流派。这些地方色彩同时带来了特殊的演奏技巧，特有的演奏技巧不被其他派别所使用和学习，因为它们缺乏交流和沟通，也就不能扬长避短，提升自身的演奏水平。所以各个派别在演奏技法上有着许多不同的特点，也就呈现了比较单一的技法风格。

另外，风格的单一性带来了题材的局限性，传统筝曲的题材有浓厚的地方音乐色彩，大多来自当地的民间音乐、戏曲、说唱音乐等，且大部分都是自娱即兴演奏。传统筝曲表现的内容和曲式结构都比较简单，大部分是单一的音乐主题，用来表达单一的情感或音乐形象。

在我国古筝艺术的不断发展和创新中，尽管以上这些较为突出的不足之处逐渐得到解决和改良，但还有待继续研究。

三、古筝演奏技法理论分析

风格的多样性是古筝艺术繁荣发展的重要标志。风格是不同民族在不同时代、不同地域文化中所体现出来的具有鲜明个性、思想特点与文化艺术特点的文艺作品。我国幅员辽阔，民族众多，不同地域、不同民族的文化特点会派生出不同的流派，同一个人由于不同的社会经历、文化结构、成长过程，也会形成各式各样的艺术风格。由此可见，艺术风格的多样性是由各种客观因素决定的，社会生活的多样性和演奏上的多样性以及新的思潮的涌现都是使艺术风格千差万别的原因。古筝艺术作为艺术文化的载体，历史源远流长，它是随着时代发展而不断变革的产物，筝音乐风格的多样性在艺术发展过程中表现得尤为充分。

（一）筝音乐风格的多样性

首先，筝音乐具有时代风格。不同的历史时代有不同的艺术风格，这与人们在不同历史条件下的生活状态、精神面貌及其相应的审美观点、艺术情操密切相关，正如丹纳曾说过"艺术品的产生取决于时代精神和周围的风俗"。例如，从审美角度看，随着历史发展，古筝在形制上的变化：从最初为五弦，到战国末期发展成为十二弦，再经过800多年的发展，到隋代才成十三弦筝；唐代是十二弦筝与十三弦筝并用，不同的是十二弦与十三弦各有分工；

到宋代，以十三弦为主；清末出现十六弦的古筝；到 20 世纪中期，十九弦筝、二十一弦筝、二十五弦筝和二十六弦筝相继出现。当今社会，随着信息技术的发展，筝乐受到的多元音乐化的冲击更加强烈。再如，从内容上看，我国在中华人民共和国成立初期，阶级斗争还比较激烈，当时流传的筝乐《战台风》《闹元宵》和改革开放以来的筝乐《伊犁河畔》《木卡姆散序与舞曲》等乐曲的时代风格与当时的时代精神是密切相关的，筝乐的时代风格是当时社会生活的反映，可以说任何脱离时代要求的艺术都是无法生存的。

其次，筝音乐与地域文化相互联系。地域性色彩使古筝艺术的发展具有强大生命力。我国地域广阔，不同地域有不同民族聚居，不同的聚居区具有浓厚的地域文化、民族文化和民间习俗，而艺术文化源于民间。古筝文化的发展是长期流传于民间的结果，根据各地区的风俗习惯、语言特点、审美标准，从而形成浓郁的地域风格。在漫长的历史发展中，地理条件成为塑造传统艺术文化较稳定的因素，同时我国地理的多地形、多水系、多气候的特点形成了传统文化的多元性。我国著名的五大筝乐流派就是以不同地区而命名的，如山东派、河南派和浙江派，它们风格各异，各具特色。在不同的地域文化背景下，造就了传统筝乐多重的音感，这些筝乐脍炙人口，广为流传，创造了光辉灿烂的筝乐艺术。

最后，不同筝乐演奏者具有不同的演奏风格。演奏风格与个人的个性特点密切相关，演奏者通过演奏作品体现出区别于他人的个性，而个性是在个人的生活阅历、文化环境、性格偏好，观察事物的角度以及演奏手法、技巧、分寸的掌握中形成的。例如，我国著名古筝演奏家李萌的演奏刚劲有力，充满现代气息，无拘无束而不失章法；林玲的演奏风格大方稳健，中收外放，音色多变而饱满；周望的演奏音色秀丽而清淡，细腻委婉，如诉如泣。她们的演奏风格各异、各具特点，体现了当代古筝演奏艺术的个性特点。

（二）古筝演奏技法的发展

从上文可以看出，时代风格、地域风格和演奏风格是有机联系的统一体，三者之间又相互独立。因此，从事古筝教学工作者及古筝学习者，要在不断了解我国古筝灿烂文化底蕴的同时，虚心学习各种不同风格的演奏技法，根

据自己的特点，充分发挥自己的专长，不断提高自己的演奏技法和能力，切实做到艺术形式与内容完美统一，同时不断提高自己的演奏技法。

1. 古筝演奏技巧的高度发展

事物的发展规律决定了任何事物都是处在不断变化发展中的。古筝在中国2000多年的历史长河中，并非一成不变，它也会随着社会的变革，随着人们审美的新需求，产生一系列的演变、创新。在此过程中，虽充满波折，但艺术魅力依然。在当前信息技术高度发达的条件下，古筝这一古老而又现代的乐器，像钢琴的演奏技法一样，由简入繁，在传统演奏技法的基础上必将获得丰富拓展。例如19世纪初，钢琴制作技术得到很大提高并于20年代中期定型，钢琴的社会影响力得到很大的提高，成为乐器之王，在欧洲各国广泛使用，产生了大量的钢琴作品、著名演奏家及作曲家。众所周知，在钢琴演奏中，左右手的技法几乎没有分别，也就是说，双手的技巧难度基本相同。但是，古筝演奏者在学习中，绝大部分只训练右手弹奏的基本功，左手只做"吟、揉、滑、颤"的练习，较少进行弹奏训练，结果是左右手的演奏技法发展不平衡。因此，开发左手的使用，达到使左手的弹奏如同右手的弹奏一样的演奏效果，能够灵活完成快速高难度的弹奏，成为古筝学习者急于解决的问题。

2. 古筝乐器技术的高速发展

筝乐传统技术的特点是"以韵补声"的表现手段，"按、滑、揉、颤"的左手技术与"花、刮、撮、摇"的右手技术。右手弹技，左手弹情，技术丰富多彩。但器乐技术的发展与探索，使演奏技法呈现出风格各样的局面是演奏家和作曲家共同的追求，他们都在着力于对传统技巧的深入挖掘，或致力于对创新技巧的合理化发展进行探讨，从而使演奏技术表现出由简到繁的变化过程。随着社会发展，人们对音乐、艺术的欣赏品位有了很大的提高，传统的五声性定弦方法，通常是"宫、角、徵、商、羽"五声音阶的重复排列，这些特点限制了筝曲创作，不能丰富地表达音乐内容，已不能完全满足时代风格的发展。器乐是筝乐形成多样性风格的原因之一，器乐技术是表现完美内容的重要载体，研究器乐技术的发展，不仅可以揭示筝乐风格变化的原因，

而且还可以思考音乐未来发展的需求。因此，探讨古筝音乐风格，从技术发展角度出发是一条重要途径。

3. 演奏技术的规范化是现代古筝教学的必然趋势

规范化的形成是古筝演奏技术进步的标志。音乐风格的多元化是韵味的不同及弦序旋律走向的不同，它们之间的多变性不意味着演奏方法也要多样化，而应力求用一种科学规范的演奏方法来演奏风格多样的乐曲，这才是当代古筝演奏的根本问题。也就是说，古筝演奏技术的规范化要以科学为基础，形成符合人的生理机能并具有一定的理论性和社会认同性的科学弹奏方法。用一种方法弹奏一个流派风格的作品，已远远跟不上时代的要求及人们的审美需求了，用科学的方法来弹奏各种风格的作品，才是古筝演奏技术继续发展的必由之路。在我国，由于南北方文化的差异，习俗的不同，各流派均已形成了自己较完整的演奏技法，如浙江筝的快四点、山东筝的大指小关节密摇等，这些各具特点的流派演奏技法突出了它们的地域性风格。可以说筝乐风格的多样性造就了演奏技法的多样性，它们各具特色，极大地推动了古筝音乐艺术的繁荣发展，这是时代风格、地域风格和演奏风格发展的结果。在传承各种风格精髓的同时，现代古筝教学者应该要求学生具备综合素质，掌握古筝演奏的基本方法，使演奏技术具有规范性与科学性，达到基本演奏方法和基本音色的统一。具备综合素质的演奏者既能演奏传统乐曲，又能演奏当今风格各异的作品，同时体现作品的文化底蕴。然而实际上，各流派演奏技术的独特性又限制了其自身的发展，因此每种演奏技法必须互相依附，互相借鉴，这样才能打破技术的局限性，使演奏呈现出技术多样化的格局。

（三）坚持古筝风格多样性与演奏技术规范化的统一

筝乐风格的多样性与演奏技术的规范化是一个矛盾统一体，因此要处理好筝乐流派的个性与共性的关系。共性主要表现为：筝乐在传统文化上的继续延伸发展，筝乐作品的文化内涵与时代气息密切相关，体现时代精神，同时也体现民族特点。但由于筝乐具有不同地域风格及演奏风格，用科学的演奏方法来表达音乐作品内容，体现筝乐风格个性鲜明生动的特点就显得尤为

重要。筝乐在创作上无论采取什么风格，都要更好地服务于内容。在教学中力求既保留各种风格特点，又要打破单一风格演奏的局限性；既要建立一套科学的演奏方法，又要保留各流派最具特色的演奏技法，使传统技法和现代技法并存，才是古筝演奏艺术良性发展的轨道，才是筝乐获得繁荣的根本所在。

（四）演奏技法需要传统技巧的回归

传统音乐作为中国传统文化的载体，它不仅追求外在形式的美观，更加追求内在的韵味和意境，其本质决定了演奏技法是对传统的继承和发展。其表现在，首先，中国传统音乐文化思想深受儒、道哲学思想的影响，儒家强调中庸，道家重境界，强调无为，有欲望但却含蓄。西方音乐追求的是个性、时潮等，形象鲜明；而中国音乐追求深远意境、模糊朦胧。其次，无论中国传统音乐还是西方音乐，创作思维模式及表现手法均与产生的历史背景相关，这两种不同的生产方式造就了东西方文化的差异。因此筝曲的创作以及演奏回归传统，强调写意性，而古筝这件民族乐器最本质的特点是其"以韵补声"的演奏方式，过度追求新颖的演奏技法及震撼的演奏音响效果，必然违背传统艺术的本质。音乐是一种精神文化的产物，文化的传承性决定了音乐文化也具有传承性。筝乐在中国2000多年的发展中是一个不断积累的过程，无论是作品的创作还是演奏技法的变化发展，始终以旧的技法为基础，为新的演奏技法提供依据。因此，中国古筝艺术的发展，是传统古筝演奏技法的一种回归，这种回归既是对传统的肯定，又应成为进步发展的基础。

古筝音乐作为我国的一种传统音乐，在历经千年的风霜洗礼后，随着我国文化艺术界对其发展的进一步重视，在人民群众中进一步普及，筝乐的创作水平将进一步提高，筝乐的演奏技术在继承传统演奏技法的基础上，也必将更加规范。

第二章
古筝演奏技法提升

第一节　古筝演奏技法的内容

学习一些筝的基本演奏技法会有助于更好地欣赏古筝音乐，因为筝乐的艺术表现与筝的演奏技法密切相关。筝的基本演奏技法主要包括演奏姿势、右手技法和左手技法三大类。

一、演奏姿势

正确的演奏姿势有助于筝演奏者很好地发挥技术特长，对于表达自己的内在感受和乐曲的意境有重要的辅助作用。一个优秀的古筝演奏家的身体动作必定与乐曲的意境相辅相成，令人赏心悦目。在音乐会上演出时，演奏家的形体动作作为音乐演奏行为不可分割的一部分，实际上有着强化情感表达、营造艺术氛围的功能。前文述及的唐、宋诗人的咏筝诗词中，就有关于演奏姿势的描述，如"十指剥春葱""微收皓腕鲜""翠佩轻犹触""春山眉黛低"，看来优秀的唐、宋筝女非常重视演奏姿势和身体动作，真正是一招一式，传情达意，端庄娴雅，风韵无穷。而唐、宋诗人不愧为通晓音乐的知音和出色的音乐鉴赏家，他们在鉴赏音乐的同时也十分关注演奏家的演奏姿态，并记录下这些富有魅力的身体语言。

演奏姿势有狭义和广义之分。前者指为保证技术动作不变形走样，全身和谐平衡、张弛有度的基本姿势，需要经过长期反复的训练，方能熟练掌握；后者指艺术表现和情感流露（或宣泄）过程中伴随的身体动作，虽然常常是演奏者不经意地自然流露，却体现着其技术修养和艺术造诣的高低，唐宋诗

词中描绘的正属于此类。初习琴者应在掌握正确的基本演奏姿势和加强艺术修养上多下功夫，不宜耽于后者。优美的音乐配以绰约的风姿固然迷人，但过分追求身体动作，则易入矫揉造作的误区。现代筝的基本演奏姿势分为立姿和坐姿两种，以坐姿最为常用，立姿仅适用于一些特殊的演奏场合。

坐姿的要领如下：将古筝横向平放于筝架或筝桌上，选择适合的椅子或凳子入座，高度以演奏者两腿弯曲成90°，大腿与筝底板有3厘米宽的空间为宜。上身端正，两膝略并，左脚稍前，两脚呈丁字形放于地面。前岳山应在演奏者的右侧，双眼平视乐谱。肩臂自然放松，肘、腕、指各部分的关节自然弯曲。手背向上与筝面板大体平行，手心向下呈握拳状。右手弹弦点靠近前岳山一侧，左手按弦点在距弦柱左侧约15厘米的筝弦上。做低音区演奏时身体稍向前倾，弹奏高音区时身体略微后仰。整个身体松紧有度，张弛自然。还应当根据作品的内容、意境调整好情绪，做到"未出声时先有情"。这一点很重要，就像修习禅定者的"调心"，若非如此，绝无进入禅境的可能。

历史上，筝的基本演奏姿势不尽相同。根据敦煌壁画中关于弹筝的图像分析，古代有三种基本的演奏姿势：

第一种，平置坐弹式。将筝平稳放置在地板上，筝手席地而坐演奏。日本至今仍沿用这种演奏姿势，不过女筝手是用正座，即倚跪在地板上。

第二种，斜置倚弹式。将筝的一头放置在地板上，另一头斜置担放在腿上，筝手半倚半跪在地板上演奏。

第三种，立置坐（倚）弹式。将筝放置在桌子或特制的小雅桌上，筝手坐在凳子上或斜倚在地板上弹奏。后来，随着比较高的专用筝架的使用，才逐渐定型为如今的坐、立两种基本演奏姿势。

二、古筝演奏的左右手基本技法

古筝的演奏技巧主要分右手技法、左手技法和左右手相互配合技法。弹是右手的主要技法，主要是用大指、食指、中指、无名指四指拨弦发声，控制节奏和音的强弱变化；按是左手的主要技法，用食指、中指或中指、无名指二指按抑筝弦，控制音高和弦音的变化，表现不同的风格韵味。按是左手

技法的特色，但左手同样也兼具弹的功能，其技法与右手相同。左、右手技法配合，能使筝发出浑厚明亮的音，体现优美华丽的音韵，描绘行云流水的意境，表达细腻委婉的情调。

（一）右手的主要技法

右手的主要技法有托、劈、勾、剔、抹、挑、摘、打、花、撮、轮、摇等。右手技法主要可以分为单指技法、撮类技法、摇类技法和组合技法四类。

1. 单指技法

（1）托 演奏时大指向外拨弦，即向低音的方向拨弦。托是筝演奏法中的基本指法，它用于单音或音阶旋律下行的演奏，在"重勾劈托"以及下行"历音"等指法中也要用到托的拨弦方法。托的动作，是通过肩臂手及假指甲自然巧妙而协调一致的运动。拨弦角度以向斜下方用力为宜，切忌大指的第一关节和第二关节弯曲向斜上方用力"扣"弦。弹奏的手指小关节不弯曲，以大指的根部为基点，自然用力，向斜下方拨弦。顾名思义，"连托"指的就是连续托指，可以用指不离弦连续托指的方法，也可用跳弹（每弹完一音手指起来再弹）的方法，前者声音连贯，后者声音结实且有助于指力的训练。

（2）劈 演奏时大指向里拨弦，指的是向高音的方向拨弦。劈的动作仍以大指连接手掌根部的关节为基点，略偏斜上方角度拨弦。劈是托的反向指法，常与托交替使用或连续交替使用。在旋律中，音值较短的两个或两个以上的同度音依次出现时，经常采用劈托的交替指法，一般是先托后劈。劈还运用在顺弦序连续上行音的拨奏中，也常配合中指、食指的演奏。"重勾劈托"或"拇指摇"中均包含劈的指法。

（3）勾 演奏时中指向里拨弦。中指向里拨弦的动作，以中指指根第三关节为动点，带动全指向里略向斜下方的运动。应注意第一、第二关节不弯曲，呈自然放松状态，同时在放松中蕴藏着一定的力量，就是以放松为基础，并保持一定的力度进行弹奏。勾的触弦角度应始终立足于弹弦，而不是像钩子一样勾弦。只有向斜下方弹弦，才能取得良好的音色和音质。勾常用于与大指的相互配合拨弦，也常用于与大指和食指的相互配合拨弦。在一些综合指法如"撮""重撮""重勾劈托"以及"三勾轮抹"中都包含有勾的拨弦指法。勾在筝曲中像托一样，被广泛地使用，它是筝曲中仅次于托的常用指法。

（4）剔　演奏时中指向外拨弦。剔不单独使用，剔常用在与大指相配合的综合指法"反撮""剔撮""反重撮"中，也用于右手"扫弦""剔挑"等综合指法中。

（5）打　演奏时无名指向里拨弦。打常用于琶音或分解和弦的演奏。由于无名指一般不戴义甲，将个别音用无名指的打来拨奏，以取得柔和的音色对比和绵缓的音响效果。在一些和弦的演奏中也包含无名指向里拨弦的"打"的指法。而且目前还有一种改进的指法，即用戴指甲的无名指代替中指拨弦的方法，中指从演奏八度底半的位置上挪出来，用在大指与无名指所演奏的八度内其他音的拨奏上。这种改进的指法，使得八度内不仅有食指的抹，还增加了中指的勾剔。打用于琶音的指法顺序是：由低到高用"打勾抹托"，由高到低用"托抹勾打"。

（6）摘　演奏时无名指向外拨。

2. 撮类技法

（1）撮　大指用托，中指用勾，两种指法在两根弦上同时相对拨弦。演奏时要求大指、中指二指弹弦整齐，同出一声以及斜下方的触弦角度，忌大指、中指二指弯曲而向上"扣弦"。撮在演奏筝曲中广泛使用，主要用于八度和音的演奏。有时演奏单个的八度和音，有时演奏连续出现的八度和音。除此之外，撮偶尔也用于五度、六度、七度和音的演奏。

（2）反撮　大指用劈，中指用剔，两种指法在两根弦上同时反向拨弦。反撮是与撮相反的一种指法。反撮用于八度和音的演奏，它不单独使用，常紧跟在托、撮、勾或托勾的后面使用。

（3）剔撮　大指用托，中指用剔，两种指法在两根弦上同时向外拨弦，也称为"撮指"。剔撮是河南流派中特有的一种指法，在河南筝演奏家曹东扶先生创作或订谱的筝曲中经常可以遇到。剔撮主要用于八度和音的演奏，在"八度摇"指法中也包含有剔撮的成分。

（4）劈撮　大指用劈，中指用勾，两种指法在两根弦上同时向里拨弦。劈撮极少使用，它有时用于上行八度和音的快速连续拨奏。在"八度摇"指法和"重勾劈托"指法中都包含劈指的拨奏。

（5）小撮　大指用托，食指用抹，两种指法在两根弦上同时相对拨弦。

小撮主要用于演奏三度、四度和音，有时也用于演奏二度、五度和音。

（6）反小撮　大指用劈，食指用挑，两种指法在两根弦上同时反向拨弦。反小撮用于小三度、四度（偶尔也用于二度）和音的演奏。它不单独使用，常跟在抹托、托抹或小撮的后面使用。

（7）重撮　大指用托，食指用抹，中指用勾，三种指法在三根弦上同时使用。重撮常用于在八度内增加一个音符的音型中，也常用于密集位置的三和弦的演奏。

3. 摇类技法

（1）食指摇　食指用抹和挑连续交替向里向外快速拨弦。触弦时，要求大指轻轻捏在食指近指尖第一关节上，这可以使食指稳固并增加辅助的力量；中指、无名指、小指三指自然放松而略有抬起，无名指或小指不可有扎桩的动作；手掌根部轻轻搭于前岳山外（但重心不要放在筝头上），同时手掌不搭前岳山外而略有悬空，力量通过肩传至大臂再传到小臂，带动手腕的摇动，形成食指尖的密集拨弦。这时食指本身主动用力甚少，主要起着控制触弦深浅和角度的作用。假指甲的质量，以及触弦的角度深浅与摇指的音色、音量都有直接的关系。食指摇在筝曲的旋律演奏中广泛使用，尤其在长音的演奏上。

（2）拇指摇　大指用托和劈连续交替向外向里快速拨弦。拇指摇靠大指的指根关节拨弦，即以拇指与手掌的连接处为动点，带动全指运动。其他小关节不要向里弯曲，大指与弦的角度，以 30°～40° 为宜。拇指摇有时用扎桩，有时不用扎桩，在快速演奏长音或时值较长的音符时用扎桩（一般用无名指进行扎桩）；在演奏不断变化的、时值较短的一些音符时不用扎桩。拇指摇除用大关节的拨弦方法外，也有人用大指的小关节拨弦。在演奏时值较长的音符时，拇指摇常与三种指法相配合：用勾指法与低八度音相配合，称为"勾拇指摇"；用撮指法演奏出八度音，在高音（长音）上紧接着用拇指摇，称为"撮拇指摇"；先用历音，紧接着用拇指摇，称为"历音拇指摇"。拇指摇在旋律的演奏中广泛使用，既用于长音，也用于短促音的演奏。由于手型的便利，它在使用中更便于与其他指法的变换和配合，在这一点上，拇指摇比食指摇更方便灵活。

（3）八度摇　大指和中指在八度和音的两根弦上用劈撮和剔撮连续交替快速拨弦。八度摇靠手腕演奏，手指关节不动，大指、中指二指要保持八度的弦距，且手指略有弯曲，以适应这种指法的需要。八度摇仅用于连续八度和音的演奏，它在筝曲中使用比较少。

（4）双指摇　食指和中指同时向里向外连续交替快速拨弦。双指摇的动作与食指摇不同：食指摇用大指轻按在食指上，由食指拨弦，而双指摇的食指、中指都是独立进行拨弦；食指摇一般要用手掌根部轻按在前岳山外侧，随拨弦音位的变化而前后移动，而双指摇是手腕略有悬空的拨弦。双指摇极少使用，它一般用在三度或与三度接近的和音演奏上。

4. 其他组合技法

（1）扫弦　手指向外快速拨奏相邻的几根弦（一般是低音弦），称为"扫弦"。左右手都有扫弦，一般左手用得多。扫弦时，用中指、无名指、小指或食指、中指、无名指、小指四指快速向外拨奏相邻的几根弦，出音如同一声。多用在急促、热烈或激动的气氛中。

（2）剔挑　中指用剔，食指用挑，两种指法在两根弦上同时向外拨弦。它仅用于三度或与三度接近的和音演奏上。在双指摇中也包含它的拨弦方法。

（3）勾抹　中指用勾，食指用抹，两种指法在两根弦上同时向里拨弦。勾抹很少使用，有时用于三度或与三度接近的和音的演奏上。在双指摇中也包含它的拨弦方法。

（4）重勾　中指用勾的指法，向里快速拨奏相邻的两根弦。重勾不单独使用，它常用在拇指的前面，犹如拇指摇的"装饰音"，但并非一般轻巧的加花，而是强有力的低八度音及其邻近音的烘托拨奏。在组合指法"重勾劈托"中也包含重勾的用指方法。

（5）重勾劈托　这是由四次拨弦组成的一组综合指法。该指法的四次拨弦是：第一次，劈和重勾同时拨弦，由劈拨奏旋律音的弦，由重勾拨奏旋律的低八度音及其邻近的弦；第二次，用托拨奏旋律音的弦；第三次，用劈拨奏旋律音的弦；第四次，用托拨奏旋律音的弦。在这四次拨弦中，旋律音是用"劈托劈托"拨奏的，低八度及其邻近音是用"重勾"拨奏的，故称"重勾劈托"。重勾劈托常用于十六分音符连续进行。还有一种"重勾劈托"的指

法，它的四次拨弦动作是第一次用重勾拨弦；第二、三、四次用"托劈托"相继拨弦，用"托劈托"拨奏弦律音。重勾劈托应用于四个十六分音符中第一个是低八度音，第二、三、四个音是旋律音的演奏。

（6）**历音**　顺着弦序，用右手或左手自下而上（即自低音而高音）或自上而下（即自高音而低音）连续拨弦，也称"刮奏"。历音是古筝演奏中最富有特色的技巧之一。在各种风格的传统筝曲和创作筝曲中，历音的运用广泛而又丰富多彩。它可以用于抒情的段落，也可用于强烈激昂或热烈欢快的旋律中。

5. 右手其他技法

泛音、扣摇、琶音、打圆、近撮、滚、短音、柱、柱外刮奏、捻。

（1）**泛音**　演奏泛音可采用两种方法：一种是左手食指虚按泛音点，右手食指或大指拨弦，右手拨弦时，左手碰弦并随即离去；另一种是单手演奏泛音，右手掌外侧虚按泛音点，大指与食指捏在一起，用"挑"触弦，手掌也同时碰弦并随即离弦，以此产生泛音，左手也能解放出来吟按琴弦。泛音位置：筝演奏的泛音都是自然泛音，泛音点在筝码右侧弦段的 1/2、1/3、2/3、1/4、3/4 处。为了准确地演奏泛音，也可在发泛音的琴弦对准的面板上做一标记，以使左手手指准确地虚按在泛音点上。

（2）**扣摇**　右手用摇指拨弦时，左手拇指紧压在发音弦段上（紧扣弦），并由近码处逐渐向右移动，而后又由右逐渐向左移动（有时仅作由左向右移动）。扣摇在乐曲中可用作渲染气氛或模拟风声。

（3）**琶音**　常演奏和音、和弦或分解和弦。筝演奏琶音有时单手，有时双手配合。单手演奏琶音的方法是：用无名指、中指、食指、大指四指由下而上顺音的弦序拨奏，或用大指、食指、中指、无名指四指由上而下顺音的弦序拨奏，也有仅用三指拨奏，还可用五指拨弦，但很少使用。

（4）**打圆**　大指用托，中指用勾，托勾或勾托连续反复拨奏成八度的两个音弦。打圆是筝的一个特色技巧，使高低八度两个音糅合在一起，并延续下去。

（5）**近撮**　大指用托，中指用勾，先托后勾或先勾后托，托与勾的间距时间甚短。近撮是一种特殊技法，用在特殊的音乐风格中。

（6）滚　这是从其他弹拨乐器借鉴来的一种指法。食指用挑，大指用劈，在同一根弦上依次快速地连续拨奏，使音延续。与摇指作用类似，但音色有所不同，滚指音色浑厚，摇指音色清晰。

（7）短音　右手用抹（或劈）拨奏前岳山外或后岳山外的短弦（弦很短，发音无固定音），使之发出类似滴水声、鸟鸣声的奇异音响。

（8）柱　左手食指轻按在筝柱上端的筝弦上，右手拨弦，使弦发出浑厚、含蓄的如鼓鸣的声音。

（9）柱外刮奏　左手（或右手）在无固定音高的码左侧弦段上，使用历音的手法进行拨弦。这种指法常用左手拨奏，有时也用右手或左右手交替拨奏。

（10）捻　食指用挑、大指用劈依次连续交替快速拨奏相邻的两根弦，拨奏时左手将较低的一弦的音高按至与另一弦相同的音高。捻是用于音的延续的技法之一，虽然它与食指摇、拇指摇都是用于使单音延长的指法，但捻的音响效果又别具特色，使用时应避免碰击琴弦的声音。捻不如食指摇、拇指摇速度快，但捻的发音结实。

（二）左手的主要技法

左手的主要技法有颤、揉、按、推、滑、点、泛等。这些技法从大的方面讲，可以分为两大类，一类是左手吟按，另一类是左手拨弦。

1. 左手吟按技法

其主要运用体现在以下几个方面。

（1）颤音　右手拨弦后，左手的食指、中指二指（或食指、中指、无名指三指）立即在该弦码外弦段上做十分轻微的上下颤动，使其圆润柔美。左手吟按时，颤音仅有轻微起伏的揉动，音波单纯，音高变化甚微，比起揉弦颤动的音高变化要小一些。

（2）揉弦　右手拨弦后，左手的食指、中指二指（或食指、中指、无名指三指）在该弦码外弦段上做轻快而有规则的连续颤动，使声音发出悦耳的音波。左手揉弦，既不同于拉弦乐器的改变弦长的揉弦，也不同于某些弹拨乐器的小幅度单指揉弦。主要是通过左手一下一上均匀地揉动，改变着发音弦段弦的张力，并使弦长有所改变，即使发音弦段发生一张一弛、一短一长

有规则的变化，使琴音优美、柔和而流畅。通过揉弦，能够增强筝乐的感染力。揉弦按照速度可分为慢揉和快揉，按力度可分为轻揉和重揉，其幅度一般控制在小二度至小三度之间。各种揉弦法可以互相结合起来使用，通过采取慢而轻、快而轻、慢而重、快而重等不同的揉弦指法，需要演奏者在不断的练习中逐步体会才能熟练掌握。揉弦还常和按音结合起来使用，主要有先按后揉的按揉和先揉后按的揉按之别。除此之外，目前筝的揉弦还有一些新的发展。如在一个和音或三和弦上的揉弦，可以仅揉旋律音，也可以对每个音都进行揉弦。揉一个和音时，用两个手指进行；揉一个三和弦时，用三个手指进行；等等。

（3）按音　在右手拨弦的前后，左手的食指、中指二指（或食指、中指、无名指三指）在该弦码外按音。左手按音时应注意：触弦动作要敏捷，一般在弹奏旋律时，按音的准备时间很短，要求按音动作必须迅速，用力要自然放松。运用左手和左手臂的自然力量，肌肉放松并运用富有弹性的动作来完成。按音时要避免紧张和僵持，保证音高、音准，只有不断加强这方面的训练才能实现。

（4）滑音　滑音的作用在于增加音乐的色彩，使之生动地表达乐曲的内容，让乐曲更富于歌唱性。筝的滑音很丰富，主要有上滑音、下滑音、连线滑音、上回转滑音和下回转滑音五种。上滑音的动作要领是右手拨弦后，左手进行按弦，在按弦的过程中使音产生滑动，滑到一定的高度而停止（保持音高）。下滑音的动作要领是左手先行按弦，按到一定程度后保持住，然后右手拨弦，随即左手抬起向上滑动，将弦松回原位或松回到一定的音高。连线滑音的动作要领是滑而不乱，连而清晰，在音的滑动中把每个音符连贯而准确地演奏好，主要是用加箭头的弧线把两个或几个音符像连线记号似的连接起来，表示从第一音符依次滑奏到最后一个音符。连线滑音并不特别强调某一个音，它所强调的是每个音的准确音高、准确时值和均衡音量。上回转滑音的动作要领是右手拨弦后，左手瞬间将本音按高大二度或小三度（有时是小二度），然后再转回本音。下回转滑音的动作要领是左手先行按弦，将弦音按高大二度或小三度（有时是小二度），然后右手拨弦，随即左手放回再按下，按至原按音音高。当然，不同流派风格的筝使用不同技法的各种滑音，

演奏者要根据实际情况反复加以练习和掌握，有时还会采用颤音滑音、压弦特殊滑音等一些特殊的滑音，演奏者更需认真练习和领会才能掌握其要领。

（5）走揉　演奏时右手连续拨弦，左手边揉边向后岳山移动，左手在码外弦段上的动作带有一定的节奏性。一般用在先按音，然后右手不断拨弦，左手边走边使音恢复至原散音音高的曲调上来。走揉产生的独特效果主要体现在音色不断有新变化，筝乐能给人以新奇的色彩。

（6）压揉　在右手快速弹奏出激进的散音音阶时，左手掌边压边揉弦，使揉弦后的音高在整音与半音之间。一般用在热烈、欢腾的乐曲中。

（7）双按音　左手两个手指在两根弦上同时按音。左手一般用中指、食指二指按弦。

（8）点　左手点音常在轻快、活泼的乐曲中出现，其作用在于增强音的特色，使乐曲风格显得轻快和华丽，一般在轻巧的潮州筝曲中使用较多。点音的动作要领是：右手弹弦时，左手同时触弦，但一碰即离，犹如蜻蜓点水一样轻快。点音的符号记为"V"。点音要求动作迅速，手指触弦一触即离，否则就会带上滑音，弹性不足，没有"点音"的色彩了。

2. 左手拨弦技法

其主要运用体现在以下几个方面。

（1）扇　左手大指以极快的速度顺弦序连续拨奏。扇的作用在于渲染热烈的气氛。

（2）扫　用左手食指、中指、无名指三指向外扫弹相邻的三四根弦，使出音如同一声。扫指左右手均用，以左手用得较多。

（3）扭　左手大指和食指捏紧一根筝弦用力扭放出声。

（4）柱外刮奏　它常用左手来拨奏，有时也用右手或左右手交替拨奏。

（三）双手配合的技法

双手技术协调手心的伸张和收缩，运用臂、腕的力量，靠手心张力所带来的平衡牵动手指进行演奏。大量运用摇指、轮指，使古筝弹拨实现由表现点的音到表现线的音的转变，增加音的时值，使乐曲的难度增加，欣赏性增强。双手配合的指法和手法主要包括以下几种。

（1）轮抹　轮抹常用于演奏连续的十六分音符，表现跳跃或急促的情绪。

左手和右手用抹的指法快速交替拨弦，多采取先右手后左手的拨弦顺序。另外，还有三勾轮抹，是采取一组双手配合拨弦的综合指法，常用于情绪热烈的乐曲中。

（2）轮撮　轮撮常用于连续快速八度和音的演奏。左手和右手用撮的指法交替拨弦，同样多采取先右手后左手的拨弦顺序。

（3）双手琶音　用双手配合弹奏琶音，演奏分解和弦，达到如潺潺流水般的效果。双手琶音时，每个手指一般应做到均衡用力，但有时强调大指要稍多用力，以突出琶音中的旋律音。总体要求是左右手的衔接要紧凑，时值要准确。

（4）双手柱外刮奏　左右手交替进行柱外刮奏，主要用于制造气氛，取得某种特殊色彩。

双手配合拨弦的手法很多，在旋律配合方面还有如下几种：右手弹旋律，左手弹伴奏音；右手弹旋律，左手弹历音，或右手弹历音，左手弹旋律；左右手交替弹历音；右手弹旋律，左手弹分解和弦；右手弹旋律，左手弹对位性旋律或副旋律；右手弹旋律，左手弹某种特殊效果，如通过打击模拟浑厚的音响效果或模仿鸟鸣等。

三、基本演奏技法的表现特点

在上述多种基本演奏技法中，左手技法以按、颤、滑最具代表性，右手技法则以刮奏显示筝的个性特点。前者的运用使筝曲形成独特的"以韵补声"的旋律手法；后者使旋律显出流畅华丽的气质，是筝独具特色的旋律装饰手法，甚至可以毫不夸张地说"无刮不成筝"。

所谓"以韵补声"，就是通过左手按、颤、滑的奏法，弹出五声音阶定弦以外的音。如"3"（mi）音弦位经按弦变成"4"（fa）或"4"（fa）；"6"（la）音弦位通过按弦变成"7"（si）或"7"（si）等。筝界把定弦音看作正声，正声以外的音视为韵，正声不足则以韵补之。这种手法对于丰富筝的表现力起着十分重要的作用。由于不同地区、不同筝家具体运用时的差异，"以韵补声"又是区别古筝风格流派的重要标志。例如山东筝曲的按音轻快急促，音

响生动活泼；河南筝曲的按音沉稳厚重，风格朴拙；客家筝曲的按音则柔和缓慢，情绪雅淡。

左手用按、颤、滑的手法"取韵"，形成对旋律的色彩性润饰和功能性润饰两种效果。色彩性润饰只起装饰作用，或增加旋律的个性色彩，或强调旋律的地方风格，不构成移调、转调，如筝曲《昭君和番》。而《清江放排》的按音，在润饰旋律的同时，给乐曲造成调式交替的音响效果，显然具有功能性润饰的特征。

"无刮不成筝"。刮奏在筝曲中不仅运用率极高，而且对体现这门乐器的个性特色、加强音乐的表现力起着不可替代的作用。刮奏的五声音阶琶音，似雨过天晴、清风拂面，如云蒸霞蔚、江海扬波，或直抒胸臆，或画龙点睛，令人神怡心悦、情思激荡。正因为此，有些人赏筝的机会不多，但从音响中听到的五声音阶琶音，便能判定是筝乐。

刮奏可称为装饰性的刮奏，起着烘托气氛、描摹背景的作用，为悠扬的渔歌主旋律做伴奏，使人仿佛置身于碧波万顷的东海渔场。装饰性刮奏常常作为乐曲的引子和过渡性段落使用。因为连续的刮奏有一种内在的张力，激起持续扩大的听觉兴奋和审美愉悦，也经常在乐曲的高潮前使用，成为"推波助澜"、导向全曲高潮的重要手段。古曲《四段锦》就采用了这一手法。

除了装饰性刮奏，还有一种旋律性刮奏的手法，就是把刮奏形成的快速流畅的五声音阶琶音放慢展开，使具有纵向和声性装饰效果的音响变成横向旋律性效果的音响，形成一种流动清澈的独立旋律片段。这种手法多见于现代筝曲。

第二节　古筝演奏技法训练

一、古筝演奏技法基础训练

基础训练旨在打好基本功。俗话讲："基础不牢，地动山摇。"打好基础是提高古筝演奏技艺的第一步，许多知名筝家每次在演奏前都要先练练指

法，既达到热身的目的，同时又能找找感觉。许多筝曲往往包含了左、右手的数十种指法，无论哪一种指法演奏不到位或出错，都会影响筝曲意境的表达，难以体现筝曲的原曲原貌。练习古筝贵在坚持不懈，长期不练就会导致动作生硬，快不起来，形成恶性循环更为可怕。无论初学者还是专业的古筝演奏者，都应重视加强技法的基础训练。只有做到勤学苦练，才能熟练掌握演奏技法要领，从而灵巧自如地演奏韵味独特的传统筝曲和技巧复杂的现代筝曲。

基本功很重要，但很多习筝者往往会问：是以曲代练好，还是基本指法单独练好？这个问题比较复杂，涉及众多因素，要视具体情况而定。

（一）要看习筝者处在哪一个学习阶段

若是古筝初学者，每天都必须抽出一定时间反复多遍地专门单独练习基本指法，练习和掌握到一定程度后，可以以曲代练，但主要时间和精力还是应该放在指法练习上，直到能够真正定型为止。即使是学习了好几年的古筝爱好者或专业学生，每天也要抽出时间专门进行基础训练，只不过这时要根据自己的实际情况进行调整。如果是业余爱好者，建议将两者结合起来练习，既能增强练习兴趣，又能检验练习效果；但如果是古筝专业学生，最好还是坚持每天严格地进行基本指法练习。现在一些新筝曲中新指法不断出现，不能机械式地只练基本指法，而是要在练习中有所感悟；若是已经从事古筝专业数十年的人员，一般来讲指法练习只是巩固基础，要视自己的情况以曲代练，练习一些比较生疏的指法即可。

（二）要看练的是哪种指法及属于哪个流派的筝曲

这里仅以古筝大指摇这一难度较大的技法训练为例。

1. 了解各种大指摇的练习方法要点

（1）传统托劈大指摇　多用于传统筝曲中的河南筝曲和山东筝曲，如《汉江韵》《苏武思乡》《四段锦》《庆丰年》等。其练习要点是：将全身的力气集中在右手大指上，而且要有音头，指甲触弦可以稍微深一点。其力度较大且音色偏拙，余音不会太长，演奏者在训练过程中应多用巧劲儿，将音色处理好。

（2）扎桩大指摇　多用于传统的浙江筝曲，又名武林筝曲，如《海青拿鹤》《将军令》《四合如意》《云庆》等。其练习要点是：注意多运用手腕力量，指尖触弦时不要让指甲触弦太深，大臂和肘关节放松，不要有意地撑起来。它的力度适中且音色偏细，频率很快，演奏者在训练过程中应顺着惯性，尽量将音色处理柔和。

（3）悬腕大指摇　多用于现代派筝曲，如《溟山》《西域随想》《西楚霸王》《蜀籁》等。其练习要点是：不要压手腕，不以前一根弦或后一根弦作为支撑点，手腕和第一关节用力要均匀，指尖触弦时，不要把肘关节翘起来。它的力度适中且音色可以自由变化，频率不是很快，演奏者在训练过程中应注意保持平衡。

练习大指摇时，首先应明确要领，不论练习哪一种技法，应做到托与劈力度均衡一致；其次应做到由慢渐快，一开始练习时要静下心来，把慢练的过程分解和延长，熟练掌握要领后再加快频率；最后应注重比较，充分集中听觉，比较频率和密度。值得注意的是，训练过程中不能用蛮力，应注意放松，始终做到大臂自然下垂，小臂呈水平状态，方可使音色绵长而有透明度。运用大臂与小臂的巧劲儿，配合指类和手腕发力，余音的长短取决于力度的大小与手腕放松的程度。

2. 掌握古筝大指摇练习过程的要领

广大习筝者都有同感，摇指学起来难，练起来更难，尤其右手大指摇，因演奏中运用最多，更是如此。所以在具体练习中，要把握好"准""勤""活""静"的四字要领。

（1）准　要求习筝者一开始学习时要把功夫下在准确理解和掌握动作要领上。比如：认真观察并找准触弦点、着弦点，科学理解弹片触弦时与琴弦之间的方向和角度，努力把握好托劈的力度、频率等，不能在一开始学习时就养成孤僻动作，否则纠正起来十分困难。

（2）勤　要求习筝者注重刻苦练习，完全掌握摇指技法一般需要持续练习 2~3 个月的时间。初学时，每天都应安排一定时间进行专项练习。摇指练习比较枯燥，不流一定的汗水，不感受一定的疲劳，很难练习好大指摇。

（3）活　要求古筝教师结合习筝者个体情况灵活进行施教，摇指的技法

是基本的，但不是僵化的，每个习筝者的天赋、基础和乐感等都不一样，每首筝曲的摇指体现的旋律也不一样，应注重因材施教、因曲施教。

（4）静 要求习筝者能够静心练习，从心态上讲，学习大指摇与学习一首完整的古筝乐曲是一样的，成功的要诀是心静，练习时需要聚精会神，提高自我约束能力。

要想缩短练习过程，并保证训练质量，练习者应遵循摇指的基本方法和原则，集中一段时间单项训练，仔细辨听托与劈的力度和音色，找出触弦的角度，弹劈时食指用力，弹托时大指用力，动作不能超过前、后两根弦，应盯着手型慢练，发现手型"走样"时要及时调整。如果出现反复情况不应气馁，应继续保持状态和延长训练时间，有时也可以加大训练强度。如果习筝者已找到一点感觉，不可"三天打鱼，两天晒网"，必须持之以恒，直到定型为止。

3. 练习大指摇后的巩固方法

在练习者掌握并熟悉古筝大指摇的基本方法后，需要人为地控制音色与力度，并且每天应抽出固定的时间来进行强化。应在一日内持续三次，每次不间歇地摇3～5分钟。经验告诉我们，练习时边摇边考虑几个有关问题会对学筝有所帮助。认真盯着自己的手型，思考是否摇着摇着手腕就塌下去了？是否摇着摇着肩膀就累得向右倾斜了？是否摇着摇着指尖就放松了？是否摇着摇着指密度就变稀疏了？如果能积极地配合与强化，古筝大指摇的速度与密度在练习过程中就会不知不觉地巩固了。同时，在具体筝曲的练习和演奏中，应认真体会摇的过程中音乐的旋律，注重边摇边感受音乐表现力。

综上所述，练好古筝大指摇有难度，需要练习者自身勤奋思考。与此同时，应充分认识到，古筝大指摇在不同的历史时期有不同的要求与定位，我们应站在课程的理论高度，科学地对它进行剖析、分解，注重科学借鉴其他乐器的摇指经验，启发习筝者的主观能动性。

4. 推进古筝演奏技法创新

"名指扎桩四指悬，勾摇剔套轻弄弦，须知左手无别法，按颤揉推自悠然。"这首诗是传统古筝演奏技法的真实写照，反映的是传统技法中右手弹弦、左手按弦，用右手弹拨筝弦演奏旋律，左手在码外弦段上以按、颤、揉、

推等技法补饰旋律，左手的吟揉滑按达到"以韵补声"的目的。但这毕竟是古筝传统的演奏技法，经过悠久的历史洗礼，古筝演奏技法已经经历了从简单的弹拨按弦到复杂的按、颤、揉、推等技巧，从单手的简单弹拨到双手的复杂配合的转变。现代技法中的指序弹法、双手轮指、双手摇指、敲击琴弦琴板等，是在充分借鉴和吸取中外其他乐器的演奏技巧的基础上发展的，使古筝的表现力有突破性的飞跃。"轻拂宛如行云流水，重扫势若山崩海啸"，正揭示了当代古筝演奏技法表现出来的魅力和气势。

古筝演奏艺术对技法要求很高，可以说是一门大学问。尤其随着现代古筝演奏技法的不断创新，演奏的难度必将越来越大，没有扎实过硬的基本功作支撑，不经过数年坚持不懈的专门训练，是不可能演奏出一首完美的现代乐曲的。比如，《彝族舞曲》要求轮指像摇指那样密集均匀，《云岭音画》要求双手轮指、双手摇指交替并用，等等，只有经过长期专门的技法训练，才能完美地演奏好这类难度较大的筝曲。还比如，指序弹法就是目前比较难的一种技法，它是专门用于弹奏特殊音列和快速多变的旋律，要求弹弦的手指不再局限于右手的大指、中指、食指三指，而是双手的十个手指，强调手指的功能和独立性，极大地丰富了现代筝曲的表现力。现代筝曲丰富多彩，技法日新月异，需要努力掌握科学的指法处理方法和相应的技巧。随着古筝曲目题材日益广泛，演奏技法将会进一步完善创新，筝曲的表现手段将会更加丰富。对于古筝演奏者来说，在古筝技法练习上永远不能自满，要下大力气实现技法的纯熟和动作的自如，乃至多勤学思考，促进古筝演奏技法的创新。

二、提高筝曲练习效率的途径

掌握古筝演奏技法的基本要领之后，可以根据情况进入筝曲的练习阶段，筝曲的练习是对基本技法训练的一种检验，但它又高于基本技法训练，包括综合运用各种技法、识谱记谱和调节学习情绪等。

1. 明白筝曲练习的重难点

练习筝曲首先必要明确目的，弄清楚重难点。练习前应先思考：这次练

习的技法重点和难点是什么？主要应解决哪些问题？教师在授课中强调和提示了什么？乐曲想要表达一种什么样的内容和体现一种什么样的意境？针对这些问题，拟定一个达成练习目的的详尽的时间和进度计划，逐个问题地加以解决，这样就能避免筝曲练习的机械和盲目性，增强练习的主动性、针对性。

2. 多种练习方式相互促进

一种是默练，靠内心体验，按照乐曲的速度、强弱、表情等细节在头脑中想象性练习；另一种是视谱练习，就是把每个音、每个节奏都弹得准确无误；再一种是背谱练习。在筝曲学习中，应将这三种方式有机结合起来进行练习，练习前要多加强默练，通过想象式的默练，增强乐谱的记忆力和找出自己在练习中的薄弱环节，还能加强对乐曲的理解和丰富音乐的感觉。通过了练习前的默练后，应当进行认真仔细的视谱练习。待视谱能完整地演奏该乐曲时，即可进行背谱练习。为了保证准确无误，在能够背谱演奏后，应再次视谱练习，从中发现错误，并加以纠正。

3. 练习注重慢快结合、轻重结合

慢快结合要视乐曲情况而定，在练习到速度快、技巧又较复杂的乐段、乐句时，有必要把速度放慢至$\frac{1}{2}$或$\frac{1}{4}$练习。在练习技巧并不复杂的乐曲时，就可以适当快练，提高对灵活度的掌握。正确的练习方法是：慢练与原速演奏相结合。在学习一首新作品初期，一旦完成了指法、节奏时，就得考虑正确的速度要求。一些技巧较复杂的乐句通过慢练，确定了指法的正确和协调了左右手动作后，就应该开始用原速进行练习。力度关系到音乐层次的拿捏，轻重结合主要是要做到"重发轻随"，掌握好弹奏中轻重的变化。要遵循一般规律，如重勾对应轻托，重托对应轻勾，尽量避免使用同样的力度。从开始接触古筝时，就应该确定一种比较高的要求。自己练习就应练习手指对于力度的控制，从而为以后乐曲的处理、拿捏打下基础。

4. 经常总结思考、温故知新

在筝曲学习过程中，应重视复习旧知识，多加强总结与思考。复习旧曲不但可以为自己积累大量的表演曲目，还能够训练和提高记忆能力。通过复习，可以从那些旧曲目中得到新的体会和认识，查找弱项和不足，从而在演

奏的技术能力上、乐曲的理解能力上不断得到提高。如即使是初学者都不会在意的山东板头曲《凤翔歌》，是一首仅有二十几个小节的小曲，可其中的上下滑音就有近三十个。怎样才能使滑音的滑动过程圆润，并能真正地认识到这是一首绝好的滑音的练习曲？这种演奏能力绝非一朝一夕就能掌握好的，只能通过温故知新才能不断得到提高。

第三节　古筝演奏的指导

指导学生练琴，是每个教授器乐演奏教师的必然历程。然而，这是一个既简单又复杂，既单调又有趣的过程。说它简单和单调，是因为每首乐曲的成功演奏都要经过演奏者对整首乐曲中的每个小节、每个乐句以及每个乐段成千上万次反反复复地磨炼，直至最后能够熟练地完整把握才算真正完成了作品的演奏。说它复杂和有趣，是因为在指导学生练琴的过程中，不仅要使学生对所演奏的作品加深理解，还需要帮助学生在遇到一些难题时及时解决。这些难题一旦迎刃而解，你会与学生共同得到战胜困难的乐趣。因此，正确地指导学生克服困难，熟练而准确地练习古筝是准确完整地演奏一首作品的前提。

古筝教师在教学实践中，首先应该认真探索，努力研究，及时发现问题并有针对性地帮助不太会练琴的学生解决问题。其次，有些学生在练习演奏乐曲时常常会出现一些不应该出现的问题，而这些问题的出现也常常困扰着学生们，使得他们对作品找不到感觉，从而产生了畏惧和厌烦练琴的情绪，甚至把练琴当作一种负担，既苦恼又难以进步。例如，有些乐曲在创作上总会用一些技术上的或技巧上的难点来展示作品的难度和演奏者的技术水平，而这些难点往往就会使得有些基本功不扎实的学生在演奏中出现前后速度不统一或连不上的现象。另外，在左手的"按、滑、颤"等技法的演奏中常会出现如颤音加不上、滑音不到位、按"4、7"音不准的现象，以及左手义甲在弹奏和弦时出现杂音等问题。其实，这些问题乍看起来似乎很细碎、很零散，是很不值得一提的问题。但如果让这些小"毛病"积少成多，久而久之

就会形成大的"病症"，甚至是"不治之症"，当然就会有碍于演奏水平的提高。那么，这些问题出现的原因主要在于某些学生在教师传授古筝演奏的基本技法时就没有细心认真地学习和掌握，练琴时又粗心大意，不注重细节，更不会抓重点和难点来练习，以至于经常在练习时只是将乐曲从头至尾一遍又一遍地囫囵吞枣地弹奏下来，而且常会把易弹之处不按节奏快速弹奏下来，不易弹奏之处则放慢速度演奏。可想而知，这样演奏出的乐曲没有按作品的要求完整流畅地演奏出来，让人听起来也很是别扭。例如在指导学生练习李祖基创作的筝曲《丰收锣鼓》的第一段时，金秋时节喜庆丰收的热闹场面是以锣鼓点的节奏型曲调把人们带入喜悦、热烈浓郁的乡土气息之中。当乐曲进行到第 41 小节至 60 小节时，旋律运用了右手拨弦、左手分解和弦的技法。虽然此技法在现代古筝演奏中颇为常见，但在考级或一些比赛中发现某些演奏者在弹奏此处时有速度前后不统一或左手伴奏与右手脱节的现象。诸如此类的现象不仅在某些初中级程度的演奏者中时常出现，而且在某些程度较高的甚至是古筝专业的学生中也时常出现。例如，有些学生在演奏赵曼琴创作的筝曲《井冈山上太阳红》的第三段中的左右手的复调部分，以及王建民创作的筝曲《长相思》中的广板部分时，都常会出现速度不统一、节奏不稳定的现象。那么，在古筝教学实践中究竟应当怎样解决以上的问题呢？不妨按照以下方法进行指导，以便顺利地教学，同时又利于学生的进步。

一、正确读谱与选择优秀演奏的范本

1. 正确读谱

当学生在视奏一首新作品时，正确读谱是十分关键的首要环节。首先一定要培养学生认真、准确、严谨的态度，决不可马马虎虎，掉以轻心。例如在看简谱时，该音符应该在哪个音区弹奏，音位高低取决于音符的上、下是否有点，或有几个点，一定要认真看清，找准琴弦上的位置，千万不要随手找一个音就弹。另外，对于每一个音符节拍的长短也要认真把握。例如，有的学生经常会在视奏中不分青红皂白地把前十六节奏误弹成后十六节奏，将有附点的音符弹成没有附点的，等等。因此练习一定要从正确读谱开始，培

养正确的练琴习惯对提高练琴效率起着重要作用。

2. 学筝一定选择优秀的演奏范本

古筝范本有着标准、规范的作用，让大家去进行参照学习，起到一个正确指导的作用。由于大家都有"先入为主"的思维习惯，一开始学习古筝如果选择不规范的演奏范本去学习，就容易接收一些错误的信息，以错当对，还固执地坚持，而对于好的演奏范本以对当错，坚持这种"阴差阳错"，就会影响学筝的质量。什么样的演奏才能称得上范本？又该如何对范本进行思考与学习呢？

从横向看，古筝有很多流派，在各个流派中都有一些名家大家：如山东筝派的赵玉斋、黎连俊、韩庭贵、高自成；客家筝派的何育斋、罗九香、饶宁新、陈安华；河南筝派的曹东扶、任清志、曹桂芬、曹桂芳、王省吾；浙江筝派的项斯华、王巽之；陕西筝派的周延甲、魏军、曲云；潮州筝派的林毛根、郭鹰、苏文贤、肖韵阁；等等。这些都是各个流派中的优秀代表人物，他们所演奏的曲子，突出地反映了各流派筝曲的艺术风格和韵味效果，无论是学习传统筝曲还是现代筝曲，都要以他们所弹的筝曲作为范本来学习。

以下将列举一些筝派的名曲范本：如山东筝派的《高山流水》要选赵玉斋、高自成的作为演奏的范本；《战台风》要选王昌元的作为演奏的范本；《出水莲》要选饶宁新、林毛根的作为演奏的范本；《铁马吟》要选赵登山的作为演奏的范本；《雪山春晓》要选范上娥的作为演奏的范本；《香山射鼓》要选曲云的作为演奏的范本；《秦桑曲》要选周延甲、周望的作为演奏的范本；《汉江韵》要选任清志、李炜的作为演奏的范本；《山丹丹花开红艳艳》要选焦金海的作为演奏的范本；《打虎上山》《春到湘江》《洪山》《乡韵》一定要选王中山的作为演奏的范本；《百花引》要选周望的作为演奏的范本；《临安遗恨》《云裳诉》要选袁莎的作为演奏的范本；等等。

从纵向看，要尊重首弹。有许多脍炙人口的筝曲在流传中产生了许多不同的演奏范本，一定要知道这些曲子的最初演奏者是谁，谁是弹得最好的。在原创首弹之后当然也有弹得更好的，演奏实际上是一个二度艺术创作的过程。他们所表现的音乐内容、情感都是对乐曲的深刻诠释，对艺术的理解从思想内容到技术技巧都是深刻而精湛的，特别值得我们研究学习。

对演奏的范本应该多收集，然后在进行横向、纵向的比较对照之后学习。

从横向上看，一首筝曲由原创再经过首弹，之后又有许多同负盛名的演奏家也都在弹，这时就会有一个微妙的变化，在风格上与个性上都会有不同的变化表现。从纵向上看，一首乐曲经过十年、二十年甚至更长时间的弹奏，屡见不鲜，不仅在一代一代地传承过程中有着微妙的变化，反映和赋予了不同时代、不同时期的一些情感特征和新的气息。在原本的基础上进行纵横地分析、学习，无疑会有许多学习上的收获，也会提高艺术的欣赏力。

选择好范本有利于规范学习，更有利于形成个性化的演奏风格。

艺术需要有个性，而个性化是一个长期积累的过程，不可能在一个不规范的学习中产生或形成，这就体现了传承与发展的关系，范本与个性化的关系，只有传承才能有发展，有个性。从本、从源顺流而学，循序渐进，才能领会音乐的风格，大家的风范，并正确融进自己的个性，培养出个性的演奏。要先学好、学深、学透、学明白，传承不好就去追求个性，往往就会走偏，让人感觉跑味走调，背离学古筝的初衷，也失去艺术欣赏的价值。

二、解决技术难点

在好多乐曲中，往往都会有一处或几处技术性难点有待解决，这时需要先在脑子里清楚地知道应单独重点地对这些难点进行练习。在这个过程中，要有耐心有毅力地慢速多次练习，"反复加工"，直到熟练之后再按原速弹奏下来，然后再从头至尾顺畅协调地连接作品。这样就可以解决学生每次都花费不少时间从头至尾练习，但总是没有起色，每到难点之处常常会卡住或只有放慢速度才能连接下来，使整个作品既不连贯又不完整，当然也就不能按原曲要求的速度流畅地演奏下来，因而也就失去了原创的风格，也就更不能完整自如地表现音乐的问题。因此，学生需要在练琴之前弄清楚此次要练什么，怎么练，要给自己定计划，定目标。只有这样，才能达到事半功倍的效果。

（一）具体的解决办法

如遇到从高音区至低音区或低音区至高音区跨越幅度很大甚至是快速的

换音难点时，要注意手、眼、心的配合，即在熟读乐谱的基础上，心里要早一步想到音位跨越后的位置在哪里，随即眼睛也要瞄准换音点，然后卡准节拍，手要跟上，不要迟疑，要手疾眼快，准确无误。使学生学会用脑练琴比学会用手指弹琴更重要。弹琴要脑指挥手，而不是手指挥脑。

在演奏快速指序等技法时，首先要注意用力与松弛的结合，即用力点应落在指尖上，腕部和小臂要放松，手臂不要过于抬高或压低，腕部要与小臂保持平行，手要自然弯曲放松，手指的动作幅度不要过大或过高，要以指尖第一关节运动为主。其次，对于那些速度较快、技巧性很强的乐曲，一定要先慢练后逐渐加快。

（二）关于左手在演奏中存在的一些问题

1. 左手的颤音

在古筝的演奏技法中，颤音是左手最基本和最常用的"以韵补声"的演奏技法之一。首先，在实践教学中对学生进行基础训练时，就应注重右手弹奏与左手颤音的配合。有些教材中的练习曲并没有着重颤音的练习，使得有些学生忽视了左手颤音这一技法，有些学生可能会形成一种习惯，即在演奏乐曲时，谱面上如有看到颤音符号的知道加颤音，没有的就不加。其实在古筝作品的记谱中，除了一些特殊的音符需要强调该音符的浓郁色彩时才标有颤音符号外，其他的音符一般不做颤音标记。但要知道，在乐曲的演奏中，是可以随着音乐内容的发展和情绪的渲染，利用左手的颤音来着彩润色、画龙点睛的。因此，千万不要只注重右手弹奏，左手却闲在一边，要善于帮助学生运用颤音来增强音乐的表现力。

2. 关于滑音的问题

古筝的音阶排列大多是五声音阶，即"12356"。在进行上滑音的弹奏时，"3"的上滑音通常是滑到比它高三度的"5"音上，"6"的上滑音是滑到比它高三度的"1"上，其他音都是以相邻的二度关系音进行上滑。那么，有些学生在弹奏"3"和"6"的上滑音时常常会按不到位，弹出的效果是不准的、跑调的。

造成这种现象的原因有三个：一是可能由于演奏者的年龄较小或身体较瘦弱，胳膊没劲儿，力量不足；二是由于按琴弦的位置离琴码过远；三是演

奏者对标准音阶概念很差。鉴于以上原因，建议演奏者要按照标准的音阶多听、多唱，多加强视唱练耳的训练。要认真掌握滑音的方法，多练习是增加臂力的好办法，也是按准滑音的前提。另外，有些学生在按上滑音时总是出现回滑音的现象，此问题的出现，原因在于弹奏上滑音时左手过早抬起。其解决办法为：当弹奏上滑音时，一定要等该滑音后面的音符弹奏以后，左手方可抬起松开。这样，就避免了回滑音现象的出现。

（三）关于指甲触弦的杂音问题

此问题的出现，原因在于有些人在平时的练习过程中，为了方便，常会不自觉地为了找准琴弦而把指甲搭在琴弦上去弹奏，特别是在低音区的相同和弦重复演奏时，常会出现指甲与弹奏后被震动的琴弦接触时所产生的杂音。这种杂音在录音时尤为明显，让人听起来会觉得你所演奏的音符不清晰，不干净。其实，解决此问题的办法很简单，即：在平时的基本功训练时或视奏作品时，一定要注意，当找到和弦的位置时，应当现弹现碰弦，尽量不要先去摸弦然后再弹。

（四）关于扎桩与悬腕奏法的应用

"扎桩法"是将无名指的指尖轻搭在中指所弹奏的前一根琴弦上，当中指弹奏琴弦后，随即落到无名指所扶的琴弦上，或当大指弹奏后随即落到下一根琴弦上，也可以称为"夹弹法"。这种奏法在初学时以及传统筝曲中应当掌握与应用，在现代作品中的慢板部分也可应用。"悬腕奏法"是指在演奏中所有手指都不扶在琴弦上，也称为"提弹法"。这种奏法较适用于现代作品中的快板部分，其特点是既灵活又有力。当然扎桩法和悬腕奏法在不同的古筝作品中应当灵活应用，应视其音乐的需要而用，两种方法应当掌握自如，合理应用。

（五）关于琶音奏法

琶音在现代筝曲中经常使用，其演奏方法与分解和弦相似，可分为单手琶音和双手琶音。单手琶音多数用左手，其演奏指序是：无名指，中指，食指，大指。在弹奏中每个指尖应包住琴弦，按照指序依次抬起手指向掌心握去。如只弹奏单手四个音的琶音时，只需尽量快速提起手指使声音连贯即可。

若弹奏单手七个音或七音以上的琶音时，在换位时要尽量连贯衔接，以避免声音中断脱节，造成两组琶音的效果。若是左右手组合弹奏的琶音，须注意两只手要按照左手先右手后的顺序依次连贯地弹奏，不可同时弹奏，这样奏出来的声音就更为柔和动听。

总之，练琴必动手，必须用心。学习本身就是一个脑力劳动的过程，在练习过程中，要明确自己的问题与不足，才能事半功倍地练就一首好作品。要培养自己善于独立思考、善于发现问题和解决问题的能力，既勤动手，又多动脑地练琴。

第三章
古筝演奏技巧的运用

第一节　摇指技巧的运用

一、几种常见摇指技法的介绍及其在各流派中的应用

（一）大指摇

大指摇是当下运用最广泛的摇指方法之一，是指用大拇指连续进行交换，向外向内快速托和劈拨弦。根据相应的流派以及演奏需求，大指摇主要可以划分为两大流派。

1. 南派筝

（1）扎桩摇　食指轻捏大指，以小指作为支架放在所要弹奏琴弦的前梁底部，以肘关节为轴心带动小臂及手腕。演奏时要放低手腕，在训练大指摇的初期，大指须稳定搭在下一根琴弦之上。托指要稍加用力，但不要求靠弦，托时靠弦会影响指法的灵活性。这种摇指方式，可根据乐曲的要求使点子或疏或密，音或长或短。

（2）悬腕摇　在扎桩摇的前提下，进一步解放指法，悬腕摇不需要相应的支架，摇指全部通过手腕的控制和力量来实现。该方法不受扎桩的约束，能够自由摇奏前岳山和琴码当中的空间，实现不同乐曲对音色的要求，如游摇等。

以上两种摇指技法基本相同，区别在于是否用小指在岳山右侧作支撑。这两种摇指技法由浙派古筝代表人王巽之先生首创，他借鉴了别种弹拨乐器中"轮指"技法的长处，并在自身性能的基础上发展而来，至今已被普遍采

用。这种摇法的特点为速度快而密，音乐连贯性、旋律性强，音色多变，富有表现力，在技术上具有较科学的理论依据。在连续摇动旋律的同时，往往以左手配以和弦、历音、琶音、扫弦等技巧。

乐曲《将军令》《林冲夜奔》都清晰地体现出了这些特点。《将军令》的开始部分由右手的大段摇指和左手的"快夹弹"的指法相配合而成。其中强有力的长摇犹如军乐中的号角声，奏出了威武庄严的旋律音调，配以左手犹如急促鼓声的快速夹弹，烘托出将军升帐、发号施令这一威严、雄壮的情境，使音乐形象生动鲜明。《林冲夜奔》以大段摇指来表达林冲投奔梁山时错综复杂、百感交集的内心活动。摇指一开始指尖触弦的面积较小，利用手腕、手臂力量时松时紧来控制音色，使音色暗淡、低沉而有力，并在左手吟、揉、按、颤的配合下，使"7"音突出了哭腔，之后的摇指突然放出音量，突出重音，塑造出林冲为人正直、忠心耿耿的形象。然而，为了表现林冲当时困惑、无奈的心情，摇指又做了适当的力度控制，最后两节是全段的高潮，林冲坚定了投奔梁山的决心。此时的摇指，左右手力度突然加强，音乐与开始悲哀的气氛迥然不同，明亮豁达的音乐拉开了乐思之间的对比，更点明了主题。摇指除了能表现雄壮威武的音乐形象，还能表现清幽淡雅的音乐形象。如大型古典文曲《月儿高》中有一长段的摇指，此段摇指烘托出一种幽静、文雅、抒情的气氛，且处处充满着含蓄的激情。

2. 北派筝

快速托劈摇：是指靠大指的指根关节或小关节拨弦，在演奏过程中，不需要将食指和大拇指紧紧靠在一起，而要求手指保持放松状态。这种摇法在快速弹奏长音或时值相对较长的音符时，往往运用扎桩技法（扎桩通常用无名指进行）；在弹奏连续改变的音符或时值不长的音符时，不要求使用扎桩技法。快速托劈拇指摇是比较有难度的技法。南派筝中扎桩摇和悬腕摇两种拇指摇指技法的重点是手腕力量的运用，而快速托劈摇是使用拇指关节的力量来达到的，要想熟练掌握这种技法，必须要苦练。这种摇指法摇出的点子均匀，适合演奏一定点数的乐音。山东筝在摇指上多使用"大指小关节摇法"，在记谱中用连续的"托"和"劈"表示。其特点是运指灵活，轻巧自如，速度快而密，音点非常清脆，有"珍珠落玉盘"之感。这一摇指技法充分体现

了山东人开朗的性格，而掌握这一技巧需要非常扎实的基本功。

这方面的代表人物有山东筝的赵玉斋、高自成先生。河南筝在摇指上多使用"大指大关节摇法"，这是一种快速托劈的短摇，在记谱中用"托"和"劈"相结合的符号来表示。这种奏法借鉴了河南大调曲子的一种伴奏乐器三弦的技法。这种指法运指幅度大，吃弦较深，强调与左手大幅度的揉、按、颤相配合使用，表现出一种泼辣、紧张的音效。这与大调曲子的演唱风格有关，可用于欢快活泼的曲调，如《上楼》《下楼》；也可用于情感哀怨悲切的曲调，如《苏武思乡》《落院》等。这种摇指技法强调手腕对大指关节的控制能力，在摇时突出重音头，有控制地进行由弱渐强或由强渐弱等不同处理，从而使摇指更为动人肺腑。陕西筝在摇指上也多使用"大指大关节摇法"，并经常与大撮结合使用。陕西筝的音乐风格刚劲、有力、干脆，这与陕西地方戏曲（如秦腔、迷胡调、碗碗腔）的音乐风格有很大关系，代表曲目有《秦桑曲》《姜女泪》等。在训练大指摇时，应分阶段练习。初期可先慢慢在弦上弹奏四个音，接着增加到八个音和十六个音，直到能够熟练使用快速、均匀的弹奏摇指。弹奏过程中，指甲触弦的角度、发力、时间、深浅对摇指的音量、音色影响都很大。

（二）食指摇

过去义甲是佩戴在指甲面上的，在这种情况下，食指摇要比大指摇方便很多。此时的食指摇是用义甲左右两侧快速擦弦，弹奏时要求手掌根部轻压在前岳山右侧的琴枕处作为支点，其他手指自然放松。这时，食指本身用力较少，主要作用是控制触弦深浅和角度。食指摇与大指摇都被用于长音和旋律的演奏，如今为了方便，大多采用指腹戴义甲，这时食指摇就显得不方便不灵活了。加之其在音量上的欠缺，食指摇逐渐退出了古筝舞台。

（三）多指摇

随着古筝乐曲体裁的拓宽、技法的精进和对艺术表现力的不断追求，现代作品中出现了双指摇和三指摇。双指摇，即食指和大指通过托挑和劈托，里外持续交替、快速地进行拨弦。双指摇也可用大指和中指完成。三指摇通常指用大指、食指、中指劈抹，托挑，勾剔，并不断拨弦。这两种指法可以

奏出不同度数的音程及和弦。左手既可辅助右手做吟、揉、按、滑，还可演奏琶音、和弦、历音、扫弦，这样就大大丰富了音乐的表现力、感染力，增加了音乐的层次感。双指摇一般采用悬腕摇法，大拇指和食指维持三度或者比较相近的和弦空间，关节弯曲保持固定，其余三指要放松。在弹奏中，要通过运用手腕力量实现较好的效果。也有少数人使用食指和中指来弹奏双指摇。

（四）扫摇

扫摇，即使用中指、无名指在特定音程范围内进行扫弦和大指摇的技法。这种技法主要用于烘托紧张的气氛。如乐曲《战台风》中的一长段扫摇，通过模拟台风来表现狂风呼啸、天昏地暗的景象，制造出一种激烈、紧张的气氛，增加了音乐的表现力，更好地表达了作曲家的情感思想。扫摇是在摇指的前提下加入扫，因此必须在熟练掌握摇指技法的前提下，在弹奏过程中加入扫（即中指、无名指向内快速勾弹两弦以上），并且慢慢在训练中增强连贯性和摇的速度。

（五）左手摇

随着古筝作品创作的不断创新，原有的右手摇指技法已经不能完全满足乐曲的情绪需求，左手摇指应运而生。如乐曲《大漠行》中的左手摇指，配以右手摇指产生了一种绵长情绪的复旋律，让这首乐曲在音乐情绪的表达上更加丰满。相较于右手，左手的灵活性较弱，因此在左手摇指的练习中更要注重循序渐进。除了参照右手的摇指技法外，还要特别注意对手腕力量的控制以及对指尖触弦角度的把握，从而展现出较好的音色效果。

二、摇指中的常见问题及解决方式

现代筝曲一般采用大指摇的方法，即以小指扎桩于岳山的右侧，食指轻捏大指，另外两个手指自然并拢收握，形成摆动状态。这种摇法的优点很多，但由于受到义甲的客观限制，一方面，易出现音色不统一、密度不均匀的现象，直接影响表演者的演奏水平和音乐情感的表达。另一方面，大指长时间

来回摆动易造成演奏者手臂紧张、僵硬、酸痛，影响音乐的连贯与情感的表现，甚至导致乐曲无法继续演奏，下面将对这两个问题加以说明、解决。

（一）摇指的音色问题

义甲会使摇指的音色不统一、密度不均匀，这是托和劈两者所受的阻力不相等及触弦的角度不合适造成的。

首先，摇指的动作很像日常生活中说再见时的摆手动作。这一动作以肘关节为轴心，通过小臂的连动带动手腕自然摆动。在做摇指时，我们可以借鉴这种摆手的感觉。先让食指轻捏大指，中指和无名指自然并拢收握，小指扎桩于岳山右侧。做完这一系列准备动作之后，我们将摆手动作中向内侧摆动的感觉用于劈，将摆手动作中向外侧摆动的感觉用于托，通过长期训练，使手部机能适应"托"和"劈"时不一致的摆动幅度，就可以摇出音色均匀、统一的摇指了。其次，摇指的角度直接关系摇指的音色。在摇奏时，无论是托还是劈，都要让义甲正面接触琴弦，这样才不会在摇奏中产生杂音。再次，摇指触弦的深浅与摇指的音色有密切关系。我们要尽量做到浅触弦，这样就可以避免指尖过深触弦时出现杂音。最后，摇指幅度的疏密也与其音色有着直接联系。摇奏密集时会产生一种紧张、极富激情的音乐形象；摇奏稀疏时则会产生一种优雅、抒情的音乐形象。因此在实际演奏中，我们应该把握好这一尺度，根据不同音乐形象进行不同的处理，以更好地表达乐思。

（二）摇指时手臂僵硬的问题

摇奏时手臂需要长时间摆动，还需要根据乐曲情感改变音色的强弱、厚薄，故手臂极易僵硬、酸痛。我们可以从两方面出发解决这一问题。

1. 自身方面

在摇奏过程中，造成手臂僵硬的直接原因是紧张。很多人在摇奏时出现了手臂越摇越紧、越紧越僵的状况。因此，我们在摇奏时发力要流畅，要时刻注意肩、大臂、小臂这三个部位的放松，这三个部位中任何一个部分紧张，都会导致整个手臂僵硬。在最初慢练的时候，可以在练习劈和托时，每弹奏一次就放松一下。待找到放松的弹奏感觉后，再用正常的速度弹奏，自然就会感到放松了。

2. 乐曲方面

任何一首乐曲都是由一个个乐句构成的，而每一个乐句之间都是有气口的。在保持乐曲连贯性的前提下，我们可以在乐句的气口处做渐弱或抬手另起一句的处理。这样既可以使手臂得到短暂的放松，使我们可以轻松完成乐曲的演奏，又可以使乐曲在表现上层次更加清晰，情感表达更为流畅。

三、左手摇指的技巧

（一）左手摇指和右手摇指的区别

1. 从技术构成对比来看

在现有的左手摇指作品当中，无论是《云岭音画》还是《双江舞曲》等作品，仅采用了单一的左手大指摇中的悬腕摇。因此构成右手摇指技术不扎桩的右手摇指（包含传统摇指的分类）都是目前左手所未有的。而最大的区别在于，右手的摇指可以使用小拇指扎桩多一个支撑点，以节省整个胳膊的力，并方便控制摇动幅度的大小。而左手摇指因现代作品的力度、速度等需求，在大多数情况下采用悬腕摇。这是左手摇指和右手摇指的最大而且也是最本质的区别。正因为这个区别，现代筝曲演奏对左手摇指的点、面、角、速、力气均提出了不同的要求。

2. 从音色构成来看

（1）左手摇指的触弦点　赵毅先生所发表的论文《古筝摇指和音色构成技术分析》是这么认为的："有两个基本的触弦点，一个是在距离前岳山约一寸的位置，与前岳山的方向基本上是平行的，前后成一条直线。在这个点上弹奏发音，音色明亮、坚实，古筝的旋律声部多在此触弦点演奏。另一个是在各弦的前岳山与该琴弦码之间1/2处的位置，与琴码的方向基本上是平行的，前后成一条斜线。在这个点上弹奏发音，音色柔和、绵长，古筝的伴奏声部或为了变化音色时多在此触弦点演奏。"不过，通过对左手摇指的练习，发现除左手不便像钢琴一样双手交错去弹奏外，我们在左手摇指外还可以选择另外一个触弦点，那就是筝码右侧约一寸的位置，在此处摇指或者弹奏出来的音色与前岳山约一寸的位置弹奏出来的音色有着异曲同工之妙。因为在

双手摇指的作品中，大多数织体以复调形式出现，有时左手并不作为伴奏声部，而是左手演奏旋律，右手作同音摇指保持伴奏，这样我们的左手摇指就不适合在各弦的前岳山与该琴弦码之间 1/2 处的位置进行演奏了。因此我们在演奏时，需要根据筝码位置排列调整其最佳的音色位置。

（2）左手摇指的角度　对于右手来说，可以采用斜下方、平行、斜上方三个基本的角度。但左手摇指因各琴码高度的不统一性以及缺少小拇指的支点这个重要因素，我们发现采用斜上方角度，手掌外侧很容易与琴弦碰撞产生噪声。因此左手摇指的角度目前可采用斜下方与平行两种。

（3）左手摇指的力与速　之所以要把力与速作为一个类别来说，最重要的一点，除左撇子以及对左手进行过力量、手指控制等加强训练外，正常人左手都不是很有力气，或者说左手肯定是不如右手的。当我们力气不够的时候，再加上支点少一个小拇指，就更耗费力气，力气一竭，速度自然就慢。所以当我们训练左手摇指的时候，就会发现以身体动作带动力度为主要比例练习的方法会引起身体背后左侧围绕菱形肌、冈下肌、三角肌后束一带肌群的酸痛。一酸痛，自然无法支持下去。之后随着练习的增多，这样的酸痛次数也越来越少，左手摇指所支持的时间也自然加长了。由此，左手摇指在力的要素上与右手的区别在于：右手摇指时的力度与演奏动作的大小通常是成正比的，从身体动作带动到小关节动作带动。而左手目前主要只采用了身体动作带动的力度、大臂动作带动的力度、小臂动作带动的力度、手腕动作带动的力度这四点，且未能完全把这四点贯彻好。贯彻好，有了力，力畅通了，我们的速度，尤其是手指不预备产生的速度也就大大提高了，否则就只能做到手指预备产生的速度，不足以演奏左手摇指速度较快的作品。

（二）左手摇指的成型过程

有了左手摇指和右手摇指的区别剖析，现在再看左手摇指的成型过程，就变得事半功倍了。

1. 指甲的着弦点与角度

我们的左手摇指相比于右手摇指其实已经好得多了，因为我们有右手摇指可以借鉴。左手摇指摇起来应该很容易，就好像刚出生的雏鹰，翅膀扑腾扑腾几下绝对没问题，但却是一个考验人的持久力和耐心的过程。只要有心

练过左手摇指的人都会发现，刚开始长时间地摇，身体背后左侧围绕菱形肌、冈下肌、三角肌后束一带肌群会有非常酸痛的感觉，以至于力竭后，我们摇着摇着就变成了一个方向的摇指了，不是有的时候少了托就是有的时候少了劈。但是只要坚持了，相信在以后的左手摇指的过程中，会产生一些量变过程，酸痛会随着你摇动幅度减小，慢慢放松后转移到大臂肱二头肌处。但不是你放松了、酸痛减少了，你的左手摇指就成型了。放松只是第一步，如何用力，把摇动的力通过指尖的点透彻地传出来转化为劲，才是我们第二步要做的质变过程。所以说如何找到点的问题才是我们需要解决的根本问题。

（1）着弦点　相信热衷于古筝研究的人们都了解，全国各地的筝弧度都是不一样的，另外筝码的高度也是不统一的，而且每架筝码处琴弦的软硬度又截然不同，甚至某些古筝弦距与其他古筝都有着明显的区别，这就对我们左手摇指练习造成了很大的困扰。相信大家对触弦点的掌握都很容易，专业的演奏者们应该很容易掌握左手发音较好的位置：各弦的前岳山与该琴弦码之间1/2处的位置；筝码右侧约一寸的位置。在左手声部上行或下行的时候，我们的左胳膊也会相应地做出外展和收缩的反应。着弦点包含的问题就多了，因为指甲吃弦的深浅不仅仅与自己手指放置的深度有关，也与力气、速度有关联。很多人一开始是有力气有点的，但是摇着摇着就没力气了，最后速度上不来，点也全无。这是由于人的部分肌体生理机能没达到可以放松演奏摇指的程度。随着我们在摇指过程中摇的时间长了，肌肉处于一种僵持状态，造成我们无力再坚持下去，而后机能跟不上，肌肉就会进入酸麻状态。想解决这个问题，只有通过不断的练习才可以增强我们身体的机能，甚至可以通过左手的肌肉力量训练来改变，例如左手打羽毛球、练拳击等。

有了良好的身体机能后，我们必须得注意摇指时候的着弦点，这个很关键。只有弹片具备了一定的深度，弹出的音才不至于那么虚浮，一般说来，我们至少把弹片放到胶布和指甲尖一半位置才可以。为什么呢？我们想想，对于右手来说，右边靠岳山处琴弦较紧，振幅较小，因此可以放置浅点儿或深点儿，用不同的点来形容不同的音色、不同的情感。但对于左手来说，左边的各弦的前岳山与该琴弦码之间1/2处的位置一定是有点偏软的，如果指甲的深度太浅了，会摇得太虚浮，而且琴弦振幅一大，还容易产生左侧肩膀找

不着高低的问题。所以我们应当克服一定的重力，把肩膀抬起来，但一定不可以抬得太高，时刻记得保持放松。如果在筝码右侧约一寸的位置摇指，对于单手左手摇指问题不大，但是演奏双手摇指作品时，右手摇高音，左手摇较低音，就对我们个人的肩窝以及胸大肌、三角肌提出较高的要求了。这个道理就好像做俯卧撑，手放到肩宽以外的位置越多，所需的力自然就越大，人就会觉得更累。所以我们需要量体裁衣，选择好属于自己恰当的触弦点，以便很好地控制弦点。

（2）角度　角度问题也是个值得重视的问题，在这里建议练习左手摇指的朋友们以压弦式（即斜下方式）的摇指方法为主，采用平行亦可。这主要是因为我们在左手摇指的时候如果采用上压弦，那么左手的掌外侧便会碰到琴弦上，阻挡了我们摇指中"托"指法的继续推进（因为没有像右手前岳山的空位及右手小拇指的辅助支点）。而采用下压弦式就相对好得多，但这不代表下压弦就没了角度的限制。一般来说，下压弦的角度采用垂直方向上朝下，也就是朝身体内侧倾斜 45°左右，这样有利于我们左手摇指的转动性，也就是下面所要说到的转动幅度问题。

2. 手臂与手腕幅度及速度

（1）幅度　左手摇指，通常容易产生手腕转动不足的问题。虽说我们对角度问题可能已经很清楚了，但是由于受琴码等限制，还有大臂、小臂与手腕衔接不灵活等问题的存在，角度就会转动不出来。很多人可能平端手臂单靠臂膀在琴弦上横向扫动，这不代表平着摇就不可以，但是这样的演奏方式在点的要求上并没有真正把幅度和角度做好、做完整、做深入，那么在发音质量上自然不会有手腕转动起来或者说标准形式来得高。所以在我们学会了平摇后，还需要更加注意手腕的灵活性，正常人的左手灵活度较右手本来就差，能不紧张就很不错了，但在左手摇指过程中还要手腕也保持绝对的放松，可以跟着我们的臂膀和手指尖的点划弧度，没有超越一定的度是做不到的，这一切都需要我们勤加练习。有了手腕真正的摇动，那么只要控制住不让手腕摆得过大，控制摇时托与劈的幅度、角度与中轴线大致相等，幅度问题也就迎刃而解了。

（2）速度　通常双手同时摇的曲子的速度不会很快，运用时大多情况属

于手指预备产生的速度。这也决定了大家对于左手摇指产生了一个很直观的想法：用右手带左手，或用右手掩盖左手的不足。因此这种不平衡性就会一直延续下去，这样是不行的。幸有青年古筝演奏家李晗谱写了《双江舞曲》并加以实践，打破了这种认知，《双江舞曲》中摇指的速度是我们从未见过的。对于右手来说，弹两下再摇两下很简单，但是左手要和右手在快速乐段、不同音区做相同旋律以及复调织体，并引入技法快速转换至其他的难度，实质是运用了大量的手指不预备产生的速度，这样的难度是显而易见的。客观来讲，没有人生来就能快速地弹奏，所以我们在练习左手摇指的速度时，一定得采用慢练—熟练—快练—慢练的练习方法。大家很熟悉紧张和松弛的道理，适当的紧张是可以提高肌体的强度的，但是如果超过了度，那么肌肉就会损伤，练习也就适得其反。任何快弹都是从慢练开始的，所以我们在左手摇指的开始阶段应尽量慢些摇动，以免出现因速度过快控制不住幅度的情况，当然也不能太慢，由于左手少了一个小拇指的辅助支点，如果太慢就会产生控制不住深浅位置的问题。等到有了一定的力量，感觉能轻松端住胳膊的时候再快，这是个循序渐进的过程，急不得。等到控制较好的时候再进行慢练，把每个音弹清楚，摇动幅度做到位。目的是可以做到收放自如，而不是囫囵吞枣的快。

3. 摇指过程中力与气的运用

力度问题很好理解，我们所了解的力度有以下几种：身体动作带动的力度、大臂动作带动的力度、小臂动作带动的力度、手腕动作带动的力度、大关节动作带动的力度、小关节动作带动的力度。而气指的是发音之前或发音的同时气息的状态，即呼气或吸气。气是力产生的本源，它与发音的效果是密切相关的。

难点在于如何让气与力结合起来。人并不是只有手指在演奏，就好像歌唱不仅仅靠嗓子。因此我们必须在演奏中加入更多的肢体语言，这些肢体语言被称为体态律动。体态律动并不是单纯为了演奏的姿态和美学概念去做的，而是为了一切自然的需要。这些需要便是你在演奏过程中需要控制气息的多少、控制曲子的速度及节奏、控制左右手协调关系、控制身体每个层次用力比例多少等而自然形成的。武术当中倡导腰马合一，其同样适合古筝的演奏

甚至是更广义的演奏。当我们在演奏的时候，脚、腿、胯、腰、背、手臂等都要随着手的演奏而改变你的每一个层次的用力方式。我们不能将上身的重力完全放置于凳子上，吸气的时候，身体的上半身是往上提气的状态，而下半身从腿到脚都会用力往下踩。当我们吐气的时候，腰是一个往下沉的状态，而腿和脚却相应地往上提起，具体地说，人是呈一个龟缩的状态。气息越大越迅速，我们所表现出来的身体律动幅度就会越明显。对于单手左手摇指，我们很好把握气息和力的运用。但是，目前曲目中凡有左手摇指或是右手和左手一起摇，又或是左手摇指右手弹高难度的技巧等，就对我们的思维模式提出很大的挑战。有很多人可以右手画方左手画圆，但是如果相互对调下呢？试问大家是否可以轻松做到呢？打个比方，把摇指比作"圆"，而左手传统的弹奏方式比作"方"。恰恰我们左手从来没画过这个"圆"，导致我们怎么也画不圆，又何来同时画"圆"，甚至右手画"方"左手画"圆"呢？因此，我们想要控制好气息与身体的律动，就要拥有独立而又有联系的头脑，这个头脑的两个半球都需要既有"圆"的意识又要有"方"的意识，这样的脑袋才是最完善的。而创造这样头脑的方式，只有经过有意识训练这样的模式才行。拥有了这样的头脑，我们再看力的运用就容易多了。为什么？因为有了这样的先决条件，我们左手的力度就不会差于右手，我们腰腹的力在演奏时才能保持均衡，需要右手突出旋律的时候就右半边的力道大些，身体的重心就偏右些；需要左手摇旋律的，我们身体的左半边力道就需要大一些，身体的重心就偏左些，具体情况具体分析。我们的气息随着音乐的情绪需要做出迅速地调整，慢的时候可以吸大口气，然后慢慢地均匀呼掉；快的时候则必须立即吸气吐气。气点不光局限于肺、嘴巴、鼻子传统的七窍，皮肤、血管、毛孔也是气点。指尖正是演奏时大气点所在，笔者想给它取个有意思的名字：弹琴人的"第八窍"。我们弹奏前从自然中吸气，吐气的时候八孔都在释放气，按照音乐情绪的需要来控制吸收释放的度。

4. 支点问题的解决

其实把指甲的着弦点与角度、手臂与手腕幅度及速度、摇指过程中力与气的运用三个过程了解并贯彻好，支点问题就能在练习的过程当中得到妥善的解决。我们所需要做的无非就是把整条手臂的重力支撑住，并在摇的过程

中也能保持住那样的力量、速度、摇动幅度以及肘部的平端高度。打个比方，右手扎桩摇就像是老年人走路，需要拐杖作为支撑，而小拇指就是支撑。但左手摇却是以臂膀作为主要支撑，因此身手、臂膀力量的增大以及持久耐力的延长，就是解决支点问题最好的方法。

第二节　古筝作韵技巧的现代运用

一、筝曲演奏作韵技法的传统表现

"韵"是中国音乐升华的最高形态，是中国民族音乐的精髓。古筝是中国传统音乐中最古老的乐器之一，它的历史悠久，流传广泛，无论在民间、宫廷，还是在艺人、文人中，都形成了极大的影响力。历经两千多年历史的洗礼，在历代筝人孜孜不倦的努力之下，其演奏技法不断发展和充实，并逐渐形成了与之相应的一套独特的作韵手法——左手的"吟、揉、按、滑、颤"等技法。它们被视为古筝的生命和灵魂，是古筝演奏的生命源泉，是古筝这件古老的乐器得以流传至今的根源所在。在流传过程中，由于地域的差异，古筝还形成了众多的演奏流派。这些流派遵循"和而不同"的原则，创作了诸多脍炙人口、韵味独特的曲目，从而形成了独特的古筝音乐文化景观。

（一）古筝传统作韵技法

筝的历史悠久，自筝诞生之日起，历经两千多年的时空变换，所以现在多称之为古筝。古筝的流传地域很广，遍布祖国大江南北，北方主要有山东、河南、陕西等古筝流派，南方主要有潮州、客家、浙江等古筝流派，真可以称得上是"百家争鸣、百花齐放"了。在历代筝人的不懈努力下，古筝的演奏技法不断发展，逐渐形成了独具个性的"右手主声、左手主韵、以韵补声"的演奏特色。其中的"韵"就是筝在演奏上形成的一种音乐表现方式，它的演奏方法就是通过左手按住琴弦而改变乐音的高低起伏和抑扬顿挫，让人感受到游离多变、细腻委婉、微妙缥缈的音韵变化。在演奏乐曲时，就是要求

演奏者做到心、眼、手、耳相结合——演奏每个乐句时都要做到，心里先想好，投入音乐里面去，眼睛看准，知道该弹奏哪些琴弦，紧接着，手能够准确无误地弹奏，最后，弹奏完了，耳朵还要对仍在"绕梁"的余音进行把关，认真地聆听，从而达到"意、弦、指、音、韵"和谐统一的境界。也就是要求演奏者在演奏中能够合理地运用作韵技法，并且结合各种表现手法，恰当地体现出音乐的风格，充分地表现出音乐的情感。

古筝的左手传统作韵技法主要为"吟、揉、按、滑、颤"几种。这些技法能使古筝乐曲旋律更加优美、细腻，富于韵律，有助于演奏者更细微地抒发内心的情感，更深入地揭示音乐的内涵。韵味是古筝最难表现的部分，"吟、揉、按、滑、颤"等左手作韵技法最能表现出古筝的韵味。所以，也可以说"韵"是古筝音乐的灵魂。这些左手作韵技法的使用来自演奏者内心的感受，往往随情而发，由演奏者自身的感受和修养决定，所以，在古筝的曲谱上，往往没有非常详尽细致地标注出左手"吟、揉、按、滑、颤"的快慢、深浅、具体按放的时间、按放过程中的细微控制等，所有这些都要依靠演奏者对乐曲的理解，演奏者手指在筝弦上的功力和手感以及演奏者的听觉判断来完成。这也正符合了中国文化讲究"神韵"的特点，它不是固定不变的，在不同的场合演奏同一首曲目时，往往会由于场地、观众的不同，而对曲目有不同的演绎。此外，右手的演奏也常常直接影响到左手的"韵"，比如，我们想要得到一个富有激情的浓厚的颤音时，右手演奏的音在力度上就必须加强，以保证左手在此音量的基础上能够充分地发挥颤音的作用，否则，不管左手功力多深厚，演奏者自身修养多高，也只能是"巧妇难为无米之炊"。

筝又被称作哀筝。正如我国著名古筝表演艺术家、教育家周延甲老师所说："筝在表现忧心伤感一类内容时，往往左手一个重颤音便可催人泪下。"在我国古代诗词中就有诸如"东山岁晚，泪落哀筝曲""哀筝一弄湘江曲，声声写尽湘波绿""忽闻江上弄哀筝，苦含情，遣谁听"等描绘古筝表现哀愁情绪的诗句。这种哀愁情绪的表现，则完全依靠左手的"按、滑、颤"来完成。历代古筝演奏家们根据筝的这一特性创造出独特的作韵技巧，使得筝这种古老的乐器在今天依旧能够大放异彩。这种独特的表现手法使得古筝较其他乐

器更具魅力。在西洋乐器中，竖琴是最接近古筝的一种，它可以像古筝一样演奏"高山流水"般的刮奏（如柴可夫斯基的《天鹅湖》片段），但却不能表现像古筝那样委婉动听的"按、滑、颤"，甚至连"乐器之王"——钢琴，在这一点上，也只能对古筝"俯首称臣"。所以，古筝的这个特点不仅应该保持，更应该发扬，不能因为重视弹奏技巧就丢掉原有的特色，忽视了古筝演奏的韵味。

（二）作韵技法分类和传统流派筝曲作韵特色

大家都知道，古筝的定弦是依据五声音阶而来的，因此在古筝的二十一个自然音中并不包含 fa 和 si 这两个音，所以，当演奏者需要演奏 fa 和 si 这两个音时，就需要用到左手的作韵技法了。并且由于古筝形制的特点，使得古筝的每根琴弦以雁柱（琴码）为界，都可分为左右两个演奏区，那么我们在左手按弦的过程中，通过和右手在时间、力度等各方面的不同配合，又可以产生多种多样、丰富多彩的"韵"，大致可分为"吟、揉、按、滑、颤"几种，这些"韵"极大地丰富了古筝的表现力。

具体演奏方法是：左手在距离雁柱左侧 10～15 厘米处，用食指、中指、无名指同时或任意两根手指（个别情况下，甚至只用一根手指按也是可以的）按住筝弦，通过改变琴弦的张力达到控制音高变化的目的。

这里需要说明的是，由于每根琴弦的弦长是不同的，所以每根琴弦的张力也不一样，总的来说，高音区的琴弦较细、较短，我们在按弦时就要注意离雁柱稍微近一些；反之，低音区的琴弦又粗又长，按弦时要尽量把手臂伸展出去，用大臂的力量去按，这样才能保证所按之音的音准和质量，而不会出现按不动的现象。

按弦时，手型要以自然放松为最高准则，具体做法是：手指自然弯曲，呈弧形，好似半握球状，注意手指末端小关节不能瘪，一定要撑住，手腕要略低于手背，肘关节、肩关节一定要放松，下沉。只有这样，我们才能在演奏时保证力量的畅通和良好的运动，而不会形成僵硬、紧张的状态，影响演奏效果。

1. 按音

最基本的就是 fa、si 这两个音，fa 音通过升高 mi 音而来，由于 mi 和 fa

之间的音程关系是小二度，所以我们在按弦时不能太用力，以免按过头，就会出现升 fa 甚至是 sol 音，从而影响演奏效果。同样，si 音通过升高 la 音而来，但 la 和 si 之间的音程关系是大二度，所以，按弦力度相对而言要大一些才行。在弹 fa 音之前可按 mi 弦，弹 si 音之前可按 la 音——提前作跨小节或节拍准备。

2. 滑音

滑音：总体上可分为上滑音和下滑音两种，它是由左手在右手弹奏乐音之前（下滑）或之后（上滑）缓缓按弦，使得乐音听上去有着滑行的感觉而得名的。由于时值、速度和上下滑音连续运用时的衔接方法不同等，又产生了点音、上回滑、下回滑等不同的派生技法。

这些技法的产生使按音发生了富有趋向性的韵味，增加了音乐的色彩，生动地表达出乐曲的内容，让乐曲更富有歌唱性。

（1）上滑音　演奏方法：右手弹奏某根琴弦后，左手在距离筝码 16cm（左边）处稍用力向下按，把弦音滑到所需音高（一般为五声音阶内上方相邻音高）。

（2）下滑音　演奏方法：左手先按压琴弦，按到一定音高后保持住，然后右手再弹奏，随后左手缓缓将此弦松至原位。

（3）上、下滑音的连接　不同音高的琴弦上、下滑音连接演奏方法：左手先按住某根琴弦，右手弹奏完毕后，左手将其松至原位，右手紧接着弹奏另一根琴弦，左手在其弹奏完毕后，迅速将其按至上方音高。

同音高的琴弦上、下滑音连接演奏方法：上滑接下滑——右手弹奏完毕，左手迅速按压琴弦，右手紧接着再弹奏所按之音，左手松至原来音高；下滑接上滑——左手先按压琴弦，右手弹奏后，左手松至原来音高，等右手再次弹奏完毕后，将此琴弦再次按压至上方音高。

（4）上回滑和下回滑　因为上下滑音的连接组合，在此基础上又衍生出了上回滑和下回滑两种技巧。

演奏方法：上回滑——右手弹奏某根琴弦后，左手将其按压至上方相邻音高，再迅速松至原来音高；下回滑——左手先将琴弦按压至上方相邻音高，右手弹奏完毕后，左手迅速松至原来音高后，再按压至上方相邻音高。

（5）定时滑音 根据谱面节奏要求做上滑或者下滑。

演奏方法：与上、下滑音的演奏方法相同，需要注意具体按放的时间，根据谱面要求即可。

3. 颤音和重颤音

右手拨弦后或同时，左手在琴码左侧10～16厘米处做上下轻微颤动。重颤音则在颤音的基础上加大力度及频率。

演奏方法：右手弹奏完毕后，左手快速、轻微地上下颤动，幅度一定要小，以不改变右手所弹奏之音的音高为准，频率一定要快，这样才能有"触摸到听众的心"的效果。

4. 揉弦

可以看作上、下滑音相结合的按弦法，按弦频率由慢渐快。

5. 点音（点按）

右手弹弦的同时或稍后一点点，左手在琴码左侧迅速轻点该弦，达到轻快、活泼、诙谐的效果。

除以上所述的一些常用左手的作韵技法之外，还有很多特定曲目所用的特定的左手作韵技法，在此就不一一列举了。总之，古筝演奏中左手的作韵技法变幻万千，并且各流派传统乐曲都有其各自的特点和规律。要想利用好左手的作韵技巧，演奏者要根据乐曲的内容、情感以及风格特点，采用不同的技术手法，使之布局得体，韵味十足，余味绵长。

（三）传统筝派筝曲作韵特色

古筝作为我国最古老的弹拨乐器之一，其有文字可考的历史已经有两千多年。筝乐在与各地的风土、自然、语言及其他民间音乐艺术相融合的过程中，最终在近代形成了山东、河南、客家、潮州、浙江等风格多样的各派筝乐。春秋战国时期，筝在秦地广为流传，因此筝在文献典籍中多被叫作"秦筝"。秦始皇统一中国后，筝的流传范围扩大到河南、山东、江苏、浙江、福建、广东、四川、云南和内蒙古等地。汉代相和歌的兴起更加促进了民间筝乐的繁荣。进入后汉时期，筝不仅仅流传于民间，也成了众多文人墨客所喜好的乐器。魏晋南北朝时期，筝还被广泛用于演奏吴歌和西曲。盛唐是我国筝乐发展的黄金时期，不管是宫廷燕乐还是民间俗乐，人们都喜欢用筝作为

主要的演奏乐器。元代戏曲说唱音乐发展影响下的筝乐作为伴奏乐器更为流行。元明之际，筝在弦制和表演方式上都有较大的发展。清代的筝继承了历代的艺术形式，并更广泛地运用于民间音乐和说唱音乐中。经过两千多年的历史变迁，古筝的流传范围已遍及我国大江南北乃至部分海外地区，所以又有"茫茫九派流中国"之说，可见古筝的影响范围之广。

二、传统作韵技法的现代运用

1. 从几首代表作品看传统作韵技法的继承与发展

古筝艺术在 2000 多年的历史发展中所形成的传统，犹如一条滚滚流动的河流，每一个时代的古筝大家都将自己的创造和贡献注入这传统的长河里。传统的筝曲有它独特的韵味，近现代作品又具有鲜明的生活气息和时代特色。20 世纪 50 年代以前的传统筝乐可以形容为"左手弹奏是古筝的灵魂"，这主要体现在左手的按音上。传统筝乐左手都是以"按、揉、滑、颤"来润饰、美化声音，达到以韵补声的效果。比如古曲《汉宫秋月》《高山流水》《寒鸦戏水》等曲目，左手特有的"按、揉、滑、颤"音将这些传统曲目表现得淋漓尽致。

虽然"以韵补声"在传统筝乐作品中的运用各有差异，但左手的"按、揉、颤、滑"技法被视为传统筝乐的"灵魂"。20 世纪 50～60 年代的筝乐创作在古筝演奏技法上有很大的创新与改革，同时保留了传统筝乐的精髓。如在河南筝人曹东扶创作的《闹元宵》中，具有河南特色的"回滑音""密摇滑颤"等技法便在乐曲中得以延续。

"秦筝"学会副会长、陕西师大教授曲云女士研究西安鼓乐而创作的古筝独奏曲《香山射鼓》，以及我国著名古筝演奏家、教育家周延甲用碗碗腔音乐素材创作的《秦桑曲》，这两首著名的筝曲都充分体现了陕西筝的特色，没有任何刻意的炫技，各种指法与技巧的运用都是为乐曲的情感服务，令人听了回味无穷。

赵登山先生于 1987 年创作了著名的筝曲《铁马吟》。在这首作品中，作者巧妙地运用左手作韵技法，烘托出古朴淡雅的气氛，使得全曲充分表现了屋

檐上悬挂的铁马迎风起舞，发出清脆悦耳的声音，而人在屋檐下侧耳聆听，悠然自得的一种意境。

何占豪先生创作于 20 世纪 90 年代的古筝协奏曲《临安遗恨》基本已家喻户晓，而且无数次地回荡在各种演奏场所，给所有演奏者、欣赏者印象最深的就是它那荡气回肠、饱含情感的音韵。与同时期的大部分筝曲不同，它并不运用转调、不和谐音程、制造夸张的打击效果等手法表现音乐主题（包括拍打筝的各部分，如筝首、筝侧身等），而是立足传统，运用古筝"韵"的特色表现人物的形象和悲壮的心情，充分体现了岳飞内心深处"壮志未酬"的遗憾，以及被奸人所害的愤怒与无奈。

2. 从某些作品演奏看传统作韵技法的缺失

"韵"是中国传统艺术魅力之所在，中国传统艺术的审美追求不重"形"而重"神"，这个"神"也就是"韵"。所谓"神韵"更多的是在追求一种内在的韵味和意境，或是创作者内心的感受和想法，这与中国的水墨画追求的"写意"是一样的。然而，当下古筝演奏技术日益繁复，从《庆丰年》到《黔中赋》，这短短的几十年时间里，左手技法就从简单弹奏发展为复杂的琶音演奏，这几十年里，古筝技法的发展已经远远超过之前的 2000 多年。现在，无论是《战台风》中那令人"望而生畏"的扫摇，抑或是《井冈山上太阳红》中令人难以掌握的指序，都已成为古筝常用技法的一部分了。在这样的现实状况下，舍弃左手作韵技术的倾向已初见端倪（在青年古筝表演者中较为多见）。但是，对于古筝传统的作韵技法，无论你是站在它的基础上前行，或者是要打破它进行创新，都必须首先面对它、了解它，并能娴熟地运用它。在当代古筝新作中，相对于右手技巧得到极大创新和发展而言，左手作韵技法的运用少之又少，有的乐曲，左手从头到尾都和右手一样在琴码右侧演奏，到了乐曲快结束时，来两个象征性的"按、揉"就匆忙结束了。

如日本作曲家三木稔先生创作的筝曲《筝谭诗集》第二集"春"中的《华丽》，一开始就是连续 49 小节双手十六分音符连续弹奏的快板，紧接着是 39 小节的突快，然后是稍慢的过渡段，接下来进入主题 A，这个段落中运用了刮奏、小撮、琶音等古筝常见指法，其中有三处单独的按音（三个按音距离很远，不构成独立的乐句），最重要的是，据谱面的信息，作者想要的是按

出的那个音（根据本曲的定调，自然音中不包含这个音，须按弦），而不是按音过程中产生的韵味。其后的 B 乐段比较短小，与 A 乐段基本类似，C 乐段可以说是对前面几个乐段的概括和升华，旋律都取自上几个乐段中，是一种回顾，由于回归到了之前的双手快速十六分音符演奏上，左手想要作韵也就不可能了。只在最后一小节有一个按音，作者着重地做了记号。

还有的乐曲，只是在中间的某个部分捎带几句带有滑音技巧的乐句。但此类乐曲往往结构不紧密，听起来给人感觉段落分散，无整体感。

从上述这些流传的乐曲看，它们对右手技巧的发展做出了巨大的贡献，但这并不能完全代表古筝音乐的形象。纵观古筝艺术发展的整条历史长河，那最吸引人的部分无疑是蕴含在筝曲中的"韵味"，这才是古筝艺术所特有的审美特征。当代筝曲创作中的那些优秀作品，必然是在保留筝乐传统"韵味"的基础上进行创新和发展的。因此，无论对于筝乐的创作还是演奏，都必须注重古筝艺术的"韵"之所在，这样才能使古筝艺术得到健康长足的发展和提高。

近几十年来，古筝艺术得到了长足的发展。从 20 世纪 50 年代，赵玉斋先生创作了双手快速弹奏的《庆丰年》开始，双手演奏的现代筝曲就源源不断地被创作出来，如《战台风》《东海渔歌》《香山射鼓》《黔中赋》《云裳诉》《临安遗恨》《幻想曲》《望秦川》《黄河魂》《晓雾》等。无论这些乐曲中运用的新技法有多么新颖复杂，都没有一首乐曲因为使用了新的调性或使用了新的演奏技法而放弃传统的作韵技法。这些作品之所以会得到广泛的传播，是由于它们较好地把传统与现代相结合，在不失去古筝的本质的同时又很好地体现了时代风貌，而并不仅仅是因为它们运用了新的创作方法和新的演奏技法。鲁迅先生在《拿来主义》里说："一切外国的东西，如同我们对于食物一样，必须经过自己的口腔咀嚼和胃肠运动，送进唾液胃液肠液，把它分解为精华和糟粕两部分，然后排泄其糟粕，吸收其精华，才能对我们的身体有益，决不能生吞活剥地毫无批判地吸收。"古筝筝曲的创作也应当如此，不能生搬硬套西洋的创作方法，要有所选择地运用。并且，对于古筝原有的特征性技法，一定要不遗余力地保护，应该不断加强对最具特点的左手作韵技术进行研究并努力传承下去。在注重右手弹奏技巧的同时，更要丰富左手作韵技法。民族

的才是世界的，只有源于传统，韵味依然，中国古筝音乐才能不断升华自己的特质，才能真正地发扬光大，屹立于世界音乐之林。也只有这样，才不会使新一代的弹筝人虽然具有高超的弹弦技术，但在本质上却远离中国传统古筝音乐"韵"之本源。只有让古筝演奏的民族韵味更浓，风格更鲜明，才能确立古筝艺术的价值取向，才能使古筝艺术无愧为中华民族器乐中最美丽的奇葩。

第三节　古筝演奏技巧中的情感表达

一、情感表达在古筝演奏中的重要性

随着人们综合审美能力的提升与艺术多元化的发展趋势，古筝成为近年来较受欢迎的民族乐器的代表，这也促进了古筝艺术的新发展。很多优秀的古筝作品得以问世，在演奏技巧方面也有极大的提升，情感表达的重要性更是日益凸显出来。

古筝作品演奏所呈现出来的艺术效果与演奏中的情感表达存在着很大的关联性。演奏者在演奏中需要将情感与技巧相融合，才能使作品具有更强的感染力，才能更好地推动古筝艺术的发展。

首先，古筝演奏本身就带有一定的感知性，因此，需要演奏者在演奏中将自己全情投入到作品中，这样才能更好地发挥作品的艺术感染力，带动听众的情绪。这同时也有利于提升演奏者的演奏活力，因此，情感表达在古筝演奏中占据着非常重要的地位，这也是演奏者在演奏实践中需要重点把握的。演奏者对于作品情感的处理，需要将作曲家的情感与自身对作品的感悟相融合，在准确传达作曲家情感的基础上，融入自己的情感体验，凸显作品的综合艺术性。

其次，古筝艺术的魅力也源于演奏中带给听众的感染力，这也是情感以演奏作为媒介进行传递，给听众以听觉的享受。通过演奏者自身的情感体验与作品的情感表达之间的融会贯通，能够使整个演奏表演获得更加完整的

体现。

最后，古筝所演奏的多为我国的传统作品，因此需要对民族情感有准确地传达，通过演奏表达出作品所带有的民族气韵，这些都是需要通过作品的情感表达实现的。由此可见，情感表达在古筝演奏中具有重要意义。

二、古筝演奏中促进情感表达的策略

1. 扎实的古筝理论知识，促进演奏情感表达

古筝是我国拥有悠久发展历史的民族乐器，是古老弹弦乐器的重要类型。古筝艺术的长久流传和发展过程受多个方面因素的影响，比如文化因素、经济因素等，形成了极具地方特色和差异性的古筝演奏流派，不同的流派在演奏风格、音色、格式等诸多方面存在着很大的差异。对于演奏者来说，要想更好地融入自身的情感技巧，就需要加强对艺术流派的认识，不断巩固和补充古筝理论知识，认识到不同流派在情感表达方面的差异化特征。就南派筝而言，通常表现得非常柔美和优雅，在情感表达方面更加含蓄稳重。南派筝在实际弹奏过程当中，曲调比较温柔优雅，左手按揉弦富有变化，带有浓郁的南国风情。北派筝相对来说更加粗犷豪迈，弹奏过程中极具跳跃感以及起伏感，特别注意凸显外部效果，常常表达高亢豪放以及积极的情感，刚强中有柔和。在对北派筝进行演奏时，按揉弦通常比较深和急，确保呈现出来的声音苍劲有力，带有浓郁的中原韵味。演奏者只有在具备丰富的理论知识后，才能够在情感表达中更加准确、高质量地呈现出古筝作品的风格与特征。

2. 了解作品创作背景，促进演奏情感表达

古筝这门独特的民族乐器演奏艺术，在情感表达方面会受到作品创作背景因素的影响，创作时的情感表现和情感融入也会给演奏过程中的情感表达带来直接影响。就古筝作品的创作来说，大部分来自我们的实际生活，与此同时，掺杂着作者在创作时对于生活的感悟以及理解。基于此，演奏者要进行情感的表达，就需要了解古筝作品的创作背景，分析创作时的时代背景、民俗文化、经济状况等多个方面的实际情况，以便把握创作者创作时的心理变化以及情感诉求，将作品的深层寓意体现出来。演奏者在进行二度创作时

要融入自己的情感，首先要分析古筝作品的创作背景，不断修炼和提高自身的作品分析和理解能力。例如，《枫桥夜泊》这一古筝名曲是王建民作曲的作品，这个作品从唐朝诗人张继《枫桥夜泊》的诗句当中获得灵感。王先生的作品迂回婉转，浅吟低唱，将名篇诗句中古朴的意蕴通过现代古筝技法传达出来，不仅让观众产生了丰富的联想，也巧妙地营造出静谧朦胧的审美氛围。该曲的调式基础是传统七声雅乐调式，并且实现了多种宫式调系的融合，故而调性风格新颖独特。

3. 提高演奏技能水平，促进演奏情感表达

对于每一位演奏者来说，只有具备娴熟的演奏技能和演奏技巧，才能够把握住情感表达的关键，使情感的抒发效果得到保障。演奏者必须要灵活把控音色、力度、速度、旋律，用饱满的情绪发挥自身的各项演奏技能，才能够彰显主观能动性，形成良好的演奏风格，达到琴音合一的良好境界。在有了演奏技能技巧作为基础和保障之后，演奏者在情感表达时才能够具备坚实的基础，并将音乐艺术形象用音乐演奏呈现出来。左手按颤技巧是古筝演奏环节凸显古筝乐器表现力的一个关键要素，也是决定情感表达的一项重要内容。左手颤音凄婉，可以表达出哀痛悲伤的情感；左手的颤音频率快和振动幅度大，演奏出来的就是悲愤和恼怒的情感；左手的颤音幅度较小和比较均匀，呈现出来的就是比较美好的情感。另外，触弦点不同，得到的演奏音色也有着很大的差异，自然也会给人带来相应的影响。这就需要演奏者不断苦练基本功，掌握古筝演奏的技能和技巧，能够灵活地控制并且运用这些技巧为情感的有效表达创造良好条件。例如，王中山先生的《春到湘江》古筝曲是由竹笛曲改编而成，其旋律有着湖南花鼓的音乐特点，通过对湘江景色的赞美，表达了人们建设家园及对美好生活的无限向往。演奏中要将这部作品的情感表现出来，就需要把握好轮指、摇指、花指等技巧。

4. 合理展开艺术想象，促进演奏情感表达

在古筝演奏中，促进情感的抒发和表达，除了需要对不同派别的风格进行深入分析和了解，挖掘古筝作品中的情感因素和了解作品的背景知识之外，还需要在分析作品之后，将个人的艺术想象融合到作品演奏中，结合自身的音乐感觉进行作品的表达，使古筝作品的二度创作更具生命力，让每个音符

都拥有生命，把握好整个作品的主题思想和情感表达诉求。只有这样，才能够把古筝作品声情并茂地演奏出来，实现情感交融的目的。例如，古筝作品《渔舟唱晚》不单单拥有深远的意境，在音乐语言方面也非常凝练。在演奏这部作品前，先要从"渔舟唱晚，响穷彭蠡之滨"，也就是《滕王阁序》中的诗句入手展开想象，为情感表达打下基础。在经过艺术想象之后，演奏时才能主动将这些想象和情感交融起来。

古筝演奏是一项综合性的艺术实践活动，要保证古筝演奏效果，高质量地呈现古筝音乐作品，就需要将情感表达放在首位，使作品的思想内容更加深刻，也让聆听者获得良好的精神享受，感知古筝作品的独特魅力。这在极大程度上提高了对古筝演奏者的要求，需要演奏者不断进行艺术修炼，提高个人的艺术素养和专业素质，掌握情感融入和表达的方法，凸显古筝艺术的独特魅力。

三、作品《枫桥夜泊》的演奏技巧与情感表达

每一首优秀的古筝作品都充满了情感，这种情感或许是爱人之间的相濡以沫，或许是爱而不得的遗憾，抑或是亲情友情的表达，而这些耐人寻味的小故事，需要演奏者通过作品将意境富有情感、富有想象力、富有场景地表达出来，与此同时，还需演奏者欣赏音乐中的美。古筝的情感表达需要演奏者能够设身处地地理解作品，读懂作品，再将个人见解融入作品之中，形成一种音乐的境界。在演奏乐器的过程中，情感表达和演奏技巧缺一不可，这既是音乐的灵魂，也是演奏者的灵魂所在。古筝的发展也伴随着创新，需要演奏者融入自己的情感，用作品打动听者，而演奏中情感的投入需要娴熟的演奏技巧，在将古筝曲目所要表现的内容完全展现出来的时候，将其具体化，做到人琴合一，与听者达到情感共鸣。

（一）作曲家简介

王建民，江苏无锡人，是一位十分优秀的作曲家，中国音乐家协会会员和国际艺术教育联合会副主席。他不仅在民族器乐独奏曲方面有着独特的见解，在管弦乐创作方面做得也十分出色，目前在上海音乐学院任教。他因为

作品《第一二胡狂想曲》《天山风情》而闻名，以上曲目更成为国内民族器乐大赛的必奏曲目，国外的人也十分喜欢他的音乐。《枫桥夜泊》这首曲子独树一帜，将昆曲、苏州民歌、丝竹等曲式和音调相结合，表达出了优美的意境。

（二）创作背景

古筝协奏曲《枫桥夜泊》是王建民在 2001 年创作的，听到这首曲子的名称，很容易让人想起唐朝诗人张继写的一首诗《枫桥夜泊》："月落乌啼霜满天，江枫渔火对愁眠。姑苏城外寒山寺，夜半钟声到客船。"这首诗讲述的是诗人独自一人离开家乡，苏州的夜晚虽然美好，夜里的景色也十分美丽，然而最亲的人不在身边，如此美景却无人一同欣赏，此情此景，更让诗人感到无尽的孤独。而王建民的曲子也表达了这样的感情。王建民在创作《枫桥夜泊》时，深深地理解了诗人的感情，也能想象出苏州的夜、划动的船，将诗人的情感与意境用古筝的旋律和现代作曲技法很好地表达出来，让乐曲中所表现的忧愁、孤单与当代人的心理状况更为吻合。

（三）《枫桥夜泊》演奏技巧

1. 琶音技巧

《枫桥夜泊》这首古筝曲借鉴了钢琴的演奏手法，同时参考了竖琴的方式，形成了自己独特的演奏节奏。古筝与其他类型乐器有很大的不同，因为自身存在一定的缺陷，难以表现长条的持续音，所以对其他乐器的演奏手法进行了一定的借鉴，克服了这个问题。当前来说，采用琶音进行演奏已经超越了三四个音的局限性。现代古筝曲演奏技巧的要求比起以前更高了，尤其是左手对几个音进行连续弹奏，对力量和音色的均衡性以及连贯性都有很高的要求。

在弹奏单三部曲式《枫桥夜泊》时，一个"愁"字的表达至关重要，能把作者的感情很好地表达出来，是一部曲子成功的关键，所以，在进行演奏时，要学会十分灵活地控制好自己的手指，掌握旋律中的强弱部分。每一次韵律发生转变的时候，手指要快、准、狠，能够快速进行韵律的转变，同时要保证节奏清晰连贯，声音强弱对比鲜明。演奏《枫桥夜泊》最难的部分在于如何让左右手进行轮替演奏而不发生任何错误，这个需要长期练习，要让

手指拥有很好的爆发力。

2. 点奏技巧

点奏技巧的关键点在于均匀地把握节奏，双手食指缓缓向上，慢慢放上琴面，按照节律用一定的速度弹奏，准确把握每个音之间的节奏，音质要清晰，每个音的力度要清晰，否则就会导致走点混乱，没有颗粒感。

在《枫桥夜泊》这首曲子当中，有一部分需要表达出苏州夜色的宁静感，可以用慢板来重点表现，但是此处的古筝演奏需要演奏者拥有很高的演奏技巧。因为这部分的节奏感很难把握，曲音不能过于单薄，要表达出那种情感，情绪展现要到位，否则容易出现古筝的原有音色被其他乐器演奏出来的音律所掩盖的现象，喧宾夺主会让人注意不到古筝原有的特色。针对这一问题，演奏者要有针对性地对慢板节奏进行训练。要想运用技巧将诗人的忧伤之情很好地表达出来，需要对韵律的强弱进行综合把握，从弱音进入乐曲，慢慢适应，推动旋律。

（四）《枫桥夜泊》演奏技巧中的情感表达

1. 虚实之情感表达

《枫桥夜泊》这首曲子环绕着的是那种浓浓的忧伤，重点是要表达无人赏识、空有一身才华的无奈之感，如果想让听者感同身受，就需要演奏者在演奏时展开想象，与作者的情感进行融合，做到真正的理解才能更好地表达。这样的矛盾情感，不能仅仅运用普通的摇指，更需要由弱到强，慢慢从轻颤到重颤，融合高潮和低潮，加上联想，将诗中的意境和场景都展现在自己的脑海中。

在《枫桥夜泊》的行板部分，古筝旋律部分作为主题，一定要突出展现，需要对节奏进行迅速变化，与之前的节奏形成强烈的对比。王建民在主题表达的部分，要求演奏速度加快，通过一定的技巧来展现那种特别有韵律又不失普通的层次感，一层一层地将手指力慢慢加强，以很好地展现音乐的张力。同时演奏者的情感也十分重要，要表达那种时而激动不已，时而情绪低落，时而平淡无奇之感。王建民运用了"鱼咬尾"这种传统技巧，引入中国博大精深的传统文化，将节奏和情绪完美控制，节奏自弱变强层层叠加，忽然停止的刮奏迅速将听者拉回现实，这种情感的错乱正是这首曲子的精华所在。

2. 忧愁之情感表达

"愁"是作曲人创作这首曲子的一个核心情感，整首曲子以此为情感基调展开。从引子开始，就应该将愁思缓缓带入其中，让听者随着演奏者一同感受这种哀愁，慢慢加强引子的力度，手指协调配合，忽上忽下，将力量慢慢增强，这种有层次、看起来极其自然的弹奏，可以十分精准地表达想要表达的情感。然后，将31小节带入其中，此时各种复杂的情感进行交织，有无人赏识的无奈之感，有无法精忠报国的苦恼，有家人不在身边的孤独感，还有一些儿女之情，这些情感之间有一定的重合部分，在一定的时刻需要演奏者将几种情感融合为一体。这需要一定的技术，将不同风格的乐器进行配合使用，可以达到想要的效果。在第83小节进行刮奏，在第94小节进行点睛，回到音乐主调，再由快板转为慢奏。在曲子接近尾声时，可以运用一些泛音技法，让人感觉音乐仍然在继续，使听者更为感动。

忧伤情绪的表达，需要《枫桥夜泊》的慢板部分3—2—2进行，而作曲家七声雅乐技巧表达得最为合适，使乐曲不再是平平无奇、没有表现力的曲子，四四拍、四六拍交互的节奏能够准确表达作者心中的苦闷、忧愁、无奈和痛苦。将情绪的撞击之感较为直接地表达出来需要高超的技术手法，需要刮奏和摇指的交替使用，使整首曲子曲曲折折，将愁绪表达为更深层次的情感。

3. 空寂之情感表达

作曲人王建民通过这首《枫桥夜泊》，将诗人那种独自漂泊异乡不得志的清秋孤寂之感用音乐、用旋律展现给世人，比起直白地诉说诗人的内心世界，通过古筝音乐与诗人进行精神层面的交流反而更容易理解诗人那种愁思，观众也能通过这首曲子，对音乐的美感有更深层次的理解和欣赏。

在《枫桥夜泊》的引子部分，可以使用C羽雅乐作为曲子的基础音调，开始以中音区进行演奏，后慢慢转为泛音演奏，现实与虚拟相结合，形成鲜明对比，最后在C羽雅乐调式上结束。宁静的夜色，深秋的静谧，波澜的湖水，仿佛身临其境，产生的意境空间十分深远。在《枫桥夜泊》的最后一个部分，要用pp的力度进行整体节奏的把握，可以运用钢琴弱震音，借助古筝泛音，将夜里的钟声展现给听者，这样的音律十分逼真，能使听者产生身临其境、流连忘返之感。

通过对《枫桥夜泊》进行分析，从情感和演奏技巧的角度出发，音乐讲究情感的表达，一份带有感情的音乐，加上独特的演奏技巧，往往更容易打动人心。这首曲子所表达的情感，以及运用的各种技巧，对整个古筝的演奏艺术理解有一定的帮助，具有借鉴作用，可促进古筝向更高的层次发展。

四、运用情感表达对古筝作品进行二度创作

1. 古筝演奏二度创作的要求

除了对古筝演奏技能的学习，古筝演奏者还需要具备一定的文化素养与社会实践经验。因此，一位成功的古筝演奏者在具备精湛演奏技巧的同时，还需要具备艺术修养、文学素养以及社会实践基础等，这样才能够在作品的二度创作中有更好的完善。

对于古筝演奏的二度创作来说，精湛的技巧既是完成演奏的保障，也是表现作品的手段，它是为古筝作品的整体服务的。近年来，古筝音乐越来越朝着多元化的方向发展，扎实的基本功以及演奏能力是作品表现的基本需求，只有这样，才能更好地将乐曲的音乐内涵表达出来，丰富古筝作品的艺术表现力。如果古筝演奏者自身缺乏过硬的演奏技巧，就很难表现出作品的艺术效果，甚至会影响作品完整度的呈现。在具备了扎实的演奏技巧之后，在乐曲的处理方面也会更加自如。演奏者自身的学术素养也是必不可少的，其本身作为音乐作品的呈现者，需要将感性与理性的表达在作品的呈现过程中加以融合，这样才能更好地反映作品的情感。

演奏者还需要与作曲家拥有一致的创作热情，在演奏中将这种情绪表达出来，还要通过准确的分析与敏锐的感悟，将其运用到作品的实际演奏中。对于演奏者而言，需要通过理论知识的储备了解作品的表达方式，再通过对作品的分析与理解，对其具体的艺术风格做出判断，通过技巧的呈现丰富作品的艺术表现力，这些都会体现在作品的艺术表现之中。因为，音乐本身就是一种表达情感的艺术，作品的情感表现会从作曲家的生活实践、音乐创作实践中积累，也会从演奏者的生活与演奏实践中获取。总之，演奏者的基本素养是广义的，并非仅仅局限于某一种艺术表达。古筝作为传统的民族乐

器，更需要对我国的传统音乐文化有充分的了解，这样才能充分提升自己对作品的观察能力，加深对古筝作品的把握。只有在此基础上，才能更好地进行二度创作。

2. 对乐曲的处理与把握

在古筝作品的演奏中，经常会出现一些特殊音响，对这些特殊音响的把握会影响作品的艺术表达。这些特殊音效是演奏者通过对不同演奏技法的把握，在古筝的演奏中制造出的不同的音响效果，这些对古筝作品的二度创作来说是非常重要的。如作曲家陶一陌在其创作的《风之猎》一曲中，采用了不同的特殊音响效果对林中逐猎的激烈场面进行了刻画，这也给予了演奏者更大的空间进行二度创作。而新的演奏技法的出现，也为古筝音乐的创作提供了新的思路。

二度创作需要建立在演奏者对原创作者创作意图准确理解的基础之上，通过演奏技法与作品风格的呈现来表现，从而提升作品的艺术表现力，引发听众对作品的感悟与思考。与此同时，二度创作又非常考验演奏者的综合表达能力。面对古筝音乐的多元发展，演奏者需要对作品有更准确、深入地把握才能表达出作品的丰富内涵。只有通过理论与实践相结合的方式，提升演奏者自身对作品二度创作的把握能力，才能使作品的呈现更加具有感染力。

此外，二度创作也是演奏者表达自身情感的另一种解读。虽然二度创作要遵循原作者的创作意图，但在具体的处理上，也会较大程度地融入演奏者对于乐曲的理解与表达。因此，同样的作品如果选择不同的方式去处理，艺术效果就会有很大差异，如果不同的演奏者在对乐曲的理解上出现偏差，在整体风格的呈现上就会有很大的不同。因此，演奏者需要在二度创作的过程中仔细斟酌、把握，在融合原作者情感表达意图的同时，结合理论与实践积累，对作品进行诠释，这也是二度创作的意义所在。

在古筝作品的演奏中，演奏者既需要具备精湛的演奏技巧，表现出旋律在形式上的美感，还要注重对作品情感的解读，通过情感的融入将乐曲的艺术魅力呈现出来。古筝演奏者在提升自身演奏技巧的同时，也需要提升自身的综合素养，不断地在实践中找寻适合表达作品情感的方式，以更好地凸显古筝艺术的魅力所在。

第四章
古筝的演奏艺术

第一节　古筝演奏艺术的分析

一、古筝音色的影响因素分析

（一）乐器形制选材对音色的影响

任何一件乐器的选材、制作对于其音色效果都会产生直接影响，古筝作为一种古老的弹拨类乐器，选材、制作尤为关键。

1. 古筝的选材对音色的影响

古筝的选材直接关系到其音色及音质的好坏。古筝的制作材料大致分为以下几种：红木、梧桐木、花梨木、乌木、紫檀木或者是其他硬质木等。制作古筝面板常选用梧桐木，因为其材质松软，较容易振动，而制作古筝底板、筝首以及筝尾则要选择硬质木，这样制作出来的筝身音量大，共鸣效果好。

2. 义甲的选材对音色的影响

古筝轻柔、悦耳的声音是由义甲触动音弦而发出的，因此古筝义甲的选材也非常重要。义甲材料的规格、质地、表面光滑度等因素是选材的关键，这些都对古筝音色有一定的影响。因此，古筝义甲选材及制作工艺极为讲究。

3. 音弦选材对音色的影响

制作音弦的材料有很多，不同种类的音弦发出的音色也大不相同。摊弦发出的音色较为纯朴、沉闷，音量相对较小，且不够清脆，弹奏时产生的余音较短。相比较而言，钢弦发出的音色更为清澈、明亮，音量也比较大，弹奏时发出的余音相对较长，此类音弦多用于韵味浓厚、细腻的乐曲弹奏。不

足之处为发出的余音较长，掺着部分杂音，如弹奏《战台风》一类的乐曲时，杂音较重，效果不佳。而采用金属尼龙合成弦制成的音弦，发出的低音更为浑厚、柔和，且高音明亮、纯净，因此多用于弹奏和声，不足之处为余音较短，不适合弹奏韵味细腻的乐曲。

（二）演奏方法对音色的影响

古筝作为古老的弹拨类乐器，演奏的技巧与方法也对音色有很大影响。筝的基本音色发出为手指弹奏在最好的触弦点上，从而使得音弦获得最佳振动状态，发出富有弹性、清晰、柔和、悦耳的音色。

1. 义甲触弦深浅变化对音色的影响

我们称甲尖到胶布三分之一处的位置为基本触弦点。该触弦点发出的音色较为柔和、厚实。若弹奏时触弦较深，音弦与义甲之间的接触面积较大，发出的音色就会深沉、浓厚；若弹奏时触弦较浅，则音弦与义甲之间的接触面积较小，发出的音色会更加清晰、轻盈。

2. 手指用力部位的变化对音色的影响

古筝在弹奏时，发力点主要集中于手指的指尖部位。因乐曲表达风格不同，演奏时会调整手指用力部位，发出不同音色。例如，河南古筝乐曲在演奏时，音色风格多为刚健、明朗，因此手指用力时多以手指根部为主；江浙古筝乐曲弹奏风格为柔和、婉转、清脆、灵巧，因此演奏时要将主要发力部位放在手指第一关节处，以减小触弦力度，使发出的音色柔和、灵巧。

二、古筝演奏应把握的要求

（一）古筝演奏者要掌握一定的表演能力

观众在欣赏古筝美妙的音色的同时，更希望获得视觉与听觉的整体美感，因此，古筝演奏者也要掌握一定的表演能力，增强舞台视觉艺术效果。首先要求演奏者要具备良好的气质。古筝演员一旦走上舞台便要进入最佳的表演状态，要沉着、冷静、落落大方、坐姿端庄，切勿身姿僵硬、面无表情。其次，在演奏过程中要保持专心、投入，面部表情及手、臂、腰身的动作都要

与乐曲表现风格一致，腰身动作也随之起伏，营造一种动态和谐的视觉美。要做到这一点，演奏者要掌握好气息节奏。例如在弹奏轻柔、慢速的乐曲时，气息要深，同时手、臂及腰身做出的动作也要与音乐节奏一致。身体各部位间的动作要保持协调，弹奏低音时，要将身体前倾；弹奏滑低音弦时，身体重心则要向左移。此外，演奏者的面部表情也要与音乐本身风格表达一致，这里讲的面部神情并非戏剧表演中的大喜大悲，而是指演奏时全身心投入音乐之中的情感自然流露，如弹奏欢快音乐时面带喜悦。

古筝演奏者将表演与演奏技巧完美地融合为一体，呈现于观众面前，使得乐曲的表现力大大增强，同时也加大了形象思维空间。观众在欣赏优美动听的乐曲的同时，也能欣赏到优秀的艺术表演，视听同现，使古筝演奏的艺术效果大大增强。

（二）古筝演奏者要对作品创作背景及作者的创作意图有所了解

艺术源于生活，任何一首古筝乐曲都是通过美妙动听的旋律抒发或表达作者对现实生活的真实情感。因此，古筝演奏者演奏每一首乐曲时，首先要了解作者在创作时的历史背景，并且要认真思考作者的创作意图，领悟到乐曲本身要表达的思想境界，从而理解乐曲的真正内涵，感悟到作者的真实思想情感，只有这样，才能够更好地激发演奏时的情感，并形象地展示于舞台。以弹奏《秦桑曲》为例，作者为周延甲，创作题材为李白的《春思》："燕草如碧丝，秦桑低绿枝。当君怀归日，是妾断肠时。春风不相识，何事入罗帏？"周延甲还将陕西地方戏里的"眉户"声腔与"碗碗腔"音调融入创作中。我们首先从《春思》这首诗的内容来了解周延甲的创作意图。这首诗表达了女子对丈夫的一往情深，期盼丈夫能够早日归来。演奏者在演奏乐曲时要从主人公的角度去弹奏，内心激发出对亲人的深深思念，并流露出希望能够早日团圆的急切心情。启动手指的动作要急而快，从而收到"弦凝指咽声停处，别有深情一万重"的弹奏效果。

（三）掌握古筝各流派的风格韵味特点，在演奏时巧妙运用

古筝的发展历史悠久，形成了多种流派。各流派的演奏风格都与当地的音乐、文化、语言、风俗等有一定联系。不同流派的乐曲，特别是代表性乐

曲，不论是乐曲题材还是旋律都有很大区别，且特点明显。即使是同一曲目也会因流派不同，演奏风格大相径庭。例如江浙一带古筝演奏风格为轻柔、委婉，而山东筝派的风格则为急、促、快。因此，演奏者要想正确演奏出各流派的风格韵味，必须要掌握其演奏特点，使乐曲韵味浓郁，美妙动听。

（四）发挥演奏技能技巧，形成独特的演奏风格

古筝演奏者除了要具备一定的表演能力，了解作者创作意图，掌握各流派风格韵味外，还要熟练运用演奏技巧，演奏时做到"琴音合一，物我合一"，形成特有的演奏风格，从而增强艺术感染力。演奏者要做到这一点，就要熟练掌握并巧妙运用古筝演奏的各项技能与技巧，做到弹奏自如，能很好地控制音色、音律、弹奏力度、速度等，同时声情并茂，以饱满的情绪和熟练的弹奏技能演绎出自己的特有风格。古筝演奏时，左手的颤音尤为关键，一般而言，如果左手能够巧妙完成"吟、揉、按、滑"，则古筝的表现力可获得大大提升。所以，左手的颤音演奏技巧是演奏者情感表达的关键。例如，在演奏婉转、柔和的乐曲时，左手的颤音要以小而匀的振幅演奏出美化型风格；在演奏伤感、悲情的乐曲时，左手颤音要紧而密，演奏出凄婉型风格；在演奏愤恨、恼怒的乐曲时，左手的颤音就要大而快，演奏出锋利、威猛的风格，气势庞大。

总之，演奏者要熟练掌握并巧妙运用演奏技巧，做到有感而发，情从心生，将古筝乐曲的美妙旋律呈现于观众面前，创造出视听同现的审美艺术效果。

三、新时期古筝艺术的创新表现

在古筝艺术发展的初期，许多曲目都是通过民间艺人口传心授慢慢流传下来的。在当时，无论是演奏技法还是曲目，都比较单一和匮乏，后来，在各地民间艺人的不断努力下，古筝艺术与当地的地方乐种相互借鉴融合，形成了一些具有地域音乐风格的地方筝派。同时，古筝在演奏技法和曲目方面也日渐成熟，逐渐形成了各派具有代表性的技法特点，并把它们运用到筝曲创作和演奏中，从而在当时产生了大量具有代表性的地方筝派曲目。由于当

时国家的音乐教育并不是很健全，这些筝曲基本还是靠一代代古筝传人口耳相传，凭借他们的努力，像山东派的《高山流水》、河南派的《苏武思乡》、潮州派的《寒鸦戏水》、客家派的《蕉窗夜雨》等一大批传统筝曲才得以保留到今天。

地方筝派的出现以及地方筝派曲目形成并丰富的这一时期，可以说是我国古筝艺术的一个发展期，至此，古筝艺术从一门普通的民间音乐艺术形式成为中国民族音乐的领头军。在这一发展过程中，大量优秀古筝曲目的创作和留存，成为当今古筝艺术的一笔宝贵财富，它们对新时期古筝艺术的发展创新起到了借鉴作用。

20世纪上半叶，古筝艺术家在传统筝曲的基础上不断寻求发展，最主要的一个表现就是古筝演奏家亲身投入到筝曲的创作中来，并且带来了演奏技法和创作方式上的变革。相比之前的古筝演奏家，他们受过专业音乐的训练，凭借自己的演奏经验和音乐理论知识，在演奏技法和创作上不断寻求突破和创新。1955年由赵玉斋创作的《庆丰年》，开创了古筝演奏技法中双手弹筝的先河，首次将左手纳入演奏的行列，使双手的运用和配合充分扩大。之后又相继出现了《战台风》《浏阳河》《瑶族舞曲》等优秀曲目，都成了这一时期的代表作品。以这一时期的古筝演奏家和作品为代表，古筝艺术进入了一个不断成熟的时期。

进入新时期，伴随着古筝艺术蓬勃的发展，专业作曲家也被吸引到筝曲创作这一行列，例如王建民、何占豪、徐晓林等都是专业作曲家出身，由此，古筝艺术的创作队伍愈发扩大。专业作曲家的参与，给古筝艺术带来了一种全新的音乐语汇和创作思维。他们虽然没有古筝演奏的实践经验，但他们接受过专业的作曲教育，比起古筝演奏家的创作，他们拥有更系统和正规的作曲方法。同时，他们大多有过其他乐器（包括西洋乐器）的创作经验，因此，在创作思路上更加开阔，能够将国内外多种音乐形式相融并运用到实践中来，这可以说是古筝演奏家在创作中所不具备的。专业作曲家创作的筝曲，给听众带来的是新的演奏技法、音乐结构和作品主题。

作品、演奏和欣赏是构成一首器乐作品完整性必备的三个要素，而作品是构成这个完整链条的基础，同时也是最能体现音乐特色的一环。虽然传统

筝曲在新时期仍然盛行，并拥有大量的演奏者和听众，但是此时期新创作的一部分作品已经开始崭露头角，它们突破了筝派的限制，将传统筝艺术加以改进和发展，形成了新的表现形式，从而为古筝艺术在新时期的发展打开了一扇新的大门。

下面通过对新时期筝曲中几首代表曲目的分析，来探寻此时期古筝艺术在题材选择、演奏技法、弦序排列、音色选用、演奏形式、节奏形式六方面的创新所在。

（一）题材特征

题材和体裁是构成一部音乐作品的血肉和骨骼，上一章我们曾提到过，传统筝曲的选材大多集中在写景、抒情、叙事以及根据地方音乐改编的几种类型，题材种类比较单一，规模也较小。同时，作品选材多集中于汉族地区的人文风情，以少数民族为素材的创作则是新时期古筝艺术的一个盲区。

新时期的筝曲在题材的选用上显示出不同于传统的一些特点。首先，对于少数民族人民生活和自然风光的描写成为作曲家的一个重要选择，像《黔中赋》《西域随想》等作品都是由少数民族音乐素材发展而来的典范之作。其次，作曲家会对某一个题材做更大、更丰富的展开，从而使作品在题材规模上变得更加宏伟，主题更加突出，筝和钢琴协奏曲《临安遗恨》就是其中的代表作。

同时，作曲家对少数民族题材的选用以及叙述形式的变化，又为古筝艺术在演奏技法、音乐结构等方面的创新开辟了新的道路。

（二）技法特点

1. 快速指序

快速指序是由赵曼琴先生首先提出并使用的。其实，在赵曼琴先生于20世纪70年代编创的一系列筝曲中，快速指序就得到了使用，例如1972年创作的筝曲《山丹丹颂》、1975年的《井冈山上太阳红》、1976年的《绣金匾随想曲》等。只不过以1983年发表于由人民音乐出版社出版的筝曲集《银河碧波》中的筝曲《井冈山上太阳红》为标志，这一演奏技法才第一次通过正式出版物在国内广泛传播。赵曼琴先生在《古筝快速指序技法概论》一书中向我们

解释道："在快速指序出现之前，虽然右手各个手指各有分工，但在实际演奏过程中，大指处于主导地位，它是演奏乐曲旋律的主要手指，其他三个手指都是依附于大指来弹奏的。"正如汉代阮瑀在《筝赋》中所描写的"大兴小附，重发轻随"。由此关系，形成了"勾搭"这一演奏技法，包括大指和食指组合而成的"小勾搭"以及大指与中指组合而成的"大勾搭"，而"快四点"则是大小勾搭的一种组合形式。

"快四点"是传统浙派古筝演奏的代表性技法，这一技法主要是运用右手大指、食指和中指依次弹奏"勾、托、抹、托"所形成的指法组合，声音效果清脆悦耳，仿佛大珠小珠落玉盘般晶莹剔透，这与浙派筝曲清新洒脱的音乐风格相得益彰。"快四点"在技术上讲究触弦的准确与速度，三个手指用力均匀，运指连贯。

虽然"快四点"是在"勾搭"的基础上发展而来，也以此证明了古筝技法的进步，但这一技法仍然存有局限性。首先，"快四点"的演奏音域被控制在一个八度之内。同时，"勾、托、抹、托"这一组合中每相邻两个指法的演奏也被控制在一定的音域之内。因此，当作品需要的演奏音域没有遵循这一指法规律时，演奏家就会考虑使用其他指法来代替，但是在演奏速度和音乐表现力上就会大为逊色。其次，三个手指的组合形式被固定为一种，这同样也为古筝的音乐表现力设置了障碍。但事物都是存在正反两面的，我们在看到这一演奏技法的局限性的同时，也不能忽略了它的优点。赵曼琴先生准确地指出了"快四点"的优越性，"它可以避免单独依靠某一个手指连续进行弹奏的状况，减少了由于某一个手指负担过重所造成的过度紧张。如同接力赛跑一样，每一个手指在弹弦后都会获得一次或两次，甚至三次弹奏的时间间隔进行短暂的休息，手在整个演奏过程中可以经常地处于一种较为轻松的状态，从而使各指在需要弹奏时有充分的准备时间，并使触弦动作更具爆发力"。

赵曼琴先生所开创的"快速指序"这一新的演奏技法，可以说是新时期古筝艺术在演奏技法方面继承传统而又突破创新所得的。快速指序使右手五个手指各司其职，处于同等重要的地位，无论是演奏音域还是指序组合方面，都发挥了功能的最大化。因此，这一新的演奏技法也成为新时期古筝演奏技法中技术含量最高、运用范围最广、表现力最强的一种。

2. 连续泛音

在传统筝曲中，作曲家通常只演奏单个泛音，而在新时期筝曲中，出现了连续泛音的演奏。连续泛音的演奏要求演奏者左手小指轻轻搭在所要打泛音的琴弦上，找准泛音点，左右手同时刮奏出泛音，流畅性和宁静性是连续泛音的最美体现。

这一连串的泛音演奏使大山的沉寂增加了灵性，仿佛晶莹剔透的水滴落入水潭。作曲家通过泛音轻巧、清澈的声音特点来营造意境，从而使这一技法得到了生动的诠释。

3. 多指摇

多指摇是在单指摇的基础上发展而来的一种摇指，它是指用三个手指（大指、食指、中指）或两个手指（大指、食指）悬腕摇指定音高（通常每两音不超过三度）的三根或两根琴弦。当然，根据乐曲的需要，还可以使用四指摇的演奏技法。多指摇在力度和气势上要强于单指摇，常用于表现磅礴大气的作品。

4. 短摇

短摇是浙江筝派开创的一种技法，在《战台风》《秦桑曲》等作品中都曾使用过并一直沿用至今，在新时期古筝作品中仍然是一种非常具有表现力的演奏技法。短摇不像长摇那么密集，通常单位时值内的一音只需"劈、托"一个来回即可，它的声音短而有力，突出音乐的爆发力，因此常用于表现乐曲的悲愤情绪。

5. 轮指

轮指这一技法最早存在于琵琶曲中，在琵琶作品的演奏中，轮指是最有代表性、最具表现力，也是最为重要的一种技法，单从种类上说就分很多种，"可分半轮、短轮、中轮、长轮、扫轮、拂轮、挑轮、琶音轮。长轮又分单旋律长轮、四指长轮、挑长轮。挑长轮又分简单挑长轮、带伴奏挑长轮、分解和弦伴奏织体挑长轮。此外，由于乐曲速度变化，半轮和短轮不能完全适应要求，又派生了三指轮、七指轮和八指轮"。每一类轮指都有各自的运指技巧。琵琶中的轮指使用的多是食指起轮的五指轮，轮指方向是手指向外挑弦。

古筝的轮指就是从琵琶的这一技法中借鉴过来的。由于是借鉴性技法，

所以目前来看，古筝作品中的轮指种类还比较单一，适用范围也较小，但轮指在古筝作品中的应用有其独有的特点。

6. 点奏

分音符构成点奏技法，这一技法通常与勾配合使用，是二者结合演奏一个八度或者更大跨度的点奏技法。"密集"是这一演奏技法的重点，通过这种细密的点子，达到以点代线的目的，在这一点上，同摇指的功能很相近。在演奏中，"勾"的力度要强于"抹"，旋律音出现在"勾"上，而细密的食指点奏在一定意义上是为了衬托中指"勾"所凸显的乐曲旋律，所以点奏的使用常被作为渲染急促、激烈的气氛来形成宏大的音乐场面。

《临安遗恨》这首作品，使用了右手中指单勾与食指轮抹结合的技法，随着乐曲情绪的加强，中指的勾变为一音带多音的连勾，从而将音乐气氛推向一个更强的层次。

新时期古筝的演奏技法是在传统技法基础上的创新，许多技法是从传统技法上沿袭下来的，像短摇、点奏等。

新时期古筝的演奏技法具有一定科学性和表现力。例如快速指序首先是建立在科学性的基础之上。解放左手，发挥左手的演奏功能，只是作曲家在固有思维上的突破，而尊重左手手指的独立性和骨骼结构，才是这一技法得以形成和存在的关键。设想，如果没有客观的解剖学依据，没有科学的手指序列编排和丰富的实践经验，快速指序在表现作品时也只能是心有余而力不足。

新时期古筝艺术这些创新技法的出现，不仅仅是一些单纯手指技术上的进步，更为重要的作用是作曲家借这些技法所形成的音响效果来增强作品主题的表现力。

这同时也提醒了作曲家，一切音乐表现手段都是为作品所要表达的感情服务的，抒发感情、陶冶性情是不变的准则，要同时兼顾功能价值和艺术价值。因此，在大胆创新的同时，更要注重技巧性和音乐性的结合，不能顾此失彼。

（三）弦序排列的特征——人工调式

在新时期筝曲的创作中，尤其是 20 世纪 80 年代末之后的时期，筝曲创作

者在各自的作品中都不约而同地采用了"人工调式"这一定弦方法。人工调式的运用，打破了传统五声调式的定弦规律，也突破了五声音阶在音程关系上的局限性，从而为新时期筝曲的创作提供了多种可能性。

人工调式指的是作曲家根据所要创作作品的审美需要和情感需求，自己在琴弦上设计音阶的排列，这种新的排列形式，可以不必拘泥于五声音阶的限制，允许除 do、re、mi、sol、la 以外的任何音在琴弦上直接出现，同时在音程关系上也允许打破五声音阶各音间的音程规律。

在运用人工调式的作品中，这种由作曲家自行设置的音阶排列各不相同。每首作品所用的音阶排列，都是为表现作品主题和风格服务的。"音乐要素和它无数可能的结合中藏有神秘原始的诸种关系，有才能的音乐家，他的幻想力找到其中最微妙最深奥的关系，创造了乐音结合的形式，这些形式似乎是信手拈来，完全自由创造的，但同时却又与必然性有着无形的微妙的联系"。人工调式的使用，使作品在表现力上更加生动，并随之产生了一大批具有浓郁风格特色的作品，像《西域随想》《黔中赋》《溟山》等。在人工调式出现之前，此类具有少数民族音乐韵味的筝曲并不多见，这是因为每个民族的音乐通常会具有独立的音韵特点，而传统五声调式定弦很难达到这些民族音乐风格的要求，例如一些偏音的演奏只能靠左手按弦去获得，这不仅为作曲家的创作设置了障碍，也为演奏者的演奏设置了障碍。因此，作曲家很少涉及此类题材作品的创作。而人工定弦则打破了这一僵局，使少数民族韵味的筝曲创作有了可能。

在新时期的古筝作品中，人工调式存在多种形式。通常在创作之初，作曲家就会按照音乐风格设计好作品的定弦。

不论是人工调式还是演奏中通过移动琴码所做的临时转调，新时期筝曲的弦序排列打破了按五声调式排列的规范，将作曲家个人的主观意志发挥到了最大，开创了一类全新的调式语言，从而在听觉上带给听众一种不同以往的新体验。

（四）音色的创新

1. 琴码左侧演奏

琴码以左是无旋律区，这一区域没有音高。在传统筝曲中，这一区域只

是左手发挥"吟、揉、按、颤"这些作韵技巧的地方，除此之外并没有其他的艺术表现力。但在新时期的古筝作品中，作曲家将这一区域的功能重新定位，开发出了一些别具一格的演奏方式。

2. 击打琴面、琴弦

拍打琴弦或琴面是新时期古筝艺术在寻求声音效果和音乐表现力上的创新之举。这类技法在运用中由于没有具体音高要求和指法的限制，所以对演奏者的节奏感和力度的掌控要求特别高。通常这一技法的演奏速度为慢起渐快，在力度方面一般是弱起渐强或是持续有力的。

新时期古筝作品中新音色的出现，一方面是作曲家和听众寻求新的听觉体验的一种探索性的结果，这不但体现了古筝艺术在创作思维上的进步，同时也反映了 20 世纪西方音乐的一些特点。从另一方面来看，新音色的使用也是一种音乐模仿手段，尤其是在表现少数民族音乐风格的时候，这些节奏性极强的技法在音乐表现力上确实游刃有余，是传统技法所不能比拟的。

（五）演奏形式的创新

1. 复调演奏

复调音乐是这样一种音乐形式，"它是由若干两条或两条以上各自具有独立性（或相对独立性）的旋律线有机地结合在一起（同时结合或相继结合），协调地流动、展开所构成的多声部音乐"。

复调音乐创作形成专业的理论源于欧洲。公元 9 世纪，产生了复调的萌芽，之后经过几个世纪漫长的发展和完善，作曲家巴赫在 18 世纪通过自己创作的大量复调作品将这一作曲理论推向了最高点。许多人对"复调"这一音乐形式的认识是从西方音乐理论中得来的，于是，人们就认为复调音乐早期只存在于西方，中国的复调音乐是通过借鉴西方复调音乐理论于近现代才形成的。其实，复调这种对位旋律在我国民间音乐形态中早已存在，只是没有专业的音乐家将其整理成作曲理论，形成专业的音乐创作体系。例如我国许多少数民族由多人分声部演唱的山歌，其实就是复调音乐的原始形态。当然，复调音乐作为一种专业的作曲技法被中国作曲家应用到创作中还是以后的事。

新时期的筝曲创作吸引了许多专业作曲家的参与，他们再次将复调这一创作手法引入古筝作品中。复调专业理论将这一音乐形式分为对比式复调音

乐、模仿式复调音乐和衬腔式复调音乐三大类。相同的旋律在两个声部相隔八度分别演奏，右手高声部比左手低声部晚进一个四分音符的时值。这样，主旋律就形成了一种前后呼应的关系，在听觉上也就产生了层次感，从而使音响效果丰满而不杂乱。

2. 筝和钢琴协奏曲

古筝作为我国一件有着悠久历史的民族乐器，它最初是作为民间乐种的伴奏乐器出现的。像山东派古筝一开始就是在山东琴书和山东琴曲的演出中作为伴奏乐器存在的，后来经过自身不断地完善和发展，古筝的演奏形式也日渐丰富，可以参与独奏、重奏等。但是，与西洋乐器合作演奏，这在传统筝曲中是没有出现过的。《临安遗恨》的贡献就在于它将古筝这件民族乐器纳入协奏曲这一西方大型音乐形式的演奏中来。

首先，从作品结构上来看，协奏曲是西方音乐的一种曲式结构，它的"原意是'连在一起''联合'。在16世纪，协奏曲是指独唱与合唱、两个分开的合唱队、不同的乐器，特别是人声与乐器之间'连在一起'，协同合作，进行演唱和演奏。到了17世纪，协奏曲这个词又增加了一种彼此'对抗'和'竞争'的含义，指近代协奏曲中独奏者或独奏组与乐队之间的那种对比关系"。协奏曲在通常意义上分为大协奏曲和独奏协奏曲，其中独奏协奏曲是最重要的，也是现在常被作曲家们用到的一种形式，"它是为一个独奏乐器（在巴洛克时期通常是小提琴）和乐队而作的"。协奏曲在音乐结构上一般遵循快—慢—快的形式。

其次，在传统筝曲中，曾经存在过古筝的合奏、重奏，或是与扬琴、二胡等乐器的合作演出，但是钢琴作为一种西洋乐器，与古筝同台表演却还是首次。新时期古筝作曲家将中国传统的民族乐器同西方的音乐结构形式以及西方乐器结合进行创作，是一项极有挑战性的工作。

无论是复调演奏还是协奏曲的出现，都是古筝艺术在新时期发展进步的重要体现，它们的出现改变了古筝长期以来作为独奏乐器而进行演奏的单一局面。这些新的演奏形式的出现，首先离不开作曲家在创作上的开拓创新，正是因为有了这类新形式的作品，古筝与其他乐器的合作才得以实现。其次，在这些新作品的带动之下，古筝的演奏潜力被逐渐发掘。古筝与钢琴、二胡

以及群筝演奏等形式开始崭露头角，例如《打虎上山》等作品的创作，不仅是对古筝艺术的促进，同时也是对其他乐器演奏形式的一种推动。

（六）节奏形式的创新

纵观传统筝曲的节奏设置，人多是 2/4 拍、4/4 拍这类常规节奏型的使用，并且贯穿全曲始终，例如《苏武思乡》《浪淘沙》等，而《崖山哀》中由 4/4 拍转到 1/4 拍的这种在作品中出现节奏转化的情况极少，最多是演奏者所做的渐快或渐慢的音乐处理，即便出现，其形式也比较单一。然而在新时期的古筝作品中，乐曲内部频繁且大胆的节奏转换已成为一种特色，也在一定程度上为表现音乐风格起到了推波助澜的作用。

如在《溟山》的第 156～185 小节中，29 个小节一共出现了 6 种节奏型，有 12 次节奏转换。像这种在较短的旋律内出现如此多的节奏类型并作如此频繁的节奏转换是传统筝曲中很难见到的，可以说是作曲家在新时期古筝创作上的大胆尝试。通过仔细观察我们不难看出，这些节奏转换中，最初四次是由 2/4 拍转为 3/4 拍，往后的转换，速度逐渐加快，最后落脚于 7/8 拍。这种节奏的变换使速度逐渐加强，增强了音乐的紧凑感，从而使旋律更有动力性。

在《西域随想》的第 138～157 小节中，也出现了多种节奏型的多次转换。这种复合节拍的使用是与新疆地区的音乐风格相统一的。

第二节　古筝艺术的研究

古筝艺术近些年在国内外空前繁荣，学习人数呈直线式递增，对古筝艺术的研究也不断延伸。

一、古筝艺术的研究现状

对古筝艺术的研究主要集中于以下几方面。

1. 对古筝传统流派风格特点的研究

古筝流派的风格特点是什么？是如何形成的？魏军的《高自成筝演奏艺

术》、郝晓虹的《浅谈北派古筝艺术的艺术风格及特点》及李婷婷的《从四首同名筝曲〈高山流水〉管窥浙江、河南、山东筝派的风格》等文章，分别从流派的代表人物、历史渊源和代表曲目的角度，介绍了这些古筝流派的形成以及风格特点。曾玉珍在《秦风格古筝曲教学刍议》中指出，陕西筝派的特点是以陕西关中地区普遍流行的秦腔、迷胡、碗碗腔等戏曲音乐为主要素材编创而成。王夏婕的《我国东南三个传统筝派之比较研究——潮州筝派、客家筝派、福建筝派》则从这三个筝派产生的历史背景、地理环境、人文因素等方面，详细地介绍了它们的形成以及风格特点。上述文献，在古筝传统流派的风格特点，以及各流派之间的对比等方面都进行了十分详细且深入的研究和分析。

2. 对古筝艺术代表曲目的分析

已搜集到的文献资料中，对古筝艺术代表曲目的研究，主要集中在对传统曲目和新创作筝曲的研究上。王莉萍的《潮州筝曲〈寒鸦戏水〉四种不同演奏版本》和赵一的《清代古谱〈弦索备考〉中筝曲〈海青〉之研究》以古筝传统曲目的研究为契机，通过对具体的曲目进行分析研究得出，在演奏传统曲目时要注意：对曲目各种版本的传谱都要进行全面的掌握，在此基础上才能更加准确地领会作者的真实意图；对乐曲的创作背景，包括历史背景和人物背景等，都要进行深入的研究；运用传统的技法来演奏传统曲子。事实证明，广为流传的古筝创新曲目，其创作源泉一定植根于民族音乐之中，在传统文化的基础上，辅以近现代的作曲技法，使传统理念与现代方法相融合。以郁茜茜的《从古筝协奏曲〈临安遗恨〉的创作成功谈筝乐发展》、陆媛媛的《古筝协奏曲〈枫桥夜泊〉分析及演奏》为例，二者都是以中国古代文学中的词作为创作灵感，运用现代的作曲技巧，附之乐队协奏。阎爱华在《在回归传统的基础上创造现代美——筝曲〈汉江韵〉分析》中认为，现代曲目的创作要在保留传统的同时，为传统提供新的乐曲。

对古筝艺术代表曲目的研究分析，为更好地诠释作品和表现作者的意图提供了理论依据，为古筝曲目的创作指明了方向。

3. 对古筝艺术演奏技巧的研究

古筝曲目创作中大量现代作曲技法的运用，也成为演奏技法发展的动力，

二者相辅相成。赵毅的《古筝演奏技法的流变及其当今教学中的问题》、杨红的《对古筝艺术发展的思考》和汪莎的《论古筝艺术的传统与创新》等文章，对古筝演奏技巧的研究集中在传统演奏指法的门类、各流派独具特色的演奏技巧对比、在传统基础上创新的技巧等。汪莎的《论古筝艺术的传统与创新》和李晗的《谈古筝演奏技法的创新与发展方向》中都指出，古筝演奏技巧发展得还不够平衡，表现在：手指间技法发展不平衡；左右手技法发展不平衡；音阶排列不平衡。魏军的《筝演奏指法符号的规范与统一》和戴晓青的《关于当前古筝演奏技法符号规范化的思考》中指出，目前国内古筝演奏技法标记符号不统一，这也是制约古筝演奏技巧发展的因素。同一首曲子，不同的教材上的标记都不尽相同，同是摇指，标记方法至少有三种，给初学者带来了一定的障碍。

4. 对古筝艺术审美取向的研究

蔡晓璐在《古筝"悲情"乐曲声韵研究》中认为，筝曲中有大量曲目在审美取向上以悲为美。邱霁在《删繁就简·诸法归一——浅论筝的基本演奏形态》中指出古筝演奏艺术中"气息"的重要性，气息顺畅，音乐才能流畅，以及对古筝演奏的最佳状态"返璞归真"的阐述。樊艺凤在《筝乐表现的本质考察及审美细节把握》中认为，古筝艺术在表现中要动静相宜、刚柔相济、强而不噪、弱而不虚、望象取意、得意忘形，乐器演奏的最高境界就是"无琴无谱"。陈静在《论古筝演奏艺术中的气与韵》中指出，古筝演奏要"以韵补声"，通过左手对琴弦的控制，达到"此处无声胜有声"的效果。综上所述，古筝艺术在传统曲目的审美取向上注重以"悲"为美、返璞归真、形神合一、以韵补声。

5. 对古筝艺术的发展和教学的研究

汪莎的《论古筝艺术的传统与创新》和马卉的《新中国成立以来古筝教材的建设与发展》认为古筝艺术的发展分为以下几个阶段。

20世纪20~30年代，在古筝传统流派艺术的基础上，古筝艺术不断发展创新。娄树华于1938年前后创编的《渔舟唱晚》，是一首得到广泛认可和流传的筝曲，由此，古筝艺术的发展进入了新的阶段。20世纪40~50年代，古筝

艺术得到了进一步发展。1956年，河南筝派的曹东扶先生成功地创作了筝曲《闹元宵》。乐曲引子以大幅度的急速划弦，连续托劈双弦及长摇指法，渲染出"闹"的气氛。赵玉斋于20世纪50年代创作的《庆丰年》，使古筝双手弹奏指法得到推广和运用，开辟了双手演奏古筝的新纪元。20世纪60～70年代后，古筝艺术有了更进一步的发展，各大院校的毕业生成为新的主力军。20世纪80年代以后，古筝艺术得到了空前的发展，技法及作曲法的创新，转调筝的出现，等等，使古筝艺术在这一时期蓬勃发展。

中华人民共和国成立以来，古筝教材的建设也经历了萌芽、发展、停滞、恢复、蓬勃发展五个阶段，到现在已经具有较为完整的系统。

胡菁菁的《对成人古筝教学的思考与其指法教学的探索》、郁茜茜的《高师古筝教学谈》等文章，分别从针对特定人群运用新的方法、打破传统的授课方式以及高校的古筝专业建设等方面展开论述。

6. 对古筝艺术传承现状的研究

在发展的同时，传承更为重要。纵观研究文献，有关古筝传承研究的文章多为描述性文章。杨红的论文《对古筝艺术发展的思考》，汪莎的论文《论古筝艺术的传统与创新》，王夏婕的论文《我国东南三个传统筝派之比较研究——潮州筝派、客家筝派、福建筝派》对古筝艺术的传承进行了研究，但在具体传承上的研究还不够彻底。譬如，在思想的传承、民间的传承、专业团体的传承、学校的传承、作品创作的传承等方面还亟待进一步研究。

二、对古筝艺术现状的理论思考

在对古筝各流派的研究中，学者们对流派的风格特点、历史渊源等诸方面都进行了十分详细且深入的研究和分析。然而，我们应当更加侧重对各个流派之间的关系进行分析，流派之间有没有相互影响，相互借鉴。既然秦筝归秦，那么各个流派有没有可能同宗同源？同时应对古筝的社会功能进行分析和研究，这样才能更加全面地认识古筝艺术。

傅玄有《筝赋》云："鼓之则五音发，斯乃仁智之器。"古筝乃仁智之器，通过古筝曲目的创作来传递真、善、美的思想，传统的筝曲都是创作者内心

真实情感的流露。广为流传的《高山流水》通过简单的旋律线条勾勒出"巍巍乎若泰山，荡荡乎若流水"的诗情画意。古筝曲目的创作应充分吸收传统古筝曲目创作的方法，以中国传统民族音乐文化为主体，用传统的审美思想作为其创作的根本，加以现代的技巧进行诠释，使之在新的历史时期更能表现中国传统音乐的魅力。

有关古筝教学的研究主要集中在教学模式、教学方法等方面，然而在教学曲目的选择方面涉及较少。传统曲子之所以被束之高阁是因为：第一，传统的演奏技法在练习上有难度，非朝夕之间就能掌握，传统曲子虽然篇幅不长，但对左手的韵律、音准的要求都十分苛刻。如河南筝派的《陈杏元和番》中的"一音三叹"，通过左手对琴弦的控制来表现凄凉、悲苦、无奈的情感，要想演奏得惟妙惟肖不甚容易。第二，不同的历史和社会背景，使大部分初学者很难体会到古人在创作和演奏古筝曲目时的内心世界和思想情感。在高校的课程设置中，应对传统曲目的演奏提出硬性要求，各个流派的传统曲目都要选择一部分作为必修曲目。在基本功的练习上，也应对各流派不同特色的技法加以学习，同时对传统曲目的创作背景及作者的历史背景都要进行深入的研究和掌握。

保护和传承民族音乐是时代的要求、历史的必然。一个民族的音乐所蕴含的情感和精神往往就是这个民族文化的灵魂和思想，是这个民族智慧的发源地。古筝作为一门古老的艺术，所体现的就是我们整个民族文化的灵魂和思想，然而对前人的研究成果进行整理后发现，有关古筝艺术的传承研究还不够深入。我们应在古筝艺术各个传统流派的风格特点如何传承，传统的创作技法和演奏技巧如何传承，各个流派的民间传承如何进行，专业团体传承如何进行、现状如何，以及学校在课程设置上如何传承，传承过程中中国思想文化对其的影响等方面展开调查研究。

为了更加全面地研究古筝艺术，发扬我国优秀的民族音乐文化，我们要深入了解、学习古筝艺术，在前人研究的基础上，通过对流派、曲目创作、教学、传承的认识，加强古筝艺术的理论基础，为古筝艺术今后更好地发展尽自己的绵薄之力。

三、古筝演奏艺术的规范化

(一) 古筝演奏艺术规范化概述

1. 古筝演奏艺术规范化的内涵

所谓古筝演奏艺术规范化，实际上是指对古筝演奏的方式方法进行规范化，保证学习古筝演奏的学生能够使用正确的方法，真正地为古筝演奏的创新奠定基础。任何一种乐器的演奏方法都是为了表现音乐作品的内涵服务的，所以不同乐器的演奏方法之间并不是独立存在的，而是与其他乐器的演奏方法相互借鉴。同时，古筝演奏艺术规范化在保证古筝演奏正确性的基础上，还要能够体现古筝演奏与其他乐器演奏之间的区别，给人以不同的音乐享受。

2. 规范演奏对于古筝艺术的重要意义

一方面，古筝演奏艺术的规范化是在科学的基础上制订出来的更符合传统乐器演奏的方法。在古筝演奏长期的发展过程中，人们对古筝演奏的方式也是在不断地进行更新，虽然对古筝演奏艺术有了一定程度的创新，但是由于演奏方式存在差异，或者使用的演奏方法存在问题，导致不能最大限度地实现古筝对于乐章的充分表达，不能给人以最大程度的美学享受。

另一方面，规范古筝演奏艺术还能够促进古筝艺术的进一步发展，实现在世界范围内的古筝艺术传播。当前，由于"中国风"在世界范围内的广泛传播，人们对于古筝这种传统乐器的关注程度不断提升，出现了一批古筝爱好者，但是由于在演奏的过程中存在较多的不规范方式，不仅难以实现古筝学习的目标，还会造成对于生理规律的干扰，特别是运用不规范的演奏方法会导致学生在古筝演奏结束之后有一种筋疲力尽的感觉，这对于学生学习的积极性也会产生一定程度的消极影响。

总之，使用规范化的方法进行古筝演奏，不仅可以给予听众相应的音乐享受，还能够保持古筝学习者的积极性，这对于古筝艺术生命的延续具有重要的意义，还能够加快我国传统民族乐器走向世界的步伐。

(二) 造成古筝演奏艺术不规范的原因分析

古筝演奏的发展具有较长的历史，并且由于时代的发展，对于古筝演奏

的方式也存在着较多的影响因素，不仅导致古筝演奏的不规范，还会导致古筝演奏艺术水平在地区之间的不平衡。

1. 古筝演奏的流派较多影响其规范性

古筝是我国一种较为传统的乐器，在我国历史上也存在着南方、北方演奏手法之间的区别。由于我国是一个幅员辽阔的国家，我国的南方、北方之间存在着较大的差异，尤其是在文化传统、地域条件以及传统习俗上，这些因素的不同对于我国古筝演奏的方式也产生了较大的影响。不仅如此，在我国的南方、北方之间也存在着较多的古筝演奏流派，各个流派形成的历史以及演奏的方式之间虽然有共通的地方，但是也存在较为不一致的地方，这对于我国古筝演奏的规范化提出了较大的挑战。

2. 古筝乐谱版本多样影响其规范化演奏

我国不仅有着较多的古筝演奏流派，还有着较多的古筝演奏乐谱的版本，这些乐谱在编制的过程中，由于古筝演奏者个人的喜好以及古筝演奏者素养之间存在的差别，乐谱的内容也是较为多样的。更何况在古筝学习的过程中，大多采用单传的方式，同样一首乐曲由不同的人来演奏，也会由于个人的习惯不同产生不同的效果。这种因素的存在更难以实现古筝演奏艺术的规范化。

3. 古筝演奏指法符号特色影响规范化

在古筝演奏乐曲的过程中，会出现根据不同的演奏方法使用不同的指法符号的问题，这些指法符号对于古筝演奏具有重要的意义。由于在各个地区之间演奏的方式存在不同，所以使用的指法符号之间也会存在较大的区别，尤其是一些较为创新的指法符号，在初始时期也仅是创造指法符号的人才可以看懂，虽然能够保证乐谱的创新，但是难以实现在一定区域或者是世界范围内的有效传播。

4. 古筝教学人员存在一定差异

当前，随着古筝学习人数的逐渐增多，各类古筝学习辅导机构也如雨后春笋般出现。但是，在这些辅导机构中也存在古筝演奏水平的差异问题，小部分人员不仅没有系统地学习过古筝演奏的理论，对于古筝演奏的实践经验也相对匮乏，更多的是为了实现个人利益的增加而扩大商业古筝教学的规模，学生在这样的机构中学习古筝演奏，难以实现古筝演奏的规范化，更难

保证古筝演奏水平的提高。另外，这部分学习过古筝演奏的人员在走向社会的过程中，也有可能加入教学的队伍中，更是加剧了我国古筝演奏不规范的问题。

（三）提升古筝演奏艺术规范化的建议

随着时代的发展，古筝演奏艺术的提升能够给人以较高的音乐享受，使用正确规范的古筝演奏方式还能够促进古筝艺术的传播。不规范的古筝演奏方式在一定程度上违背了人体生理规律，导致在演奏古筝的过程中，对演奏者的身体产生一定的不良影响，不利于古筝艺术的学习和发展。

1. 规范现有的古筝演奏方式

当前的古筝演奏方式主要是现代演奏法。所谓古筝的现代演奏法，主要是指在演奏的过程中双手弹筝，对指甲有特殊要求，强调放松的体态，加进各种新的演奏技术，充分诠释音乐作品内涵。使用规范的古筝演奏方式能够实现演奏音色的饱满和圆润，给人一种整体统一的感觉。这种演奏方式是符合人体生理规律的方式，所以在演奏的过程中不会对演奏者产生生理上的不良影响。

2. 规范现有古筝演奏教材

古筝的学习需要以一定的教材为基础，这样才能真正有效地学习到古筝演奏的真谛。古筝演奏教材是连接古筝演奏者以及音乐传播之间的纽带，对于古筝演奏学习者演奏水平的提升具有重要的作用。我国早在 1975 年的时候，就出版了曹正先生的《古筝弹奏法》，这本教材对于我国古筝教学产生了重要的影响。虽然这本教材中的古筝曲目相对较少，但是对于规范我国古筝教材具有重要的意义，是我国古筝教材规范化的第一步尝试。随着我国经济水平的逐渐提升，人们对于古筝演奏的需求也在不断地增大，应该对当前古筝演奏教材市场进行规范，保证在市场中存在的教材都具有较高的学习价值。同时，一些相关部门也应在各大学术会议上提出尽量统一的观点。

3. 规范现有使用的古筝演奏指法符号

古筝演奏的指法符号对于其规范化发展具有重要的影响，我国早在 20 世纪 80 年代就已经注意到了古筝演奏指法符号中存在的问题。古筝的演奏指法符号主要包括拍、打、刮、轮等特殊方式，目的是实现古筝乐章的演奏效果。

在乐谱上出现较为特殊或者创新的指法符号，不仅难以保证古筝演奏的质量，还会在一定程度上影响人们对于学习古筝演奏的兴趣。不仅如此，古筝演奏符号的创新速度过快，古筝学习者在学习的过程中也会极具天分地创造出相应的符号，很难实现乐曲的有效传播。虽然经过几十年的发展和创新，人们对于古筝演奏指法符号的规范已经初见效果，但是现在使用的指法符号之间还存在一定的区别，所以应该更为细致地实现指法符号的规范化，保证古筝演奏艺术的规范化发展。

第三节　古筝演奏艺术之美

一、古筝演奏中的"气"

（一）"气"与音势

文学家用语言文字来表达他们的思想感情，而音乐家则用音符来反映人们的社会生活及内心世界。

演奏即是思维活动和肢体运动的过程，而这种运动过程与气息是密不可分的。在作品音符的行进当中，乐句的起伏、语调的顿挫、结构的变化无不体现着"气"在古筝作品演奏中的指导意义。

古人云："人之生，气之聚也，聚则为生，散则为死……故曰通天下一气耳。"离开了"气"，运动就会静止，演奏就没有了灵魂。"气"作为一种生命力，是人类生存和发展的内在本原和依据，也是古筝演奏的本原和依据。

在传统乐器表演艺术的论著中，以古琴演奏为中心，对弹琴者的演奏要求做过多方论述。在谈到"气"时，指出"气"是作品内在精神力量的源泉，在音调的转换处、乐句的连接处、乐段的末尾处要注意气息的连接，并在弹奏时使内气直接通过手指。有了内气的协调，精神上就会显得轻松自如，就更有利于弹奏者游刃有余地去表现乐曲。这些精辟的论述对"气"在古筝演奏艺术中的理解有着相似相通之处。

"气"是生命运动，它是乐谱音乐信号更深一层的精髓——生命的气息。"气"要求音乐表演中体现出一种音乐进行的气势，也就是我们常说的"音势"和"气韵"，从而使音乐运动达到"精神迸露，远出而射人"之境界。

"气"可以化小为一个乐句的呼吸，又可以化大为艺术家艺术创作的全部作为。因此，"气"成为统摄整个演奏的音乐灵魂。

音乐表达过程中的气息，一方面有赖于表演主体的直觉与经验，更重要的是有赖于表演主体自身的音乐修养与对作品进行分析的能力。

（二）调气与贯气

1. 调气

古筝演奏中的气息作为"气"的一个方面，首先存在着"呼吸"的问题。因为作为生命之源的呼吸同样也是音乐的生命之源。

古筝演奏过程中的呼吸问题，也就是呼吸中的连贯、停顿适当与否的问题。一个"乐思"是一个小呼吸，每一个乐句又是几个小呼吸串连起来的稍大的呼吸，音乐就是由这样无数个"呼吸"构成。呼吸中的连贯与停顿是否恰当，呼吸的速度与深度是否合适更是直接影响着演奏的优劣。

"气息"是运动的物质，是力的源泉。"气动则声发"，"气"产生了力。在古筝演奏过程中通过大臂、小臂、腕部、手部及指尖等部位肌体的联合运动而产生了力，并随着气息的运筹输送到指尖。气息的通畅使力源不受任何障碍和阻塞，其发音必然是松弛而富有弹性的。反之，必将造成受阻部分的肌肉产生紧张，从而影响力源的畅通和指力的释放，造成发音僵硬、干瘪，力度难以输送到指尖上，手臂的动作不能运用自如，触弦感难以控制等方面的演奏困难。因此，圆润、松弛的自然发音，取决于流畅的气息。

乐器演奏需要气息运筹全身的力而产生爆发力。而这种力源于气，始于足和腰，表现在手臂和手指上。演奏中音量的大小、力度的强弱是由气息来决定的。在古筝演奏过程中，运用急促的呼吸和快速的抬手动作产生爆发力，使音量具有强大的震撼力和感召力。呼吸缓慢、柔和，手臂动作缓慢，使手指的拨弦速度缓慢，即可产生柔美、音韵持久的声音。

在进行强力度演奏时，为表现高昂激烈的情绪，在呼吸方面则运用快速深呼吸，使足下发力，气贯全身，形成手与足的反向用力，使手臂和全身的

力量贯穿手指。气息运用得当，有利于加强力的释放，使声音集中而富有弹性，从而更好地增强演奏气势，表现乐曲的情感。

在进行中强度的乐曲演奏时，呼吸相对要浅，发力部位随之上移至腰部和肩部。演奏这些乐曲时，需要用畅通而均匀的气息状态，使出周身的力，用臂力、腕力、指力各部位相互配合，让手臂随着气息的韵律摆动开，使双手配合呼应，发出清晰、干净、浑厚之声。

当进行弱力度演奏时，呼吸要浅，运用慢呼吸和慢抬手的动作，或屏住呼吸。如演奏句尾音时，常用这种演奏状态。

在进行乐句的呼吸时，演奏者内心一定要随着音乐的进行而波动，使得音乐的气息与演奏者的气息相互协调。古筝演奏过程中的"呼吸"不仅有赖于乐谱提供的各种信息，更有赖于演奏者自身的作品分析能力以及良好的音乐感受力。

没有呼吸的音乐是没有生命的音乐。没有呼吸就没有乐句，没有起伏，没有语调，没有结构。无论哪个时代的哪首乐曲，都建筑在一个又一个呼吸链环的基础上。

2. 贯气

"气"的另一含义是著名二胡演奏家张锐先生说的"音势贯"，指的就是在音乐演奏进行中，达到全曲的气息贯通，它是一种更高级、更复杂的呼吸方式。"气"贯穿每个音，使得音乐的进行流畅无阻。演奏者要把许多呼吸贯通一体，不露半点衔接拼贴的痕迹，使无数大小呼吸的链环变成一个畅通无阻的大起伏、大呼吸群。在延绵的呼吸群中，在首尾贯一的气息线中，演奏者可以领会到音乐起伏的真谛。

在演奏时，不能气浮，不能性急，不能焦躁。气浮易忘，性急易赶，焦躁易错。唯有平静而不受干扰的心境，才是完美演奏的保证。控制住情绪，让音乐如同说话一般侃侃而谈、娓娓动听地进行下去，方能从音乐中获得最大的乐趣。

音乐是不断变化运动着的，气息的运动也随着情绪的变化而变化，演奏的力度也是多种多样的，气息运用得当，有助于加强演奏者在演奏过程中对力度、速度、音色等方面的控制能力及演奏的准确性和把握性，使演奏者的

演奏技巧和心理技巧形成"心手合一"的演奏状态。只有达到这一境界，"技术"才会真正被"遗忘"，而音乐的进行才能真正被贯通为一个完美的整体，即所谓的"气韵生动"。

气韵的贯通，意味着演奏的成熟，是将所演奏的作品推向成熟的最重要环节。正像韩愈在《答李翊书》中说的"气盛则言之短长与声之高下者皆宜"。气脉贯通，则贯气提神，气韵神足，方能出神入化，气韵生动。

正是由于像线一样的"气"把珍珠般晶莹的音符一个一个地串联起来，成为一个个的乐句，这些乐句通过演奏呼吸的控制，再成为一个个畅通无阻、首尾贯通一体的气息线条。正是这种高低、快慢、长短不一的音乐线条，形成了音乐特有的一种律动感，使得作品的音乐脉搏搏动自如。同时，使作品的句法、段落、章法布局清晰可见，所以栩栩如生的音乐内容和音乐形象就在听众面前展现出来了。

"气"不仅使演奏者把音乐家的作品构成为一个有生命力的整体，而且演奏者的一切思想、心理因素也自然融进音乐家的作品当中。在音乐表演中，不断涌动的是表演主体的生命气息与音乐的气息，将乐曲连成一个有机的整体。唯有人的呼吸与音乐的呼吸一致，才使音乐的运动摆脱机械性，灌注生气——生命运动的气息。

所以"气"在古筝演奏艺术当中，是通过由内气到呼吸，由呼吸到气息，由气息到气韵来构架作品的。它虽然是看不见的，但是可以感觉得到，也是实际存在的。我们要真正做到气息贯通，一气呵成地演奏一部作品，就必须要经过长时间的磨炼。在古筝演奏中，不断涌动的是表演主体的生命气息与音乐的气息，我们只有把握了"气"在演奏中的运用，才能把握好作品的内在含义，将乐曲连成一个有机的整体。

二、古筝演奏艺术中的"韵"

（一）波形曲线以韵补声的音迹

在中国一些审美概念中，如"意""情""气""味"等，均要加上"韵"字，方能成为较高的审美范畴，突出了"韵"在中国艺术中的特殊地位。

"韵"是中国艺术的生命所在，无"韵"即无艺术。正如明代陆时雍所说："有韵则生，无韵则死；有韵则雅，无韵则俗；有韵则响，无韵则沉；有韵则远，无韵则局。"

余音绕梁三日不绝，实际上并非指物理上的声音三日不绝，而是指音乐中的那种生命状态对听者的生命状态所产生的塑造过程逾三日而仍未结束，仍然存活在感觉之中的状态，并给人留下深刻的难以忘怀的印象，这就是"韵"。

当演奏者在演奏一首古筝作品时，面对的是作曲家的作品，而音乐作品又是人心感于物的产物。演奏者要想真正体现作曲家的精神本质，首先就要在心里经历一番与作曲家的内心对话，当感受到作曲家心灵中传来的信息时，便把他感受到的这种情感蕴意于他的心境、想象以及他的演奏当中。听众就在这种意境中产生感情的共鸣，引起丰富的联想，从而产生强烈的艺术感染力。所以，"韵"是在演奏者精心刻画的艺术境界当中体现出来的。

"韵"是中国传统音乐的灵魂，在古筝艺术中的地位举足轻重。古筝艺术特别注意对韵的追求。古筝作为中国民族乐器之一，在其演奏和诠释作品的逻辑思维上，一直沿袭和保留着中国古典诗歌的音韵格律和艺术表现形式，即起、承、转、合的结构特征。体现在旋律中，与中国其他民族乐器一样，多为"游、圆、转、折"展衍萦绕，显示其气韵生动的审美趣味。

筝的独特音色与其独特的演奏技巧有关。古筝音乐的音并不是奏出之后任其作直线地消失，而常常将余音作弯曲性处理，尤其是"吟""揉""按""滑"等技法对余音的处理，使其单音呈曲线式的运动而产生的"韵"，使人感到有一种生命的律动。体现在古筝演奏中（尤其是传统乐曲），即是半为弹拨，半为吟揉。

筝的演奏技巧可分为左手技巧和右手技巧。古筝的演奏是以右手弹弦出声，左手按弦取韵的。筝演奏所讲究的"以韵补声"，就是依靠左手"吟""揉""按""滑"等技法，以丰富右手所奏出的有限的"声"，即依靠左手的辅助使原本进行的旋律更加波澜起伏，"以韵补声"的"韵"正是那增添的波动成分。

古筝由左手制造的按滑音之所以有韵，就是因为它是在右手弹弦后的余

音中完成的。但是，"韵"不仅是"余音"，"余音"与"韵"还有着密切的关系。正如刘承华先生所说："'余音'是'韵'的基础和前提；'韵'虽然不是'余音'，但它却是从'余音'中产生的。或者说，'余音'只是音的一种自然状态，而'韵'却是一种特殊的非自然状态。前者是静止的，后者则是运动的。"

余音是一种虚音，它不同于右手演奏发出的实音。虚音的波动能够产生"飘逸"的效果，也就是"韵"。清代琴人陈幼慈曾论述过音的波动同韵的关系，他说："夫音韵者，声之波澜也。盖声乃天地自然之气，鼓荡而出，必绸直而无韵，迨触物则节族生，犹之乎水之行于地，遇狂风则怒而涌，遇微风则纤而有文，波澜生焉。声音之道亦然。"

可见，韵是建立在声音的波动的基础上的。在古筝中，由"吟""揉""按""滑"等技法所产生的音迹正是这种波形的曲线。

《乐记》中记载："声成文，谓之音。"意为把声音组织起来就成为音乐。在古筝演奏中右手司"声"，通过各种弹奏技法的运用形成古筝音乐旋律的框架。它的基本变化与其他乐器相比较是带有共性的，如音色、力度、快慢、繁简等变化。古筝演奏中左手主要职"韵"，演奏技巧主要有颤音、按音、滑音、揉音、泛音等，其中以按、颤、滑最富个性，依靠左手的各种作韵技法对音乐旋律加以润饰，使其更富于韵味。古筝的独特魅力是通过"声"和"韵"的有机结合来实现的。左手的作韵千变万化，构成筝曲"以韵补声"的旋律特点，伴随着古筝乐曲（尤其是传统乐曲）演奏的始终，是古筝的独特之处。何占豪先生曾说"左手是筝乐的灵魂"，这句话表达了现在古筝界的共识。而"以韵补声"是近代筝人提出的包容了古筝演奏技法与审美旨趣的一种概念。

传统筝曲基本上遵循的是"右手职弹，左手司按"的原则。虽然在浙江筝曲如《将军令》中也有右手摇指、左手快速抹托弹奏的情况，但占主导地位的仍是右手在有定弦的区域弹奏，负责"声"，左手在筝码左侧吟揉按滑，负责"韵"。

古筝的魅力，在很大程度上来自于这种"韵"。它是体现筝乐特点、流派风格、筝人思想情趣、个人演奏风格的重要手段。

古筝有"茫茫九派流中国"之称。俗语云："千里不同风，百里不同俗。"这是说许多民俗在不同的区域范围内有着细微的变化。中国人的语言都是有声调的，但其声调在不同地区的不同方言之间是存在着很大差异的，而这种差异同时也就是他们在性格、气质以及情感方式上的差异。在民间乐器和地方乐种的原始形态及其发展过程中，语言环境对其有着天然的与生俱来的深刻影响，从而决定了民间乐器演奏中腔韵痕迹的普遍性及其色彩的地域性特征。同样地，《茉莉花》在全国各地流传有五种，《绣荷包》有八种，它们有的是大同小异，也有的是小同大异。但无论其差异的大小，其演化过程也同样会受到不同自然地域和语言环境以及审美意识的深刻影响。这种差异必然会影响到古筝，从而形成古筝的不同派别、不同技法、不同风格和不同的"味"，充满着变幻无穷的韵味。

（二）装饰取韵的两种类型

古筝各流派除了谱式、旋法、弹奏技法（右手）各异外，在流派发展过程中受诸多因素影响而形成的对左手作韵技法的不同运用，则是该流派风格特点相当重要的标志。

左手用按、颤、滑的手法"取韵"，在曲中可起到色彩的装饰作用，也可以起到转换调性，改变或加强乐曲情绪的作用，使乐曲更细腻婉转，富有韵味，即形成对旋律的色彩性装饰和功能性润饰两种效果。

1. 色彩性装饰

色彩性装饰只起润色、装饰作用，赋予音乐感情色彩，美化润饰右手所发出的音，或强调旋律的地方风格，或增强旋律的个性色彩，不构成移调、转调，主要有吟、揉、颤、滑、点以及由此融合、派生出来的作韵技法。通过它们的运用，乐曲的旋律更加优美、细腻、富于韵律，可更深入地揭示音乐的内涵，更细致地抒发演奏者内心的情感。当旋律器乐化后，如果不对右手弹出的单音进行润饰，仅仅只将旋律奏出，听到的音乐将是单调、生硬的。在运用了按、滑及其他润饰技法后，旋律会变得圆润优美，增强了歌唱性，使旋律更富于韵味。

演奏手法上对作韵技法的运用，诸如轻重、缓急、波动的大小、时值的长短等，南北流派是各有千秋的。一般来说，北派古筝风格较粗犷、泼辣，

重视外在形象的表现以及对自然声响的模拟，右手弹奏技法较复杂，左手作韵技法普遍运用得较急和深，具有律动感；南派古筝的风格则比较含蓄、柔美，力求对内心情感的表述，效果性手法用得较少，作韵技法在柔缓的基础上变化多样，韵味深长。

例如山东筝曲的按音轻快急促，音响生动活泼；河南筝曲的按音沉稳厚重，风格朴拙；客家筝曲的按音则柔和缓慢，情绪雅淡；等等。河南筝家尤爱使用滑音，特别是使用大量的装饰润色的下滑音。这种手法产生的旋律颇有中州方言的韵味，是河南筝乐最富特色的表现技法之一。

由于地方风格不同，在滑音的使用上也存在着很明显的差异。河南筝曲的上、下滑音使用得较多，滑音的运用也较急和深，非常具有律动感，体现出河南筝曲的刚毅、泼辣和沉稳的风格特点。浙江筝曲滑音使用得不多，尤其下滑音极少见到，滑音的运用也多柔缓。传统浙江筝派左手的"揉""吟""滑""按"等作韵技法也比较简练，只是对旋律做一些修饰，演奏时恰到好处，并不夸张。

客家筝在演奏技法上也有独到之处。由于传统客家筝的形制采用金属弦，除可自如地吟弦外，也为延长余音和作韵创造了条件。而历代客家筝家利用这种条件配以多种丰富多变的左手按滑音，形成客家筝曲独特典雅的特点，较之诸多筝艺流派，客家筝曲更具有"内涵"和深度，成为客家筝区别于其他古筝流派最重要的标志。

在古筝演奏技法上，除了每个人的文化素养、审美情趣等各有差异外，个人对"以韵补声"动态变化的独到运用，也构成了演奏者个人的风格特点。

赵玉斋先生与高自成先生是我国老一辈著名筝家，又都是山东筝派的代表，但由于两位先生的不同个性特点，在同一首《汉宫秋月》的演奏中，由于在滑音的使用上和其他方面的不同，高自成先生的演奏特点是清丽纤秀、富于韵味，赵玉斋先生的演奏特点则是粗犷豪放，有强烈的音乐感染力。

同为河南筝派名家，曹正、曹东扶、任清志三位先生植根于一个共同的流派，河南筝派风格的总体特征在他们的演奏中是显而易见的。但是他们又各有特点，这主要反映在对乐曲中作韵技法的不同处理上。曹正先生在《广播独弹十三弦》中的演奏，作韵手法老到，音韵古朴、苍劲，韵律变化有致，

富于哲理，体现了他的理论修养。曹东扶先生的演奏风格浓郁，音韵委婉，作韵技法的一大特点是多用按弦取音，异弦同音再辅以颤弦，较少用空弦音，他的演奏"一音三韵""一波三折"，富于变化。任清志先生的演奏风格以粗犷、奔放著称，作韵多通达、简朴之技法，音韵具有浓烈的乡土气息。在演奏中，作韵技法使用上的不同，能体现演奏者不同的个性。

2. 功能性润饰

功能性润饰主要具有乐曲旋律的调式、调性改变（全曲）及转换（局部）的意义，同时也辅以润饰旋律。这类变化是通过作韵技法中的"按"来体现的。按弦是指左手在琴码左侧按下琴弦而改变该弦的张力，以取得定弦音之外的音高。每根弦所得音的音高范围都可高于定弦音的小二度至小三度。

经过按弦改变古筝定弦的五声音阶结构并衍生出新的音阶形式，形成新的调式、调性。通过作韵技法中的按弦转换乐曲局部旋律调式、调性的功能类动态，可以产生诸如转调、离调、交替调式等调式、调性的色彩变化。这种技法的应用对于解决古筝临时转调不方便的问题可以起到一定的作用，在乐曲的具体运用中也收到了较好的艺术效果。

综上可以看出，左手技巧是古筝的灵魂，重视左手作韵技术的运用，追求种种特殊音韵是古筝音乐的精髓，它是体现筝乐特点、流派风格、筝人思想、情趣、个人演奏风格的重要手段。丧失韵味，中国古筝势必会失去它在民族音乐中应有的地位。

三、古筝演奏的气韵传神与艺术境界生成

1. 气与韵的结合与统一

在古筝演奏中，掌握气息的运用，追求神韵的表达，使"神"与"韵"完美地结合和高度地统一，才是古筝演奏艺术的宗旨和最高境界。

作为弹拨乐器族群中的筝乐演奏，其声音属性的基础是点状的，而音乐的表现形式却是立体和多层面的，既有点状又有线条。"点"展现的是活泼、跳跃，"线"则反映着悠扬与绵长，更能体现中国传统音乐的旋律美。由单个乐音的运动连成珍珠般的环形，除借助相应的弹拨技术手段外，"气韵"更是

贯穿其间的"线索"。

在古筝传统乐曲中，有许多气韵生动、情深意远、内涵丰富的作品。演奏者要想真正地把音乐思想内涵表现得出神入化，达到"气韵生动"和"气韵传神"的演奏境界，除掌握一定的技术技巧之外，必须要准确地把握音乐作品的历史背景、思想内涵及演奏风格，并加以理性的创作思维，从而使演奏者对音乐作品有一定的自身感悟性。

在现代古筝曲中，作曲家往往采用的是西方的作曲方法，演奏者采用的是发展的现代弹奏技法，那么，在表演者的二度创作中，如何传达古筝音乐的神韵？可以从把握"气""韵"的度出发，生动地传达古筝音乐的神韵。

气与韵的关系，既是不可分割的，又是相互区别的。气是音乐作品内在精神力量的源泉、本体，它是韵的根据，没有了气的贯穿，也就没有了韵。韵是生命的律动状态，是生命特征所表现出来的风姿和神貌。没有了韵，气的内涵也就难以揭示出来。这是二者不可分割的一面，有时候，二者又处于一种不平衡状态。它们是相互依存，互为前提的，应该追求双方的协调，而不可以孤立地只追求一方。韵由气出，有气方有韵。

气属于概括性的音乐思维的范畴，贯穿于整个作品，韵则属于具体性音乐思维的范畴，表现于作品的细节。在演奏中，演奏者应该尽量做到气韵两全。真正优秀的音乐表演艺术，最难得的就是它独特的气与韵的结合。"气以不惑之势贯穿整体，韵以隐约暗示姿态弥漫全部，气韵默契则两全，以韵伤气则两败"。这里所讲的气韵的规律性，完全适用于古筝演奏艺术。在古筝演奏当中，"气"与"韵"虽以不同的概念存在着，但两者之间又是不可分割、合为一体的。从生命的气的体验开始，以韵的展示终结。气与韵只有达到了平衡、和谐，才能进入气韵生动的境界，焕发出生命运动之美的光彩。

"气"和"韵"是两个不同层次的概念。气是宇宙万物的生命，是一切艺术的本体；而韵则是气的一种运动状态，是艺术美和艺术魅力的最直接的展现。一切的艺术创作都应该以生命（气）的体验为开端，而以韵的展示为终结。气韵的关系简单地说就是："气"流转而生"韵"，流转而又见出节律方会生出"韵"。

古筝演奏的思维过程中，"习惯用抑扬动静去认识音乐的流动；用缓急疾

徐去认识速度的快慢；以轻重虚实去认识力度的大小；用疏密顿挫去认识节拍节奏；用阴阳、刚柔、明暗、清浊去认识音色的变化"。而这个对音乐力度、速度、音色、节奏的认识过程也就是气息的运用过程和气韵的表现过程。古筝演奏艺术就是用这些传统的演奏思维、表现手段与气息结合，来表现音乐作品的内涵和精神，以达到气韵传神的最高演奏境界。

古筝作为中国民族乐器之一，在其演奏和诠释作品的逻辑思维上，一直沿袭和保留着中国古典诗歌的音韵格律和艺术表现形式，即起、承、转、合的结构特征。"起、承、转、合的意义不仅是曲式结构上的含义，它包含着音乐的情感、句读、呼吸、气韵等音乐内涵的规律。起、承、转、合的这一审美习惯把乐曲所包含的整体、乐段、句读都纳入起、承、转、合的规律。由此安排乐曲的高潮、兴奋点，把音乐的抑扬顿挫同自然的呼吸结合起来，用这一规律去演绎音乐中的阴阳、张弛、动静、缓急、轻重"。也就是说，阴阳、张弛、动静、缓急、轻重的演奏思维包含着气息的运用和气韵的表达。

2. 构建气韵合观的审美心理场

气韵问题，是中国传统的艺术意境创造的核心问题。气韵是对立统一的一对范畴。分而诠释，气韵中之"气"为宇宙万物、万象、万态的生命运动节奏、力度、气势，表现为动态的生机活力。气韵中之"韵"则为宇宙万物由动趋静，由不平衡趋向于相对平衡而产生的余音、余韵、余味等乐感，表现为静态中的生机活力。合而诠释，气韵代表宇宙生命中包含的全部生机活力，着重呈现宇宙生命的节奏韵律，包含万物深层生命中的聚散、潜显、动静之势能，为大宇宙生机活力中的一种整态体现。

艺术史上，气韵向势、神、风、骨、格、趣、调等融通拓展，构成气势、气脉、气骨、气格、气调、气味、气质、气宇、气度、气机、气象、气貌、气体等审美范畴，扩展为大量的显态或隐态之气的审美形态，构成了一个以气为基础、气韵为中心的整观宇宙生命深层内涵的审美心理场。这些气的具体形态大都可以自由进入意境审美领域，而艺术意境深层结构中以气韵为中心的审美心理场的审美追求，都是以"妙造自然"为归宿的，这正是气之审美区别于西方近现代美学中"自我表现"的根本原因，也是包括古筝演奏的

艺术创造追求深层创意是否真正具有生动气韵，是否真能体现气韵层审美的重要标志。气之审美层中形成的审美体悟要求在妙造自然中达到"同自然之妙有"，因此，古筝艺术的意境当重视自然浑成之美。

第四节　古筝演奏的音乐艺术文化

音乐作为文化艺术的一个分支，除了具有音乐本身的艺术特性外，还包含了重要的文化属性。关于音乐的文化属性，P. 格鲁别尔指出，它"既包括音乐自身在社会现实中多种多样的表现，也包括音乐影响的领域，总而言之，包括音乐表演的整个领域，音乐时间的全部范畴"。因此他认为，音乐的文化属性的内涵要比音乐作品本身广泛得多。

新时期的古筝艺术，作为一种能够参与独奏、重奏及大型合奏的艺术形式，在中国民族音乐的舞台上已经扮演着越来越重要的角色，它的音乐表现力及文化内涵在中国文化艺术中已经具有了不可取代的地位。同时，古筝艺术作为我国民族音乐的一个重要组成部分，伴随着中国政治、文化及经济生活的发展而发展，在跌宕起伏的历史长河中接受着不同时代的考验，自然有其特殊的文化属性。

一、古筝艺术的民族性

每一个新事物的产生都有其特定的背景，往前看，总会寻到它的根。同样，每一种新的艺术形式的登场，也一定是在它之前所生存的特定环境、特定文化艺术形式的影响下产生的，依赖于这种特定背景所表现出来的风格特征，就是所谓的"民族性"。苏联的 A. 索哈尔在他所著的《音乐社会学》一书中指出："各类型音乐文化的更替是按照继承性规律进行的：新文化不是把旧文化一笔勾掉，而是保留作为遗产留给它的部分价值和部分活动方式，保留某些团体和社会机构。音乐文化的所有这些成分的生命力要比单一音乐文化类型的长。而最高的音乐价值则是永存的。"

古筝艺术作为中国民族音乐的一个重要组成部分，它根植于中国传统文化的土壤，以中国客观的社会背景为依托而发展壮大。新时期的古筝艺术伴随着改革开放的脚步，在新型文化艺术观念的影响和冲击下形成和发展，更是有着不可替代的社会时代背景。它的存在和发展反映了这一时期人们特定的文化观念、价值取向和精神生活。因此，它的存在有着鲜明的时代性。

古筝艺术与当代的文化艺术同步发展，此时，虽然古筝艺术受到西方艺术形式的影响，在作曲技法、音色追求等方面有所变化，但它仍然秉承着中国传统哲学和音乐理论的研究方向，因此，听觉上仍然具有浓郁的中国味道。同时，伴随着新时期通信、交通等技术的发达，各流派古筝艺术的交流更加便利，这种民族间音乐交流的强化，在一定程度上使古筝艺术的民族性更加巩固。

1. 题材

从题材上来看，新时期作曲家的选材没有离开我们生活的范围，仍然以本土的自然风光、风俗人情和历史故事为落脚点，作品的题材具有强烈的本土特征，例如《临安遗恨》《黄陵随想》等作品，就是以中国古代的历史故事为背景创作而成的。除此之外，由我国少数民族的音乐素材发展而来的作品占了相当大的比例，像《滇山》《黔中赋》等都是以西南少数民族的自然风光为原型创作的作品，《西域随想》则是根据新疆音乐的特点创作而成。因此，新时期的古筝作品从题材这一角度来看，无论是作品的主题内容还是音乐风格，都具有典型的民族特点。

2. 演奏技法

从演奏技法来看，虽然新时期古筝艺术在演奏技法方面有许多创新，有些甚至是传统技法所望尘莫及的，但若仔细观察，我们仍然能够看出传统和创新之间的关联性。其中有些技法是传统技法的延续，如短摇、点奏、快速指序等，只是在传统的基础上将这些技法的演奏丰富化了，像快速指序就是在快四点的基础上进一步完善形成的。而有些技法则是借鉴其他民族乐器的演奏技法而形成，例如轮指就是在琵琶轮指演奏的启发下，运用到古筝作品演奏中的。

二、传统文化思维的变迁

改革开放之后，中国进入了一个经济飞速发展的新时期，社会生活的方方面面都产生了巨大的变化。随着科技的进步和通信技术的发达，形形色色的新鲜事物不断冲击着人们的视觉和思想，人们开始越来越多地接触到世界各地的文化艺术形式。于是，作曲家们已不满足于传统创作的单一思路，急需寻找一个突破口来满足自己的创作激情。同时，随着生活节奏的加快，新时期听众的艺术欣赏品位也随之发生了变化。因此，寻找一种与时代节奏相符、与大众审美需求相符的艺术形式就成了作曲家的当务之急。基于以上两个因素，新时期的古筝艺术必须寻求一种突破。

作为新时期的筝曲创作者，他们深受中国传统文化的滋养，又与时代一同成长。这些艺术家不满足于简单地重复创作，勇于大胆尝试，在秉承民族音乐深厚根基的基础上，大量吸取西方音乐形式的优秀元素，开拓了古筝艺术的新道路。这是时代进步赋予他们的新的创作思路和审美思维，他们通过自己大胆的探索精神，使得古筝艺术于新时期在作品创作和音乐风格方面得到了新的发展。

从听众的角度来看，西方新潮音乐流入中国，渗透到人们的日常生活中，这是一类不同于中国传统音乐的新形式，它们不断冲击着中国百姓的听觉，并拥有一定的受众群体。伴随着音乐形式的多样化，人们开始有甄别地去选择适合自己的音乐，听众的欣赏口味也随之发生改变。为了迎合这种文化思维和传统欣赏标准的转变，古筝艺术家们力图做出一种大胆的尝试，因此，新时期古筝艺术就表现出了一些不同于传统的新特点。

三、东西方音乐文化的交融

东西方音乐在相互融合的过程中，碰撞出无数创新的火花，表现在新时期的古筝艺术上则为借鉴西洋乐器（钢琴、竖琴等）所形成的新的演奏技法，以及吸取西方音乐作品结构形式和演奏形式之精华而创作的筝曲，等等。这

些都是中西方音乐交融后在新时期古筝艺术上所呈现的新的表现方式，其中表现最突出的一点，莫过于这一时期古筝作品在调式调性选用上的变化。

或许对于听惯了传统筝曲的朋友而言，突然听到一首现代派作品会感到极度不适应，甚至不相信自己的耳朵。"这是怎么回事？"他们在心里会不由得打上一个问号。毋庸置疑，对于习惯了传统筝曲中五声调式所带来的听觉效果以及左手"吟、揉、按、颤"，右手"勾、托、抹、托"所带来的听觉体验的听众而言，一首没有他们习惯了的旋律感觉，又是敲琴又是拍弦的现代筝曲很难使他们适应。

的确，现代筝曲似乎让听众感受到了勋伯格的无调性，感受到了谭盾作品中借助自然界的音乐力量所形成的旋律，这些非常西化且具有极强创新性的音乐，像一股强烈的力量冲击着听众的听觉和视觉，他们从乐曲中似乎感受不到多少中国民族音乐的气息。不可否认，改革开放为新时期古筝艺术与西方音乐的交流提供了便利的条件，新时期古筝艺术同其他许多艺术形式一样，在一定程度上受到了西方音乐的影响，有西化的一面。在对话中，新时期的古筝艺术对西方各类音乐形式进行学习、仿效、转换，充分把西方优秀的音乐元素运用到古筝作品的创作和演奏中。

人工调式的出现，可以作为新时期古筝艺术在中西方音乐交流成果方面最为重要的一个体现。它打破了传统五声调式的听觉模式，带来的是一种全新的音乐感觉。这种调式的运用，在风格上更趋向于 20 世纪西方音乐界以勋伯格为代表的表现主义音乐。在勋伯格的作品中，使用"十二音"这种无调性创作手法所产生的不稳定的音响效果来表达作曲家的内心，具有极强的主观性。而在西方传统的音乐创作中，与中国民族音乐相似，大部分作品是具有调式调性的。它们通常以某一调的一级音为主音，以此为基础构成它的主、属等和弦作为乐曲的主干，整个乐曲的发展都是围绕这个主干进行的，因此听起来是协调的、稳定的，符合一般人的听觉审美习惯。而在十二音作品中，则失去了这个音乐发展的主干，传统的调性观念已完全丧失了它的意义，整个作品处于零散进行的状态，音乐的进行是不稳定的，音响效果是不协调的。在作品中，作曲家根据作品表达的需要将这十二个音排成一个序列，需要指出的是，这个序列组合是作曲家个人的主观感受，而非固有形式。每首作品

都有各自不同的音列组合形式。在新时期古筝作品所使用的人工调式中，也同样遵循十二音排列的这一原则，调式序列是不固定的，完全遵照作品的表达需要。在十二音作品中，作曲家在原始音列的基础上找出它的逆行、倒影、倒影逆行，并依据其所派生的四十八个音列进行创作。这样，运用十二音创作的乐曲，不仅具备了无调性的自由的特点，同时还具有了相互关联的整体性，使乐曲不再显得零散，也不再使人难以理解，从而具有了一定的逻辑条理性。同样，在使用人工调式的筝曲中，作品的创作完全围绕着作曲家在古筝上的定弦来进行。十二音音乐的音列是很难听出来的，它为作曲家提供的是一种音乐结构方法和表现方式。同样，新时期的古筝作品也很难让听众从听觉上找出一定的调式调性规律。

新时期的古筝作曲家们也在自己的作品中大胆地使用了类似无调性的音阶形式，根据每首作品的风格特点和自己创作的情绪来安排音阶的排列，完全突破了五声音阶长期以来带给听众的听觉惯性。这些自创音阶对增强乐曲风格起到了非常重要的作用，例如《西域随想》的音阶排列就将新疆音乐的半音化风格淋漓尽致地表现了出来。

新时期古筝艺术在调式调性上的这种创新，其贡献不仅仅在于开创了一种新的作曲技法，更重要的是，它为以后的筝曲创作和发展开辟了一条新的道路，为作曲家在作曲技法和音乐思维等方面的发展提供了宝贵的借鉴意义。

四、古筝艺术的社会文化功能

1. 社会文化功能的定义

音乐是在一定经济基础之上的社会文化生活的产物，因此，它与其所生存的社会文化有着密切的联系。同时，音乐又是一定社会文化生活的折射，"音乐艺术表现出的一切均是社会在音乐中曲折形成的内容"。它在一定程度上对文化的进步产生指引和影响，因此，音乐就具有了一定的社会文化功能。

2. 古代音乐的文化功能

在我国，人们对于音乐与社会文化的关系的认识起于先秦时期，当时人

们已经能够认识到音乐与社会文化生活之间的关联性，并能够主动分析二者间的这种关系，得出相对成熟的认识。这种对于音乐与社会文化关系认识的标志是"能否认识音乐是社会的产物，即音乐来源于社会，这是其一；能否明确地认识到音乐的社会作用，这是其二"。

在西周，音乐就明显地体现出了其作为社会文化的一部分所具有的功能。"礼乐制"是西周时周公制订的一套等级制度，它把上层社会的人分为不同的等级，然后按等级施予礼乐，庶民是没有权利享受礼乐的。通过这套等级制度，周公达到了稳定社会、统一民心的政治目的，从而使周王朝的统治地位得以巩固，"利用音乐的'和'（和谐）来求得天地和、君臣和、上下和、人心和，企图保持剥削阶级统治秩序的永恒不变"。

到了春秋时期，我国伟大的教育学家孔子再次提出了音乐的社会文化功能——"移风易俗，莫善于乐"。孔子重视"礼乐"，认为音乐的主要功能是区分人的等级，规范人的行为，因此，音乐对于建立正常稳定的社会秩序、改造不良的社会风气以及提高人们的思想道德修养具有举足轻重的作用。同时，孔子还认为音乐具有"兴、观、群、怨"的社会性质。所谓"诗可以兴，可以观，可以群，可以怨。迩之事父，远之事君，多识于鸟兽草木之名"。他认为，音乐可以抒发性情，表达人们的情感，通过音乐，人们可以反观社会现状，看到社会生活中的美好和弊端；动听美好的音乐还可以稳定人心，使人们更加团结。同时，通过音乐所反映出来的社会现实，也可以影响到领导者的决策和统治。

3. 新时期古筝艺术的社会文化功能

进入新时期，音乐在社会文化方面所发挥的功用得到了新的诠释。A. 索哈尔曾经指出："要解答音乐作品的哪一些特性使它具有社会价值，先要区分每一价值中的两个方面：潜在的和现实的。"他认为，潜在价值指的是通过音乐作品所体现出来的充分的情感表达、高尚的审美享受、高超独特的创作技巧以及对人们的教育意义等；而决定潜在价值的因素则是音乐作品被社会和大众的认可度，即现实价值。同时，二者又是相辅相成的，现实价值以潜在价值的存在为前提，而无现实价值的潜在价值也毫无意义。A. 索哈尔的这一观点是有一定合理性的。首先，音乐作为社会文化生活的一部分，其功能就

是陶冶性情，使听众身心愉悦，音乐是为人的内心服务的，是一种情感的真实表达。其次，任何一种艺术形式都是需要被社会感知和接受的，这样才能实现它的价值。正如马克思所说："产品在消费中才得到最后完成。一条铁路，如果没有通车，不被磨损，不被消费，它只是可能性的铁路，不是现实的铁路。"基于这一观点，新时期的古筝艺术所表现出来的社会文化功能具有完整的意义。

首先，一首作品的潜在价值在很大程度上是由作曲家来决定的，他们创作中的积极因素决定了音乐的潜在价值。作曲家在构思作品时，将个人的创作技巧和主观感受融入其中，这些因素构成了音乐的躯干和灵魂。他们运用或传统或新潮的手法进行创作，呈现的这些作品将对听众的听觉和视觉产生一定的影响。一首作品一定有它在旋律上带给听众的听觉享受以及作曲家的个人情感通过作品所折射出来的审美内涵。因此，在一首作品形成的过程中，作曲家的这一系列活动对艺术作品潜在价值的形成起到了决定性的作用。

新时期的古筝作品，带给听众的是一种新的听觉体验和音乐风格。作曲家在创作时，运用了大量传统筝曲中没有使用过的新演奏技法、新音阶排列和新演奏形式，这些，对于听众来说是对另一种音乐思维的适应。通过新的演奏技法的使用，演奏者可以获得一些新音色，能够让听众感受到古筝艺术如此丰富的音乐表现力；通过新的音阶排列，更有利于表现少数民族题材的作品，使听众仿佛置身于美丽的自然风光中，这正是特殊音阶排列所带来的效果；将古筝纳入协奏曲这一西方音乐的结构形式中，则让听众感受到中西方音乐结合的特殊魅力。而这一切，都将归功于作曲家的创作。

其次，作品的现实价值，亦即它在社会和大众之间的存在价值。这一价值是由二者对音乐的需求度和音乐审美决定的。"需求就是个人（社会组织、全社会）所必需的，舍之，需求的主体便不能正常发挥功能和发展。就其本质而言，需求乃是客观的"。人在社会中生存需要许多东西，包括物质的和精神的，但是，我们往往只关注了有形的物质层面，而在不经意间忽略了精神层面对我们生活所产生的影响。关于音乐，有人或许一生都没有感受到它的存在价值，但这并不能掩盖音乐在他生活中潜移默化的影响，也并不能因此说明他没有对音乐的需求，只是不同阶层、不同年龄的人们对音乐的需求类型和需求

度不同而已。音乐是人们生活中不可或缺的一部分。"音乐在客观上是人们必不可缺的"。

对于听众而言，新时期的古筝作品有一部分确实是比较陌生的，这种陌生感包括音响效果、乐曲旋律和演奏形式等，但这并不能否认它存在一定的接受者和喜爱者。这类听众一部分是受过音乐训练的专业人士，新时期的古筝作品对他们而言是一种很好的创作灵感和研究素材；另一部分是古筝演奏者，这些作品为他们丰富对古筝这件乐器的认识，以及提高演奏技能起到很大的帮助；还有一部分是古筝音乐的爱好者，新时期古筝作品对他们的意义更大，他们首先去聆听，而后通过以往的经验对作品进行把握和理解，最后这部分听众会相互交流感受，从而在彼此甚至更大的人群范围内产生影响。

第五章
古筝教学的原则与审美

第一节　古筝教学的意义

古筝在我国至少有几千年的历史。作为中国传统乐器，其历史悠久，音色柔美，韵味独特，演奏技巧丰富多样，而古筝对于发扬我国传统民族文化有举足轻重的作用，被许多艺术文人所青睐。古筝现代教学的范围已遍布世界各地，古筝教学研究的动态顺应世界民族音乐的传播趋势，具有积极的意义。

随着现代科学技术的迅速发展和人类文化素质的提高，人类对于人的特殊作用在音乐教育中的教育质量有了一个清醒的认识。提高教学质量，是教育竞争表现的核心，是新形势下的可持续发展需要的教育现实，是非常重要而紧迫的任务。

随着社会文艺群众对筝的需求增多，从欣赏到演奏，很多人都愿意了解古筝艺术，古筝文化近些年在国内掀起了学习的热潮，古筝不仅是一件乐器，同时也是一种文化。国内众多高校已相继成立了专门的古筝课程和古筝选修课，同时，古筝在演奏技巧上的创新、技能的丰富、传统教学的改革、教学理念的培养都显得越来越重要。

一、高校古筝学习对学生的影响

在现代中国社会，古筝在某种程度上是受欢迎的流行音乐，有利于传统文化的普及。古筝在当代中国民族音乐中的地位是举足轻重的，是一个非常突出的民族乐器。它凭借柔和优美的音乐，独特创新的演奏技巧，带给观众可视可感的审美愉悦，已成为不可或缺的民间乐器的重要组成部分。不仅在

国内如此，对古筝的学习现已传播到世界各地，成为外国人了解中国和中国文化艺术的桥梁。

当前高校古筝学习对学生有着重大的影响。中国的改革和建设不断深化，提出了全面推进素质教育的要求。审美方式是多方面的，音乐也是重要的一个方面。因为音乐是民族灵魂的声音，是一个民族灵魂升华的手段。塑造人的灵魂的音乐，当然是潜移默化和循序渐进的，但它是必要的，真实的。任何时候，任何一个民族的精神文化，都不能没有音乐。在当代中国，古筝音乐就是其中的力量之一。

1. 高校古筝学习对学生有"潜移默化"的作用

音乐可以激发人的高级情感，以微妙的方式影响着人们的行动和思想，有科学实验证明，这些高级情感是科学发明创造必不可少的心理条件。

我国古代教育家孔子认为音乐能引起人们的兴趣，培养情感，美育道德，使"君子"内在的灵魂变得纯洁、善良和美丽。在"六艺"中，音乐排在第二位。音乐教育既是审美，也是一种道德，它使审美与道德有机和谐地结合在一起。在音乐教育中，孔子主张"和"的精神。从孔子的音乐教育不仅看到个人修养的作用，也看到了社会的作用。

现在许多年轻人喜欢的流行文化如流行音乐、电视网络、通俗文学等，与传统文化越来越远。而古筝文化有着几千年深厚的背景，与传统的中国文化是紧密相连的，随着喜欢筝曲的年轻人越来越多，学习古筝的年轻人也与日俱增，古筝有可能成为年轻人之间的桥梁，加深彼此间的情谊。这种"多元文化"的桥梁，我们不应轻易放弃，更要重视古筝音乐文化对学生了解传统文化"潜移默化"的作用。

2. 高校古筝学习增强了学生对音乐的理解力与鉴赏力——提高学生的文化修养

为了适应艺术在未来时代的交流与发展，古筝学习必须注重培养学生具有完整、严格及多层次的艺术修养，要让学生广泛吸取"姐妹艺术"的营养，如美术的结构，舞蹈的韵律，戏剧的激情，以扩大知识面。同时增强学生对音乐的理解与鉴赏能力。

古筝有着悠久的历史和深厚的文化底蕴，古筝曲目包含了许多历史的、艺术的、文化的内涵，具有极大的魅力。而且古筝简单易学，入门比较容易，

音色典雅柔美，悦耳动听，更容易让学生产生学习兴趣。在古筝的学习过程中，教师可以给学生讲授一些筝曲的创作背景、流派特点、地方风俗等知识和思想内容，让学生更好地理解和掌握作品的意境，同时了解一些历史知识和当地的文化，提高学生文化修养，增强其文学修养。这对培养学生具有较高的鉴赏力、表现力、创造能力至关重要，为此需要多听、多看、多思考。只有具备了较高的欣赏、鉴别能力，把握好演奏中的诸要素，如音色、力度、风格上的处理，而不是单纯地卖弄技巧，才会使音乐形象更生动，更具有感染力。而且有意深入体会和理解的学生还可以得到更多的享受和理性的认识之美。

人文素质的提高，为古筝学习的不断创新、不断发展提供了坚实雄厚的基础，同时也是古筝艺术永葆青春的重要保证。

3. 高校古筝学习对提高学生综合素质能力有不可忽视的作用

中国古筝音乐文化有其特定的历史因素，受当地的经济生活、社会结构、民族心理、民俗风情和地方方言等多方面影响。教师在培养学生的综合素质能力时，除了演奏技巧的掌握，还应让学生从筝曲中吸取其他各方面的知识，在教学中不仅要让学生了解筝谱，还要让他们了解和熟知古筝流派的历史、变化、发展、传承和创新等，了解我们民族自己的五声音阶和调式，鼓励他们在文化素养方面下功夫去研究古筝艺术。

一首乐曲使用的技术是有限的，而音乐的表现力是无限的。演奏者可以很好地掌握演奏技巧，但苦于对筝曲所表达的内涵掌握不到位，弹奏出来的乐曲也是生搬硬套、没有韵味的。在众多的流派中，由于演奏者掌握的技巧、音乐素养、人生阅历等不尽相同，演奏不同地区筝曲所表现的风格也不一样，因此它们之间的关系是密不可分的，而文化知识的积累对演奏者来说也颇为重要。

二、对学生解析作品能力的提升意义

1. 古筝演奏中作品解析能力的重要性

在古筝演奏中，演奏者对作品的解析能力十分重要。所谓古筝演奏的解析能力，是一种对作品的分析和感知能力，从宏观上看，它既包括对于音乐

文本的理性解读，同时也包括对于作品音乐层面的感性认知。在这两个大方向的基础上又包括很多细节，如理性解读作品中的曲式结构、背景分析等要素；感性认知中的韵律体会、想象力等要素。古筝演奏者应充分运用自己的演奏技巧来诠释作品，同理于朗诵者能够准确地将文章内在的思想或感情表达出来，其中朗诵者对文章的理解是最为重要的因素，他解析的作品也就是他视野中的作品。不同导演对同一个剧本的呈现不同，古筝演奏也是如此，解析力决定着演奏者呈现作品的维度。所以，没有正确的解析力，就不会有演奏中对于作品的正确解读；没有深入的解析，就不会有演奏中对于作品更加细致地表达和呈现。

　　虽然理解作品的能力至关重要，但事实上在教学过程中，教师对于学生自身解析能力的培养并未引起重视。一般情况下，古筝的教学重点都围绕演奏技巧进行，技巧对于演奏者而言是表达作品的工具，同理于朗读文章中能读对文章。古筝的技术是一种硬性要求，它要求演奏者掌握技术的上限，并且形成一种下意识的惯性能力。技术层面亦有深浅，不仅包括正确的姿势、手型、速度、力度等较简单的基础要素，也包括演奏的肌肉记忆、演奏惯性、下意识的处理以及左手对不同技法润色的尺度，和不同技法尺度之间的关系等相对复杂的技术要素。技术训练是对情感的表达与渲染能力的培养，强调在演奏中能恰当地展现作品的韵律美，能将内在的情绪充分表达，这是演奏中情感以及感染力的部分。演奏者通过这些能力来表达作品，在面对作品的内涵诠释环节就涉及了解析力，演奏者只有准确和深入地理解作品，才能精准且更细致地演奏作品。

　　作品的解析力是对作品理解层次的展开，不仅仅是简单地认识作品，解析力不是针对某一个作品而言的，它是一种广泛的能力。古筝演奏以作品为蓝本，不同作品的调式、曲式、技巧风格各不相同，演绎也就各不相同，只有对作品有着深刻的解析力，才能获得诠释不同作品的方向和层次的能力。古筝的解析力培养应该是日常的、有意识的积累，虽然作品的演奏量对于解析力的培养有着一定的重要性，但并不是演奏的作品越多就会有越好的解析力，这种积累必须要有清晰的目的性，并且在教师的引导下，促进学生进行思考和整理，才能有效地使学生解析作品的能力得到提高。而且重视学生对于

作品解析能力的培养"有利于理解作者的内心世界和创作的情感表达，对学生审美能力的提升也具有重要的指导作用"。因此，在古筝教学中培养学生的作品解析能力就显得尤为重要。

2. 对音乐作品的感受

在教学中培养学生的作品解析力还需要有对音乐作品的感受。虽然解析包含解构与分析两个方面，通常人们认知的解析只有理性层面的解析，如上述提到的作品背景、曲式分析，等等，但音乐作品的解析一定要回到音乐的主题上，音乐是听觉的艺术，所以需要先从感性的角度入手，通过感知进入解析。感知需要感知作品的整体结构框架，然后再细致到乐句、乐段，感受是学生体会作品的重要过程，是让作品与自己建立连接，同时也是演奏中达成作品所需要的明暗、情绪波动对比的重要行为。

感受作品也可以理解为先要对作品进行欣赏，因为演奏者"要理解音乐的形象，就必须欣赏音乐"。但在欣赏作品的过程中，欣赏者通常是直观地接受。不同于一般的欣赏者，作为演奏者，必须要具备更加深入和敏锐的感知力，这不仅是宏观与微观的关系，对于音乐作品而言，更加重要的是能够有空间性的感知。空间性是将作品的维度拓展，不仅是线性的音乐发展，在发展中，需要展开成一个空间，声部、和声以及段落的衔接都是空间的组成部分，而空间的认知是解析力中理性分析能够展开的关键要素。

人类认识世界的方式是通过感官来实现的，人类的五种感官汇集于意识，意识记忆事物包含着所有的感官，对于事物不仅有形象的记忆，也有味道的记忆，并且同时反射产生情绪，"视觉、听觉、触觉、嗅觉、味觉的彼此打通，眼、耳、舌、鼻、身等器官不分界线"。在这个过程中，意识既能够形成一种感觉，同时也可以作逻辑的比较分析，也就是说感性和理性最终都归结于意识层面。主观获得联想机制，而联想机制又带来新的方向性的主观思考，在这种感受和思考中需要丰富的想象力。对于任何学习阶段的古筝学生，想象力都是解析作品中至关重要的能力，先有了想象的事物，才能诠释和描绘给接受者。所以解析作品的过程中要有足够的想象力，才能在演奏中带给观众丰富的听觉与意识享受。古筝是具有东方韵味的乐器，除一部分古曲外，大部分古筝作品都源自其他器乐的移植或是根据传统典故进行创作的，内在

的东方审美需要学生有一定的体会。因此，对于古筝作品的想象力也应该主要依照东方审美的方向来开启。想象力的开启并不是简单的画面，而是能够让作品的想象延伸得更加深远，教师要带领学生探寻作品与想象之间的具体路径。

作为一个欣赏者，教师要引导学生深入作品之中，直接和作品进行连接。目前的教学形式很丰富，音频、视频等多媒体的工具都可以使学生在弹奏作品之前先聆听和感受。在感受的过程中，欣赏者会对作品产生不同方向和层次的感受，这些方向和层次的不同则依赖欣赏者日常的音乐积累以及联想惯性等要素。在教学中，切记不能在欣赏的过程中主观地引导学生进入某个指定的方向和层次，这个过程是学生通过感官自己感受作品的过程，教师只要负责学生在此过程中有专注的感受即可。当然，对于作品的标题和背景要有一定的了解。在这个过程中，古筝学生作为欣赏者，会结合自身的演奏能力和认知与作品建立联系，但在欣赏的过程中，教师要引导学生不能用演奏的心态去聆听作品，如果以演奏者的心态聆听作品，就会区别作品的各种技巧，比如此处是压颤、此处是琶音等，这些都不是在当下用心欣赏作品，这会降低解析力的获得，所以要尽可能引导学生在感受的过程中去直接感受作品。虽然不能干涉学生在这个环节中的感受，但是一定要让学生在感受之后分享对音乐的感受状态，可以谈听作品时的直观感受，也可以聊某一处记忆深刻的部分。感受作品不能是仅仅一次，而是需要反复进行这个过程，不仅在学习和演奏之前，在演奏过程中，也要不断地尝试引导学生放下演奏技巧的心态去感受作品，安心地欣赏作品，这种感受的连接能够培养学生保持初心去欣赏，而不是用经验去丈量作品。用经验去感受，接收到的只能是自己对于某种风格的成见，不能真正了解作品，这是在教学中引导学生感受作品尤为关键的所在。

感受作品通过感性的方式，感受到音乐的空间，但演奏需要精确，所以这种感受必须要理性地分析和认知才能完整。因此到了引导学生理性分析的环节，如果理性先于感性之前，就容易使学生忽视音乐是听觉艺术的基本属性。

第二节　古筝教学的原则

教学原则，顾名思义，就是在教学中一定要遵守的要求，其为教学提供指导原理，经过漫长的教学，在实践中得出的经验，概括总结为教学原则。只有遵循基本原则，教学才能做到规范化。古筝教学就是一个系统教学，要根据相应的教学方法来规范进行，这和古筝演奏特点以及教学培养目标相适应，进而促进高校古筝教学质量和效果的提升。

一、采用科学的教学方法

教学方法上的科学性原则，是建立在长期教学实践基础上，根据古筝演奏的特点，总结出的演奏技法的教学经验。例如，在演奏古筝时，对身体各部位都有一定的要求，各部位需要做到规范演奏。这一原则也表现出音乐的艺术特征。音乐自身是带有科学性的，音乐教学活动也会变得更加科学，古筝教学就是对古筝技能进行教授，在这之中也会带有明显的科学性。只有选择正确的教学方法才能保证教学质量及效果，因此方法的选择非常重要。为了更好地教学，提升教学效果，就需要确保教学方法的正确性，教师需要选择正确、有效的教学方法，以此激发学生对古筝的学习兴趣，提高学生的学习效果及演奏水平，促进学生日后在这方面的发展。科学的教学方法可以有效地提升教学效果，因此，教师在教学中要采取有效的措施调动和提升学生的学习兴趣。兴趣是最好的老师，这也是古筝教学的指导原则，学生在有兴趣的情况下，就会发挥自己的主观能动性，积极地投入学习中。让学生在学习时心情保持愉悦，使其处于主动学习而非被动接受知识的状态。因此，培养学生的学习兴趣尤为重要。

教师需要选择合适的内容以及方式激发学生学习古筝的兴趣，教师要结合学生的具体情况，包括他们的古筝基础水平以及学习能力去科学地选择内容，让学生对古筝学习始终抱有兴趣。在刚学习时，学生会对技术的练习感

到单一和无聊，有的学生还会讨厌演奏练习，要改善这一情况，就需要教师根据学生的学习情况以及心理去选择合适的教学内容。比如学习简单容易且旋律优美的小曲，将技巧融入形象鲜明、旋律优美、精练的曲目中，以此激发学生的学习兴趣。通过艺术实践的方式，还可以激发学生学习古筝的兴趣，比如音乐观摩、小型音乐会等，让学生可以更多地参与到活动中。教师要鼓励和表扬学生，让学生获得成功的体验，这会让学生在古筝学习中更加有动力，更加积极，促进学生古筝学习效果的提升。

另外，教学中还需要遵循循序渐进的原则，需要依据学生的自身实际情况，逐渐提升教学难度。古筝教学是需要长期坚持的，在教学中不能急于求成，然而当前受音乐考级的影响，很多教师和学生只注重练习高级曲目，对基本功的练习却忽视了。在这样的教学模式下，学生的学习兴趣也会受到影响，且与学生的认知规律不符。这就需要教师根据学生的情况，包括生理及心理特点，科学、有计划地教学，教学难度从易到难、从浅到深。例如，右手手指托、挑、劈等富有弹性的拨弦及左手滑、揉等丰富变化的按弦动作等技术，就需要逐渐进行训练，需要按部就班地进行教学，确保学生右手在演奏中的手型是规范的，只有做到这点后才能开始左手练习。另外，在曲目选择、技能技巧安排等方面都需要遵循循序渐进的原则。教师在教学中应该做到因材施教，教学目标和步骤要明确，由易到难，逐渐提升教学难度。

二、教育性原则

音乐及教育都属于文化的组成部分，音乐教学有传承文化的功能，古筝是我国传统文化中的底蕴。在学习古筝时，不仅要学习演奏技巧，更需要在这个过程中了解和表现我国民族的传统文化，如历史文化、审美心理、文化哲学，在学习这些知识的过程中，学生对传统文化也会更加有归属感，更加认同，可见，在教学中需要注重教育性原则。教师需要注重选择教材内容，需要做到艺术性以及思想性的统一，要和我国的传统文化有关，比如《浏阳河》《渔舟唱晚》《西江月》等曲目就符合这一要求，也是教学中的必备作品。另外，在学习曲目上，教师要有效地对学生进行引导，让学生在作品中挖掘

文化底蕴，联系当时作品创作的时代背景，多选择一些曲目让学生分析表现内容，丰富学生的知识，拓宽学生眼界，让学生接触更加全面的表现内容。比如，在学习《渔舟唱晚》演奏时，教师需要告诉学生其风格是古典，引用了王勃《滕王阁序》中的经典诗句作为主题，让学生知道曲目中描绘的场景和情感，这样学生不仅学习了曲目，还了解了我国的传统文化。

三、情感性原则

音乐不能缺乏情感，是情感的艺术，音乐要素和音符的组合中就带有情感，演奏者在演奏时也需要投入情感，将自己对曲目以及作者的理解表达到演奏中，表现出曲目的情感因素。在演奏古筝时，虽然有的学生在节奏、音准、速度等方面都没有什么问题，但是演奏出的曲目却让人感觉没有神韵，很平淡，之所以会这样，就是因为学生的情感投入不足，而要做到情感投入，就需要学生对曲目的作者、背景、音乐风格、情感等进行深入的了解和感受。因此，在教学中，教师需要引导和培养学生的情感，在开始学习古筝时就需要注重这方面的培养。情感表现与内心有关，和学生自身的生活经验以及情感体验、审美等具有重要联系，因此需要通过实践去体验和感受。在教学中，教师如果不注重学生情感的培养，只追求技术教学的话，就会让学生的演奏平淡无奇，所以需要同时兼顾二者，同步进行，在教学中尊重及运用音乐的情感特点，提高教学质量。

古筝作品不同，其中蕴含的思想情感也不同。首先，教师需要从中有效地挖掘出情感因素，教师要科学地选择曲目，选择具有健康及高尚的情感，与学生的身心发展相适应，具有积极情感内容的作品。其次，教师需要引导和帮助学生理解作品，让学生感受作品中的意境，让无形、抽象的意境变得具象化、形象化。例如在《寒鸦戏水》教学中，教师可以先告诉学生其中的意境，作品旋律委婉清雅、节奏明快清新，描述了一群寒鸦在波水细浪中嬉戏的情境，之后要讲解曲目的结构，细说每个段落的情感表现。最后，教师也起着非常重要的作用，在教学中教师要做到有情感地演奏，为学生做出好的示范，通过情感表现手段，去解释作品中音乐的美感。教师在讲解情感意

味时可以用易懂的语言，或者是文化色彩浓厚、感情色彩浓厚的语言进行描述，还可以让作品中的内容故事化，这样可以让知识学习变得有趣，而在指法练习中则要做到形象化。教师在教学过程中要调动学生的感官以及想象力，让学生更好地去感受和体验其中的情感，让学生感受到演奏的魅力，在这个过程中还可以培养学生的想象力以及对音乐的感悟能力。比如，在《战台风》演奏练习中，作品的第二部分讲述的是剧烈台风袭击的场景，在演奏手法上就使用了左右手在筝码两侧反向刮奏、扣摇等技法，通过这些去表现台风的呼啸。在模仿台风时，需要体会其从远处不断吹来，风速不断加快的感觉，这些都需要教师做好示范，要合理地表现情感。要做到这一点，需要教师对音乐有较强的感受力及观察力，能够感知作品中的情感以及流动美。

四、技术与文化统一原则

音乐是一种文化，和其产生的文化土壤是相关联的。很多音乐教育家也改变了看法，以往注重的是音乐艺术作品教育，而现阶段需要做到文化中的音乐教育。我国的学生在音乐教育中可以获得一定的能力，但是在具备技能之后，学生却没有积极地用这些能力结合自己的想象力进行作品创作，这也体现出一个问题，就是我国重视技能教育会限制学生的创造力发展，在古筝教育中也同样如此。受传统思想影响，我国的古筝教学中以技能教育为主，学生以这样的状态是无法充分诠释和演奏出作品的情感和思想的，不能全面将作品中的内容都展现出来。为了改善这一情况，就需要教师在教学中可以将音乐放到文化大背景中去进行作品文化内涵的分析，引导学生通过文化去感受作品。

综上所述，古筝教学中需要遵循原则，遵循情感性原则、技术和文化统一原则、教育性原则以及教学方法科学性原则，以提高古筝教学效果，促进学生演奏和水平的提升。

第三节　古筝教学中的审美教育

一、古筝艺术的审美价值

古筝的学习和弹奏练习能够让我们掌握一门艺术技能，这是其一；同时对于古筝音乐的审美体验，更是可以让我们感到精神的振奋和内心的愉悦。普通的古筝爱好者通过学习古筝能够陶冶情操，随着学习时间的增长，还可以提升自己的音乐审美能力。而专业的古筝演奏者则是把古筝作为一门事业来对待，不仅仅是娱乐。兴趣爱好者主要是寻求一时的欢愉和满足，而专业的古筝学习和训练则不止于此，而是要看到古筝艺术的内在功用和价值，最为突出的也就是我们说的古筝音乐审美价值，其具有更深层次的社会价值和文化艺术意义。从大的方面来说，古筝的音乐教学带给我们的是较高的审美价值。古筝的美在于其音响效果能让第一次听到古筝演奏的人即被吸引、打动。我们都知道，如果一个乐器的音响效果没有美感，那么就不会有人愿意听下去，更谈不上喜欢或者进一步研究。而古筝以其优雅的音色、独特的情感表达、演奏技巧引起了人们的注意，唤醒了人们对美的追求。像《渔舟唱晚》之类的古筝曲带给人们的是安静祥和，对生活充满希望的审美感受。而《姜女泪》等音乐作品则勾起人们哀伤的情绪，以及对孟姜女的同情和对封建统治者的憎恨。

古筝的创作不可能一味地去满足所有人的需求，毕竟它是一门高雅的艺术形式，更主要的还是其精神内涵和内在美。一味地追求听觉感受会大大降低古筝音乐的审美价值，因此寻求一个审美与发展的平衡是我们未来努力的目标。想要真正地发挥古筝艺术的音乐审美价值，首先古筝的作品一定要具有很高的质量，同时也要考虑到听众对于音乐理解能力的强弱。培养普通大众对音乐的感觉、表现手段和方法的认识，才能更客观地鉴赏音乐的优劣，对音乐的美做出较为全面的表达。

中国传统的民族乐器都具有"美善合一"的审美原则，古筝作为一门历

史文化悠久、沉淀丰富的民族乐器，自身带有浓郁的审美意蕴。中国传统审美精神是由各种具有鲜明特色的民族音乐类型和器乐种类共同组成的，它们体现了中国最传统的审美精神，为我们研究传统音乐审美提供了载体。当前对古筝的创新与发展要站在审美的视角和高度上，这样是对古筝艺术的升华，有利于其今后的发展。古筝的审美思想也随着时代的变化而发生变化，每一个特定的历史背景下都有其相对的审美思想。审美思想涵盖了理性的思考，又对实践活动具有指导性意义。

古筝的一种重要的审美形态就是听觉感受。我们都知道，音乐是一门听觉的艺术，好的古筝曲目能给人带来美的享受，也注入了作曲家的心血。在我国古代诗词中，虽直接描写古筝带来的听觉感受的诗词不多，但也可以从其具体含义中体验到古筝的听觉美。如苏轼《润州甘露寺弹筝》的前四句："多景楼上弹神曲，欲断哀弦再三促。江妃出听雾雨愁，白浪翻空动浮玉。"在多景楼听到了动人的筝曲，悲伤的情绪即刻渲染开来。诗中虽未具体阐述筝曲的具体内容，却从作者的听觉感受中读出了古筝的听觉审美感受。中国古代的器乐审美中，偏爱以器乐的演奏表达悲情的家国情怀和个人内心感受，这些都受传统的美学思想的影响。中国人的性格自古以来偏内敛，不会直白地表达自己内心的感受，都是以一种比较隐喻的方式表达出来，而正是因为这种性格特点，才使中国的音乐美学更为别具一格。

作为一种可持续发展的传统艺术形式，近现代的古筝艺术也有新的变化和不同的审美角度。首先是通过电视媒介等平台，把古筝的美变得更具"可视性"。这是从听觉感受到视觉感受的一个转变。比如女子十二乐坊，其成功地把古筝这种传统艺术带到了公众视野，传统的民族服饰，新颖的编曲形式，给人以美的享受，让人们可以更近距离地感受古筝的舞台魅力，与传统的古筝演奏形式形成了强烈的反差。这种可视性确实对于古筝的推广与传承具有重大的意义。

中国的古筝艺术审美与中国世代劳动人民的生命息息相关，反映了他们的生活和斗争，其独特的气韵和情感散发着无穷的魅力。古筝音乐从古至今经历了一个不断发展、不断完善的过程，中国当代的古筝音乐美仍与传统的古筝音乐美紧密相连，吸取了传统的精华，又有创新之处，共同构建了中国

古筝艺术文化的审美属性。无论是关于古筝的诗词、文献，还是传统筝曲，都极富中国传统音乐美的委婉含蓄、气韵独特的无尽魅力。不仅古筝的音乐审美如此，中国一切的传统艺术皆是如此，从古至今都是一脉相承的。我们通过对古筝全方位的研究，深入探讨其发展历程，从音乐本体上升到精神领域，充分使大家认识到这门古老的传统民族乐器所蕴含的人文情怀和精神力量。

二、审美价值在其教学活动中的张力

古筝的审美教育功能价值在当今社会被赋予了更多新的含义。古筝的审美教育功能，能使学生重新定位对于音乐的态度，培养学生学习古筝的兴趣，让其充分认识到古筝学习在全面发展教育中的重要地位，也对学生的艺术学习进行重新定位。更好地发挥古筝学习对于人格的塑造的作用，提高学生的艺术修养，这是古筝审美教育功能价值的一个升华。要把古筝的审美价值渗透到校内音乐课堂和校外古筝培训机构的教学活动中去，发挥其艺术的张力，培养学员的音乐综合素养。

另外，在国家重视传统文化发展的今天，古筝的审美功能价值可以推广到所有的艺术形式当中去。从精神层面提高全民的高雅艺术素养，从而让中国传统艺术得到更好的传承和发展。

三、古筝教学中审美教育的重要意义

1. 促使学生美感的形成

古筝的旋律极其优美，充分体现了我国传统乐器的美感，弹奏古筝其实就是对美进行再次创造的一个过程，所以，古筝是人们对美进行感受的重要途径之一，同时古筝教学还可以使学生的鉴赏能力得到提升。古筝这门艺术具有较强的综合性，学生不仅需要掌握演奏古筝的技巧，还要具备较强的审美能力，在学习古筝技巧的同时提升审美能力，从而得到全面发展。

2. 使学生的艺术修养得到提升

古筝演奏所表达的意境是极为独特的。古筝是一个表现力十分丰富的传

统乐器，通过古筝演奏，学生可以清晰地感受到古筝的美感，通过对这种美感进行鉴赏，学生可以根据古筝进行美的再创造。学生对古筝的审美使学生产生情感上的共鸣，最终实现快乐学习的目标。也正因如此，古筝教学中的审美教育可以有效提升学生的艺术修养以及审美能力。

3. 使学生的身心得到健康发展

想要通过古筝表达内心情感，需要演奏者掌握一定的古筝演奏技巧。不同的古筝音律会展现出各种不同的情感，古筝演奏者需要通过技巧进行特定的音律选择，从而表达出希望展现的情感，与听众产生情感上的共鸣。有很大一部分古筝音律充分表达着人们对于生活的美好期待以及对我国各种自然景观的向往。例如《渔舟唱晚》一曲就是描绘渔人在夕阳下回家的情境，表现出渔人归家的怡然自乐以及夕阳西下的黄昏美景。学生通过学习古筝曲目，可以对曲目中表现的意境进行体会，伴随着古筝的演奏感受到精神的共鸣和愉悦，从而使学生的身心得到健康发展。

四、对古筝审美教学方式的探索

1. 审美在古筝教学中的重要性

审美意识的增强能够培养学生对古筝学习的兴趣，使其更深层次地了解古筝这门传统艺术。我们在探究古筝的审美内涵时，要追根溯源挖掘古筝的审美内涵。在当代美学思想的指导下，古筝的审美内涵也有所不同。之前的美学思想仅是对美丑的简单二分，现在则变成了对更深层次的音乐本质和类型的探索。古筝从产生到如今都具有强烈的社会性，主导着人们自身的审美体验。古筝的审美是随着历史的发展而逐渐变化的，具有悠久的发展变化历程。原始的音乐美学之所以得以发展，全依靠我国古代的封建社会具有浓重的阶级性，古筝的学习和传播都受到等级制度的影响。但是从另外一个方面去看，这种等级制度虽然对古筝的普及起到了阻碍的作用，但其却为古筝的延续发展提供了良好的社会环境。中国古代的古筝美学特征深深地烙印着当时的社会背景。时至今日，古筝的发展已经不受阶级性的压迫和影响，但其本身仍保留着特定的社会文化属性，古筝的审美发展进入一个全新的阶段，

对古筝审美的研究也不再仅限于美丑之分，而是更多关于音乐本体的东西，音乐的创作背景、内容、节奏、风格、演奏技法，等等，甚至是乐器的形制。简而言之，古筝的特殊性决定了其独特的审美特征。

古筝教育不仅仅是对演奏技法的传授，同时也是对学员审美能力的教育，审美在古筝教学中是十分重要的。通过学习不同种类、不同风格题材的古筝音乐作品，用经典筝曲中所包含的乐音的变化、指法的转换、旋律节奏的起伏和张弛来感染学生，使学生在触觉和听觉上感知音乐、积累音乐知识，提高学生的审美素养。审美素养的提高能为学生树立正确的人生观和价值观，使学生的人格品性向"真善美"发展。审美素养的提高不仅仅有利于学生对于音乐的快速接受能力，还能很好地帮助教师顺利地完成教学任务。古筝教学与一般的乐器教学还有一些细微的差别，审美水平的提高能够帮助学生更好地演奏作品，无论是在音乐的表现力上，还是在肢体动作的呈现上，都会在原有水平的基础上得到很大的提升，因此审美在古筝教学中是非常重要的。

2. 古筝的创新教学方式探索

对于古筝教师来说，主要的职责之一就是帮助学生走近古筝，进而感知古筝的美，以及进行古筝演奏。古筝优美的音色和独特而多样化的演奏技能，吸引着越来越多的古筝爱好者。教师在古筝教学的过程中一定要为学生做好示范，学生在学习的起步阶段，主要靠动作模仿，在经过一段的专业训练以后，可以加入各种技巧的练习，这需要一个循序渐进的过程。随着学生审美水平的提高，教师也应该提高自己的业务水平，探索一些有助于古筝教学的新型教学方式，使学生的审美意识与先进的教学方式结合起来。

古筝学习是一个以表演为技能的专业，音乐理论知识是古筝学习的基础，学生所学专业的最终体现是其实践技能如何。当前古筝艺术专业教学主要以理论教学为主，辅以艺术实践演出。学生古筝演奏水平的提高，需要长期音乐理论知识的积累和大量的舞台实践经验，总结为一点就是：古筝艺术在教学中要给学生提供大量的实践演出机会。可以开展各种演出活动，或者让学员多参加比赛活动，使学生在亲身实践中可以快速提高自己的专业技能，在实践中了解自己的不足，加以改进，从而更充分地发挥自己的特长。古筝教学只有重视舞台实践与理论的结合，提高学生的交际能力、表演能力，才能

使学生更好地学习和掌握古筝艺术。所以说,艺术实践是教学模式构建的最终保障。

五、古筝教学中加强审美教育的途径

1. 渗透对学生理解作品有帮助的文化背景

在古筝教学的过程中,教师想要提升教学效果,首先要提高学生对古筝作品的理解程度。古筝作品的文化背景包括很多内容,如作品的创作年代、创作时的社会环境以及作者的生活环境等。教师通过对诸多文化背景的讲解,使学生可以清晰地了解到作品所蕴含的情感,最终更好地通过演奏的形式将这些情感表达出来。通过对古筝作品的背景讲解,对学生古筝学习的积极性进行提升,同时使学生的知识面得到扩大,进而使学生对古筝作品的理解能力加强,最终实现提升学生古筝审美能力的目的。

例如,潮州有一首著名的古筝曲目名为《寒鸦戏水》,这首曲目因为蕴含的情感比较复杂,学生理解起来存在一定的困难。教师在进行这首曲子的讲解时,有必要向学生介绍潮州古筝曲所具有的特点,以及潮州独有的地域文化。通过对潮州古筝曲的分析发现,大多数潮州古筝曲都具有一个相同的特点,就是音程的跳动较小,这种特点促使潮州古筝曲可以表现出极其细腻的滑音变化。学生在掌握潮州古筝曲的特点以及潮州的音乐艺术特点之后,会更加精准地把握住该古筝曲目中蕴含的情感,之后用娴熟的古筝技巧加以辅助,使学生的古筝曲目演奏水平得到提升,具有更强的美学表现。

2. 进行古筝曲的准确演奏示范

教师在进行古筝教学时要充分起到"教"的作用。首先要对学生进行正确的古筝演奏示范,将古筝曲的演奏速度、演奏力度以及演奏节奏等变化精确地演示出来。采用正确的演奏技巧,如抹、捻、挑、拢、按等,将技巧教学与审美教学结合起来,实现相互渗透的教学目标,在提升学生古筝演奏的技巧的同时提升学生对音乐艺术的审美能力。古筝演奏的过程中大多需要利用腕关节来进行基本技巧的展示,因此,腕关节是否足够灵活决定着学生的古筝演奏是否规范正确,甚至决定着古筝演奏的音符、音调的准确性。

不同的演奏技巧直接决定着演奏曲目表现出来的情感。例如古筝演奏中颤音的演奏技巧，如果演奏出来的颤音振幅小、颤音均匀，会表现出极为优美且曲风舒缓的情感；如果演奏出来的颤音振幅大、颤音频率较快，就会表现出较为悲愤的情感。由此可见，即使同为古筝演奏出来的颤音，演奏的力度和速度不一样，也会呈现出不一样的情感。可以说，古筝是极其考验演奏者技巧的一门艺术，技巧的微小偏差都会导致古筝演奏的曲目情感发生变化。教师在进行古筝教学时，必须要注重自身对学生进行演奏示范的技巧准确性和规范性，并且在每一次演奏中加入自己的情感，让学生被教师的示范所感染，从而得到更强的情感体验。

3. 通过加强实践的方式提升学生的审美能力

进行古筝教学的成果检验是古筝教学中较为重要的一个方面，而检验古筝教学成果的主要方式之一就是"回课"。在教师进行古筝教学的回课任务时，经常会发现学生在古筝演奏的实践过程中会出现怯场的现象，而学生一旦怯场，就很难将古筝曲目所蕴含的情感表达出来。这些问题都是学生在古筝学习的道路上必须要解决的，可以通过情境教学以及演奏会等实践活动增加学生的实践演奏机会。实践活动的开展可以让学生更好地沉浸在古筝乐曲所呈现出的意境中，不仅使学生更加深刻地感受到音乐中想要表达的情感，同时使学生可以将自己对音乐的体会加入实际古筝表演过程中，丰富自己的音乐情感，激发学生学习古筝的热情，使学生的审美能力得到大幅度提升。

4. 对学生欣赏音乐的能力进行培养

古筝教学的重要任务之一就是培养学生的音乐鉴赏能力，因此，在进行课堂古筝教学时，教师必须要有意识地渗透对学生欣赏音乐的能力的培养。这对教师的要求较高，教师需要有能力根据古筝曲目的不同，选取合理的教学方式和策略进行教学内容的开展。古筝曲目表现出来的情感多种多样，有的欢乐愉悦，有的舒缓优美，所以教师在对学生古筝演奏技巧进行加强的同时，尽可能地带领学生对古筝曲目进行反复分析研究，对每一个曲调和歌词都进行赏析。学生的学习目标不仅仅是把握古筝曲目的旋律，而且要对古筝曲的内涵进行把握，使学生在学习古筝的过程中实现对古筝曲目的感性、理

性双方面的认识，从而提升学生欣赏音乐的能力。

　　总而言之，古筝曲目中蕴含的情感丰富，想要将古筝曲目中蕴含的丰富情感演奏出来是需要经过长期的练习才能够实现的。在古筝教学过程中，教师必须充分发挥出自己的作用，引领学生积极主动地进行古筝学习，只有在教师和学生的共同努力之下，才能更好地创造出令人回味且婉转悠扬的古筝曲目，同时在古筝教学审美教育的加强下实现对古筝文化的传承。

第六章
古筝教学改革与实践

第一节　古筝教学模式的创新

20世纪50年代，教学模式基本上有两种：一种是传统的民间艺术教唱，教师教一句，学生学一句，学完为止，这种教学模式比较单一；另一种是专业音乐教育的教学，该教学采用发音训练—歌唱的模式，而且规定必须完全用五线谱，绝对不许用简谱。20世纪50年代后，音乐课受其他文化研究的影响，并借鉴苏联教育教学工作者凯洛格的教学方法：组织教学，复习，检查作业，新的教学课程，巩固，布置新任务，强调文化知识的传播。

现在，许多国家和地区都摒弃了以往把音乐知识技能作为音乐课程首要目标的做法，而是强调音乐兴趣爱好与音乐审美能力的培养和提高，强调通过音乐教育开发创造潜能，培养全面、和谐、充分发展的个体。美国曼哈顿维尔音乐课的计划教学中，强调学生主动学习，为螺旋形课程探索音乐教育研究做出了开拓性的贡献。瑞士音乐教育家达尔克洛兹首先确定了身体的运动在音乐教育中的重要地位及教学的独特的律动节奏，具有划时代的意义。

这些系统和古筝流派的共同特点是：以学生为中心，充分调动学生的积极性，强调创造性，注重培养学生的想象力和创造力。因此，从整体上研究音乐教学模式，改革我国的音乐教学已经是迫不及待的事情了。

现在音乐教学活动的改革比较活跃，随着中国的改革开放，国外开始向中国传播新的音乐教学法，尤其是奥尔夫音乐教学法和达尔克洛兹教学法的引入，使音乐教学和研究走上更高层次的台阶，培养了我们的音乐新思路，促进中国的音乐教学改革。

我国音乐教育的形式逐渐由单一的"心传心授"到"师生互动"再到

"主动和实践性相结合"的转变。同时教师的形象由教书匠转为了设计师、指导师、合作伙伴。在音乐教学上,有"声"胜无声,把课堂还给学生,转变陈旧的教学模式才能使音乐课堂更加富有开放性和创新性,才能使学生不但喜欢音乐,也喜欢音乐课。音乐是美的艺术,音乐教师是美的传播者,我们有责任和义务带领学生走进音乐的殿堂,去感受、理解音乐的美,学会表现美和创造美,塑造美的心灵和美的人格,让学生热爱音乐、热爱艺术、热爱生活。

一、"一对一"教学模式

在古筝教学中,通常采取"一对一"的个别课教学模式,就是一个教师给一个学生上课。这种上课形式主要针对的是专业性比较强的学生,教师可以单独重点给学生传授古筝知识和技巧,有利于学生针对性地学习。在专业的音乐院校,这种上课模式比较常见。

现在的一些学生个人的演奏水平比较高,但是在与他人合作时就会出现心慌、手忙脚乱、不知所措、缺乏配合的情况。这样的现象往往在合奏中比较常见,学生不能控制自己的心态和弹奏出来的声音,满足不了合作演奏的要求,不能注意声部的和谐与平衡,因此,在合奏中,学生不能单独把声音作为一个任务来完成,而是要与其他的声音和谐地配合。

要培养学生的集体合作精神,以理性教育为主,使学生从理性上正确地掌握科学的演奏方法,基本掌握各种传统筝曲及现代创作筝曲的演奏技巧,并具有扎实的基本功和对音乐形象、思想内容表现的感知能力,对作品的调式、调性、曲式结构、和声织体及旋律发展等作曲技巧熟练掌握,并具有对各种演奏技法在作品中创新应用的理解分析能力。

二、"集体课"教学模式

"集体课"教学模式可以运用在选修课上,同时在基础课的学习上也可以运用,这样能有效节约教学资源。

古筝课使用集体课教学模式，教师可以一次教数十名学生甚至更多，尽量扩大教育对象的数量，可以制订一个周密的时间安排，使教师在教学的同时可以培养出较多的古筝师资。在掌握学习内容基础的同时，古筝集体课教学能把一个统一的教学内容同时传授给许多学生，不仅教学进度得到了提高，很大程度上也提高了教学效率，减少了教育的投入成本。

教学中，教师可以运用讨论、启发式的教学方法，把学生的学习兴趣和主动性充分地调动起来，要避免过度依赖教师和学生单纯地模仿，要保留自己的个性和创造力。教师在教学内容的表现和容易出错误的普遍性问题上做出条理性的讲解，使学生掌握技能的同时学到教学方法，学生可以有效地提高集体课上教师练习的要求和古筝教学的实践能力。

这种教学方法对于培养和锻炼学生是大有裨益的，学生与教师之间可以在教与学的问题上进行广泛的讨论和交流，创造教学和学习的良好氛围。教师与学生之间共同学习，相互学习和相互借鉴，共同进步，这是集体课教学模式不可替代的优势。同时可以提高学生发现问题、分析问题和解决问题的能力。

虽然集体课教学优化了学生的学习环境和学习氛围，存在着诸多优势，但从另一个角度看，由于受其教学形式和课时的限制，有时教师不能仔细地听完每一位同学的回课，使教师不能全面地了解学生，更不用说进行细致的点评了。而教师的指导往往局限于大多数学生的共性问题，对于改正的方法只能点到为止，很难对每个学生做"对症下药""量体裁衣"的辅导。

因此，在集体课教学中也不能忽视个别辅导的重要性。在集体课教学中，学生有时会看不清教师的示范弹奏，教师也不能及时地发现学生弹奏中的问题，如不及时纠正他们的缺点，会造成学生知识技能上的缺陷，因此，个别辅导是必要的。

三、演示法教学模式

演示法即教师在上课时，配合讲授和问答，对学生进行示范演奏。

演示教学法在学习传统筝曲时运用比较多。学生在学习传统筝曲的初期，

往往会很自然地从演奏方法、乐曲处理、艺术风格上都力求模仿教师，因此，教师准确、精美的示范演奏至关重要。好的示范演奏能激发学生对传统筝曲的兴趣，提高学生的模仿能力，给学生以鉴别的机会，从而使学生获得丰富的感性材料，加深学生对所学传统筝曲的印象，并将乐谱和实际音响联系起来，以帮助学生形成正确深刻的观念。

譬如传统筝曲中的滑音，各个流派传统筝曲的曲谱上都有，且符号相同。可是各个流派演奏滑音时都有所不同。滑音的多寡、滑音的走向、滑音的时值、右手与滑音配合时用力的幅度等等，这些细微的差别，谱面上有的明显，有的是不明显的。如果教师不示范演奏，而仅仅用言语来说明，不论教师借助多么美妙的词汇，学生都是很难区别掌握所有的细节的。

教学生演奏传统筝曲的过程，就是帮助学生熟悉传统筝曲、理解传统筝曲、掌握传统筝曲特点和表现传统筝曲的过程。因此，一个能演奏他所要讲的内容的教师，比不能演奏的教师的教学效果要好得多。所以，示范演奏是传统筝曲的一个基本手段，它十分利于传统筝曲的教学。

但是许多学生对于教师的示范演奏多出于模仿，领会得很少，这就要求教师在示范的过程中，把作品的文化背景、弹奏技巧等方面描述清楚、到位，不能使学生一味地模仿，而忽视了个性的发展。

四、比较法教学模式

比较法教学在传统筝曲的学习中比较常见。在古筝的教学中，采用比较法有以下几种：不同地区流派的传统筝曲，不同流派音乐内容相近的传统筝曲，同一流派同名传统筝曲的不同传谱。从以上三个方面加以对照比较，从而确定其相同与相异之点，对其做出初步的分类。主要从筝曲的曲式（板式）结构、调式结构、主要演奏形式、右手主要指法、左手主要指法、特殊指法、音韵特点、主要流行地区及代表人物等方面进行比较。

比如，河南筝曲《寒鹊争梅》和潮州筝曲《寒鸦戏水》就是不同流派音乐内容相近的传统筝曲。指序的不同、花指运用的多寡不一、摇指的用与不用，构成了它们各自流派的技法和音色、音韵的特点。比较法可以清晰地帮

助学生分辨出传统筝曲各个流派间的内在联系，以及各个流派是如何在充分发挥古筝这个乐器特征的基础上，结合本地区的音韵特点形成流派的。

五、师生互动教学模式

1. 古筝教师应具备较好的专业素养

教师的专业水平高，关键是要促进教学的开展，解决对古筝的思想认识的问题，要大力开展古筝教学的宣传，使社会明确它的性质和任务。首先要搞好师资培训，教师要具备自身的教学能力，这是教学的基本保证。

要做好教学工作，教师必须具备较高的文化和艺术修养，高超的演奏技巧。要想让学生有一碗水，教师就必须有一桶水，要在教学实践中不断总结经验，不断改进，从而有计划、分层次地教学。

在古筝教学中，要确保良好的教学条件，有固定的教学场所，设置一个固定的琴室，要足够宽敞，配备完整的教学设备。定期对教师进行培训，对教师业务进行考核等，以确保良好的教学循环。在执教过程中，教师必须立足于表现音乐理论和实践相结合的立场，全面提高学生的艺术素质，形成良好的教学风格和学风。

中期的授课，采用个别课和集体课相结合的授课方式，解决个人问题。教师通过在教学中对学生的观察，总结出学生的基本类型，真正做到因材施教。不仅使优秀的学生发挥自己的潜能，更要使基础相对较差的学生掌握正确的演奏和教学方法。

在后半部分的教学中，着重学生技能的提升，所以这个阶段的速度一般较慢。必须专注于教学，培养学生技能的表达和艺术的发展，提高学生的技能。教师必须引导、帮助学生提高得更快，打下良好的基础。

总之，在教学中，教师应注重许多来自学生的不同问题，帮助学生分析和解决各种矛盾，尽量挖掘学生的学习潜力，提高学生的艺术修养，使学生能够学到一些东西，学有所成。

2. 创造和谐的教学环境，充分发挥学生的创造力和想象力

在古筝的教学中，给学生创造一个宽松、自由和民主的课堂氛围，让学

生大胆地模仿，并尝试大胆地弹奏，大胆地发表自己的看法和意见。

这样学生在辩论中会不断地成熟和完善，学生能自然地表达作品的内容，提高分析问题、判断问题的能力，主动发挥自己的潜能。令人高兴的是，这样可以让学生创造性地学习古筝。在课堂上，教师要最大限度地组织学生平等地参与课堂学习，尽力创造一个宽松的学习氛围。要多启发、引导学生，不要一味地责备，因为这会损害学生的自尊心和自信心，学生的思维将被压制，不利于调动学生参与学习的积极性。

在教学中，对于勇于表达自己的意见，主动提出问题的学生，应该给予鼓励，而不是冷漠对待、忽略，要对学生表示诚挚的支持，这种支持表现为教师对学生的赞扬，因为赞扬是推动学生发展最有力的刺激，在愉快的气氛中，容易让学生精神振奋，树立自信心，注意力集中，形成浓厚的学习兴趣。但如果学生的行为出现了某种问题，并且对现状感到不满，如果还是一味地赞扬，就是不合适的，此时，恰当的批评才是一种诚恳的支持。

音乐的意境体现着音乐的力量，音乐能够表现最复杂、最深刻、最细致的情感。而这些朦胧的情感，对于学生来说是难以把握的。此外，音乐特有的形式还显示着一种理性的力量。这种特点与深刻的情感内容相结合，使得音乐表现具备深沉的哲理性。经常获得成功的喜悦，有利于在音乐实践中逐步培养学生的兴趣。

在与学生的相处中，教师的教学观念要多样化、创新化，以兴趣为动力来挖掘学生的潜能，使学生与音乐保持密切联系，享受音乐，用音乐美体会人生的意义。

3. 真诚地赞扬，中肯地分析，增强学生的自信心

在古筝的日常教学活动中，教师要很透彻地了解自己的学生，要走近学生并了解他们的心理状态，及时地听取学生的一些想法，与学生建立良好的师生关系，使学生从心里接受教师。

在教学中，给学生创造一个宽松、自由和民主的课堂氛围。对于学生来说，过度的抑郁情绪，师生关系紧张，单调的学习过程，都会导致学生失去表现的欲望，情绪也会受到影响，在消极无奈中学习。教师在课堂上要允许学生大胆地模仿，大胆地试弹，大胆地发表自己成熟的或不成熟的看法，主

动地发挥自己的潜能，让学生在争辩中逐渐成熟，愉快地、创造性地进行古筝学习，培养判断问题、分析问题的能力，让学生成长与发展的天性自然地流露出来。因此，在课堂上，教师应尽力创造一个宽松的学习氛围，最大限度地组织学生平等参与学习的机会，让学生在愉快的环境中学习，这样会使学生精神振奋，兴趣浓厚，有自信心。

因此，对于敢发表意见和主动提出问题的学生，切勿冷漠对待，不予理睬，因为这样会有损学生的自尊心和自信心，对学生不能应答的问题或不能试奏的技巧，要多加启发，耐心引导，不要埋怨责怪，那样会使学生思维受到压抑，甚至使学生形成窒息的思维，不利于调动学生参与学习的积极性，还可能会造成学生害怕与教师接触，教师在这方面要多注意，应对学生给予鼓励。

4. 合理设计教学内容，组织学生开展模拟课堂教学，多提供尝试机会

传统的古筝教学是教师教与学生学的过程，学生的主体性得不到重视，处于被动的位置，学生的感受与经验是教师体会不到的，这样就不利于学生从正面了解自己，只是一味地模仿。

当学生掌握了古筝演奏的一些基本技法时，应该让学生模拟教师上课。与此同时，教师要强调学生多参与，多实践，多参加演出活动，多探究，让学生学会自己去感悟体会。在课堂上尽量为学生提供尝试的机会，让他们在自己的不断摸索中感受乐曲，感受内容，为学生提供展示自我的舞台，使他们感受到自己的潜能，在体验到成功的快乐的同时，增强自己的自信心。

教学的具体步骤为：教师应引导学生准备个别课，写好古筝课教案，学生先独立地模拟教学，分小组进行，教师与其他同学提出意见和看法，并给予指导。每个小组可以选出一名优秀的学生在全班进行教学，承担低年级学生的教学任务，给他充分的机会来实践教学。

为学生创设情境教学，模拟课堂教学，要求学生自己写古筝教案，设计自己的教学过程，组织课堂教学，在教学中获得直接经验。如果缺乏对教学的研究，模式化的教学将会暗淡无光。

5. 利用多媒体开展教学

多媒体教学是教师掌握课堂教学技能的一种方法。

多媒体教学是教学实践的控制系统，并在有控制的条件下培训和学习，使学生和教师可以把重点放在解决一个具体的教学问题上，这是在教育理论、科学方法、视听理论和技术的基础上，系统地培训教师教学技能的课堂理论和方法。

在古筝教学当中，要时常组织学生到学校电教室开展电子课堂教学，可以把学生弹奏的曲目全部过程录下来，并及时反馈。学生在看到自己的演奏实况时，会感到很兴奋。同时，教师可以给予评价，在反馈中，学生可以更加形象地发现自己的问题，也能调动他们学习的主动性。

与此同时，在教学行为中，他们演奏的"缺陷"会暴露无遗，其教学行为会历历在目，正如"镜像效应"，与只是自己和他人的意见的记忆会产生不同的效果。

此外，教师应该指出学生演奏不到位的地方，可以利用多媒体播放，在不规范的地方进行定格，使教师辅导学生时具有针对性，也便于教师和学生之间的沟通，使学生迅速提高演奏技能。

第二节　古筝的情境教学法

现阶段，我国教育机构越来越重视学生的综合发展，不再像以前一样只重视学生的学习成绩，越来越多的艺术类课程出现，古筝教学就是其中之一。情境教学是目前古筝教学中运用比较多的一种教学方式，能够很好地激发学生的兴趣，使学生主动融入课堂，但其中还存在一些问题，不利于教学效果的提升。

为解决古筝教学中存在的问题，我们将情境教学模式应用到古筝教学过程中，在一定程度上对以往的教师讲和学生听的模式进行了改变，教师在课堂上扮演学生的引导者，并不是知识的传授者。同时，教师还要将更多的教学内容展现给学生，能够让学生主动地去领悟情境教学运用的意义，进而能够很好地配合教师开展教学，培养自身动手实践的能力。除此之外，古筝教师还需要在教学中积极地和学生互动，在"情境教学"的背景下，引导学生

主动地融入情境教学模式当中，提高教学质量。

一、生活情境的融入

倡导学生开始体验生活，要在现实生活当中充分挖掘音乐素材，从生活中发现艺术，同时，又能彰显艺术的魅力，让古筝可以发展为一种真正的艺术。与此同时，要尝试着体验各种人的生活，能够让学生在各个地域的居民身上充分地感受各种类型的生活习惯，感悟古筝的微妙之处，可以让学生从现实生活当中感知古筝的意义，挖掘自身的创作灵感。

二、加强多元化情境的创设

在古筝教学的过程中，教师需要与古筝的多样化和多元化特点相结合，并对多元化情境教学模式进行引入。教师要全面了解学生的特点，不但要将古筝弹奏的技巧传授给学生，同时，还要按照学生自身的特点，开展针对性的情境教学，有效地结合古筝艺术和学校课堂，促进古筝教学整体水平的提高。

三、文化情境的融入

古筝教学中，对于文化情境的引入有助于学生全面认识古筝审美，选择多媒体技术，展示古筝的历史文化、美学文化与文学文化，可以让学生充分了解古筝艺术的古今发展，可以让学生理解古筝艺术的文化底蕴和历史背景，促进学生深入理解古筝发展过程中的知识，进而促进学生审美能力以及文化品位的提高。

四、从以往的教学模式中突破出来

以往古筝教学其实就是器乐的一种教学，该教学方式具有一定的规律，

主要是口传心授，也就是因为该模式化教学导致学生对古筝进行学习的时候总是处在一个被动的地位。因此，需要在古筝教学中引入情境教学模式，对学生存在的具体情况给予比较贴近生活的情境式教学。以往的筝曲主要是从民间得来的，和民间音乐的发展、当地大众的语言以及戏曲与说唱息息相关。一个优秀的古筝演奏人员，总是可以在自身灵感的影响下，将一些旋律穿插在古筝乐曲的演奏中，这并不属于单一的添加，而是情景交融过程中的一种创作，也是演奏人员在长时间实践过程中所积累的艺术经验，是器乐演奏人员素质的一种体现。然而，当依赖现代的记谱方式对筝曲进行创作时，还是系统化的，很容易让古筝教学从筝曲的原生土壤中脱离出来，逐渐失去本质内容，在一定程度上限制了音乐的想象空间。

对于教师来说，必须进行授课准备。授课的过程中，教师需要加强力度创设情境教学，需要在学生反复地欣赏古筝乐曲的基础上，为其提供一些有用的背景资料，主要有文化背景和音乐风格等，可以让学生在创设情境的过程中潜移默化地融入古筝文化中。除此之外，按照院校提出的要求，让学生采风，使得学生可以和乐曲所属流派的发源地进行真实的接触，和该地区的民间艺术紧密接触，让学生有一个最真实的体会，还能很好地对学生的兴趣进行激发，促进学生自身审美能力的不断提高。

五、在情境的设置中提高学生的审美水平

教师在古筝教学的过程中，首先要做的就是对教学当中涉及的古筝作品的相关文学和历史与美学等知识进行充分的准备，在古筝教学的过程中，要为学生讲解作品中包含的文化背景与时代特征，用这样的方式激发学生对作品的兴趣。在此基础上，促进学生自身的文化品位以及审美能力不断提高。同时，古筝教师还应该加大力度创设和作品有关的、容易让学生明白的、激发学生学习兴趣的一些文化情境，将关注点放在学生自身思想感情的培养上，以此活跃思维，并对其文化层次进行丰富，有助于学生个性的发现。尊重学生自身的审美个性，充分发挥学生在教学过程中的主体地位。除此之外，院校还必须加强对于古筝教学团队整体素质与整体能力的培养和提高，用能够

在具体的教学过程中激励集体协作的学习方式，让教师在古筝教学的整个过程中融入"情境教学法"，实现古筝情境创设中教师和学生以及学生和学生间的互动。

六、利用多媒体对情景进行导入

随着社会的不断发展，当今社会已经进入多媒体信息时代，学校的硬件设施非常充足。在此基础上，可以有效地组织并开展古筝音乐会，还可以邀请领域内的一些专家开授课程和进行演出，以此促进学生古筝专业技能的提高，使其演奏经验得以丰富。教师还可以为学生开设一些筝曲的欣赏课程，并将国内与国外学者以及专家的古筝演奏视频资料进行上传，还要进行全面有效的划分，例如表演者、作曲者、演出时间以及流派和地域，能够让学生在第一时间寻找信息，该演奏资料可以帮助学生很好地了解古筝作品的情感。同时，学生还可以通过媒体进行下载，达到欣赏和学习的目的。利用该方式，学生自身的古筝知识能够得到丰富，并对学生的视野进行开拓，使其全面深入地了解古筝。此外，教师可以针对学生的实际情况选择视频资料，划分成演奏技巧和演出特色以及创新曲目。教学时，需要对流派之间的表演风格进行讲解，让学生在传统和创新的教学环境下树立个人的风格，使其有一个很好的个性发展，还需要在"MOOC"当中给予学生不同个性和各种风格的古筝练习曲，有目的地展开训练。

七、利用乐曲背景，加深学生对于情境的理解

素质教育逐渐深入的同时，古筝教学需要在基础技能教学的前提下培养学生的艺术情感。比如作品《思凡》，这是古风潮州筝曲，古筝教师对其进行讲解的时候，不仅需要向学生传授弹奏的指法技巧，还需要为学生描述乐曲形成的背景资料，使其充分了解作品的情感内容。该作品主要对丛林古刹和晨钟暮鼓的景象进行了描述，使学生对古筝曲目内涵有所了解，弹奏的时候可以很好地融入自身的情感。勇于表现乐曲当中的情感，不但对学生本身的

艺术情怀有所激发，还会使学生的知识不断丰富，促进了学生学习能力的提高。教师可以利用多媒体软件生动地表达筝曲的情感，提升学生自身的感官体验，可以形象地展示作曲者的心情，在一定程度上激发学生的兴趣点，教师可以从此处入手，并且引导学生，让学生在学习古筝的时候主动地学习、探索知识，使学生在整个课堂中是主动的和积极的，是有自主意识的，这有助于古筝教学效率的提高，整体教学质量的提升。

综上所述，以往的古筝艺术的教学模式早已不能适应当今社会对于教学模式的需求，所以，需要加大力度创新教学模式，引入情境教学模式，这是古筝教学不断发展的必然趋势。在这一探索的过程中，教师要明确情境教学模式的重要性，利用这一教学模式弥补以往教学模式的不足之处，以期解决传统的教学模式当中的问题，促进古筝教学水平的提高，同时培养学生的创新能力。

第三节　古筝线上课程构建与发展

一、古筝线上教育的发展历程

古筝艺术从最初登门拜师学习、现场欣赏古筝名家音乐，到购买古筝教育家、演奏家出版的筝曲讲解示范光盘进行学习，至此，线上古筝教学雏形初现。但这样的线上教学模式，古筝教育家只能凭借教学经验对作品中的指法难点、速度、情感表达等进行较全面的讲解，它缺乏线下课堂的互动性，学生仅能对名家讲解作品进行模仿，无法向教师提交练习反馈和提问，教师对问题的解决也缺乏针对性，无法"对症下药"。随着我国信息技术的不断发展，网络平台功能日趋完善，古筝教师通过各大信息平台进行直播，与学生进行线上面对面教学，大大提升了课堂的互动性，且能够直接进行课堂反馈，在一定程度上对线下课程起到了辅助作用。

古筝教学是音乐教学的一部分，目前，大多数古筝课程教学还是以线下教育为主，所以，古筝教学由线下发展至线上，还有很多技术、构建等问题

需要解决。完善高校古筝教学的线上教育进程，能够使教师和学生通过手机、电脑等电子设备，实现不同地区、同一时间、一同互动的线上古筝教学与学习。相比传统教学模式，线上教学能够节约古筝教学资料，提高教师教学效率，为学生高效传达古筝教学内容，能够使高校学生古筝学习的热情进一步提升，发挥出古筝教学改革的先进性，这是一项非常值得进一步深入研究的新型古筝教学方式。

二、古筝教学模式在线上教育中的构建

1. 线上大课教学模式

早在线上教育出现时，就因其高效便捷的特点受到许多教师及学生的欢迎。大课模式则是线上教育课程的一种教学方式，其具有独特的延伸性和发展性优势。高校古筝教师可以通过线上课件对学生进行理论知识的教学，也可以通过视频为学生进行演示示范，在教学过程中，还可以和学生进行教学互动，课程结束后，学生通过下载课堂内容进行自主复习。线上大课的教学适用于文字性、概念性的内容学习，如古筝发展史、古筝入门基础知识、古筝乐曲演奏鉴赏等非动手性质的古筝课堂内容，这些是古筝学习的基础内容，适合教师进行一对多的教学。一对多的线上教学可以有效提升教师的教学效率，解决教师资源紧缺的困境，并且能够引导学生课后自主复习，增强学生的沟通能力，是一种能够体现线上古筝教学高效性的教学模式。

2. 线上小课教学模式

古筝演奏教学属于技术性知识的教学，基于古筝教学的特色，教师对学生进行一对一的教学指导是极为重要的一个教学环节。古筝线上小课模式即对学生进行在线的一对一指导，这种教学方式适用于具有一定演奏能力的学生，这些学生往往能够对作品进行先行练习，完成基本的演奏。一对一的线上小课，可以针对性地纠正学生的音准、节奏等错误，使其能够较规范地演绎作品。该教学模式为学生的古筝练习提供了极大的便利，学生练习时遇到了问题也可以随时远程向教师请教。但是，线上小课教学也存在着一定的局限性，如网络教学的隔空对话，教师无法对学生演奏中的技法、肢体语言进

行"手把手"式的调整。针对这一局限性，教师应通过改变教学手段进行解决，如在进行线上古筝演奏教学时，减少讲述，增加示范。教师甚至可模仿学生的错误演奏手法，直观简单地进行纠正。同时，多与学生交流，引导学生正确表达音乐情感，从而恰当地展现肢体语言。另外，可以要求学生将自己的练习状态进行录制并上传，教师通过查看视频作业及时指出练习中存在的不足，并加以指导。

3. 线上小组课教学模式

线上小组课教学是介于大课教学和小课教学之间的一种折中教学模式，能够综合大小课教学的教学优势进行开展。在线上教育中，教师通过学生的基础水平将学生分组，每个小组四到六人最为合适，由具有相似学习基础及学习能力的学生组成。小组课不仅可以对组员在学习中出现的共性问题进行集中解决，还可以纠正组员的个性问题。在线上小组课教学过程中，教师可采用对比的方法，学生相互学习，取长补短，提高审美能力，有利于学生向更好的方向发展，从而达到更好的教学效果。

针对高校古筝课程线上小组课教学模式，还可以通过开展让学生进行线上小组观摩、线上演奏交流赛等形式，有效激发学生的课程参与意识，营造积极向上的古筝课程学习氛围，提高学生进行线上学习的自觉性，提升学生的学习能力，为线上古筝教育可持续发展作铺垫。

4. 线上师生问答教学模式

曾有学者认为，学习活动的有效开展是学习对象主动学习并思考的一种搭建过程，在这一过程中，师生的对话问答占有十分重要的地位。在传统线下古筝课程"一对一"的教学中，师生围绕古筝演奏等方面进行问答对话，但是，受到教学环境和师生关系等影响，许多学生因为个人性格因素，不敢或是羞于向教师请教，这是影响高校古筝教学质量提升的问题之一。然而，在开展的古筝课程线上教学中，教师、学生通过互联网进行古筝知识的传授和学习，在一定程度上，师生不面对面地接触，给予了学生更多的勇气表达对于演奏技巧、音乐情感等内容的疑问，学生也更愿意通过这种形式来完成课程的学习。通过线上教学平台，学生可以自由选择通过文字、语音或是视频的方式与教师进行沟通，和线下教育一样，学生都可以得到教师细致全面

的回答。在此基础上，教师通过提问了解到学生对古筝课程知识技能把握的不足，并针对性地为学生推送一些古筝知识、古筝演奏音频和视频作为学生遇到演奏瓶颈时的补充与延伸。同时，教师建立线上古筝课程资源库，让学生自由选取学习和下载，对教学内容发表心得体会和讨论。在这种教学模式下，学生会有一种主人翁的观念，将古筝课程的学习由被动化为主动，充分调动高校学生在古筝学习上的积极性，有效提高学生的学习效率。

三、线上教育对高校古筝教学的价值意义

（一）节约教学资源，提高教学效率

我国高校古筝教学不同于普通文化课程，古筝教学因其独特的性质，教学模式经常以"一对一"或者小班课的形式开展，这就在一定的程度上使得高校的古筝师资力量出现缺乏的现象，影响了古筝教学质量的提升，而这些教学问题都可以通过古筝线上课来解决。利用互联网进行古筝线上教学，能够摒弃线下教学中课程紧、时间短、练习不充分的弊端，打破了教学时间、空间的限制。教师利用网络直播平台录制上传教学视频，学生即可足不出户就完成对古筝相关知识的学习，极大地提高了古筝学习的效率，针对课程中掌握不全面的知识点，学生还可以进行课程的反复回放，进行再次学习。

（二）根据学情进行课程构建，激发学生学习积极性

古筝有着深厚的底蕴，其发展速度也较为迅猛，不仅体现在技法的演变上，还表现为筝乐作品的不断增多，这使得古筝的学习必然是一个漫长而又艰难的过程，再加之多种环境因素以及个人因素的影响，学生难免失去学习动力，这就导致学生的古筝学习成果受到了限制。那么，如何激发学生的学习积极性呢？

1. 课程构建顺应互联网常态化

当下，互联网已经成为学生生活中不可或缺的一部分，高校古筝教师可适当顺应学生喜好偏向进行古筝教学方式的改革，可借助互联网传授学生古筝课堂教学知识。将传统乐器古筝与现代互联网技术相结合，并不会使得古

筝教学有突兀的感觉，反而可以通过反差激发学生对古筝学习的积极性。

2. 利用互联网优势进行因材施教

在高校学习古筝的学生中，一部分是有"童子功"的有基础的学生，还有一部分是从未接触过古筝的学生，在进入高校后根据个人兴趣选择古筝学习。学生对于古筝学习存在先天差异，零基础的学生在学习时会跟不上进度，久而久之就会消磨其积极性，失去兴趣。这就要求高校古筝教师在进行古筝教学的同时注重因材施教，教师可以借助线上教育的优势进行分层教学，建立学习小组。针对零基础学生的学情，推送并录制相应的基础教学视频供其课后复习巩固；针对有基础的同学，可采用直播的方式进行艺术指导。

总而言之，教师应该充分根据学生的学习情况进行教学内容的灵活变更，使得每一位学习古筝的学生都能够以最适合自身的方式得到古筝学习上的最大帮助，提高古筝学习的积极性。

3. 互联网之下，教学内容更加新颖

传统模式下的高校古筝学科，大多是根据教学大纲中的知识内容进行教学，多年来都没有较大变动。在2020年初，各高校都在尝试和运用互联网进行远程教学，这对于学校和教师而言无疑是一种新的尝试和挑战，师生都在摸索中寻找更好的方式实现教与学的完美契合。也正因如此，在慢慢适应这种形式之后，我们会发现，互联网之下的教学让我们的学习和适应能力更强了，古筝学科也能通过各种平台实现新的发展，这为传统教学注入了新鲜血液。高校各学科的教师为了能够实现更好的教学效果，迅速探索各种线上教学的方式，并积极地结合时代特点和流行趋势搜索互联网上最优质的教学资源，补充传统教材的缺陷，一改以往理论教学举步维艰的情形，将古筝学科最新动态与教学内容有机结合，并通过录播课的形式将教学视频与文件资料上传到微信、QQ、抖音、快手等社交平台，让学生感受通过互联网学习的便捷性，让学生所接受和吸纳的知识与时俱进，走在时代前沿。在教学内容不断更新与完善之下，书本教材资源有限、教学方式较为局限的情况得到了很大改善，课堂内容新颖有趣，学生的思维方式将更活跃，学习动机也变得更强。且由于互联网教学能够真实地记录下每一位学生的课堂情况，学生上课时的学习行为与状态会大不一样，这对于学习效果的提升具有极大的积极

作用。

（三）有助于培养成熟的学习习惯

高校古筝教学的受众群体为当代大学生，很多习惯已经趋于成熟，大多具备较强的自我管控能力和自学能力。高校学生生理、心理发育得都较为成熟，学校完全可以将一些学习资源和计划交给学生，让学生在家独立完成。在这一任务完成之后，组织学生开展视频课程分享学习经验以及学习过程中遇到的困难，大家通过留言或是线上讨论的方式各抒己见、集思广益，鼓励学生在探究中个性化地解决古筝弹奏难点与问题。这样有助于学生形成自主探究思考的能力与习惯，同时也有利于形成学生的演奏风格。

（四）高校古筝教学迎来创新契机

就高校古筝线上教学情况来看，各类线上教育、直播平台受到高校师生广泛欢迎，古筝运用互联网平台进行课程教学也取得了较好的成果。古筝课程和普通学科的教学既有相同性，又有其特殊性。因此，高校古筝课程线上教育在发展时，应充分重视自身的课程特点、教学特点，有选择地采纳线上教育的形式为自身有效应用，结合现阶段的进展，选择符合学情的教学模式作为线上教学的切入点是最佳的方法。高校古筝课程教育只有通过结合自身与线上教育的特点，才能带动线上教育的教学理念、教学方式、教学成效等多方面的提升，获得高校古筝课程线上教育的有效、可持续发展。

第四节　古筝教学中舞台实践能力的提升

一、提升学生古筝实践能力的重要价值

1. 古筝的艺术实践性特征

古筝是最具中华民族特色的演奏乐器之一。早在春秋战国时期古筝就已经出现，其发展历史已逾两千年，加上古筝具有极强的表现力，因此深受我国民众喜爱。古筝之所以能够一直流传到现在，主要得益于它的艺术实践性，

比如在演奏古代的曲目时，演奏者会在表演中不经意地加入自己的情绪和感受，从而完成二次创作。所以，这些曲子演奏起来看似一样，但是却别有一番风味，令人难以忘怀。就连古筝的制造，也是现代工匠艺人在原有古筝工艺的基础上，不断加以创新和完善改造而成的。根据古筝的艺术实践性特征便可以看出，像以前那种古老的自娱自乐的创作方法对古筝的传承和发展毫无帮助。所以，在古筝教学当中，必须重点突出艺术实践性，要将实践能力视作学生必须具备的能力。

2. 时代发展对专业人才的需求

现代古筝教学在我国的发展历史已经相当久了，如今，我国高校古筝教学取得了很多不错的成绩。随着时代的发展，社会对人才的要求也更为严格，在古筝教学岗位中也不可避免地出现了一些明显的变化。在这些古筝教学的招聘岗位中，不但要求古筝教师要具备丰富的古筝教学知识、熟练的演奏能力，还要具备能应对突发事件的实践能力。因此，在古筝教学当中，不仅要注意知识的传授及技巧的训练，同时还要注重培养和提升学生的实践能力，这样才能真正满足时代发展对综合性音乐人才的需求。

3. 古筝教学的实际发展需求

古筝是我国独有的民族乐器，在国人心中的地位不可动摇，随着古筝走向世界，古筝也成为宣扬中国文化的一种重要载体。所以，古筝在高校音乐教学中的地位也越来越重要。高校古筝教学和专业古筝教学的目的截然不同，高校古筝教学的主要目的是培养学生的综合能力，传承古筝演奏技艺和古筝文化。高校古筝教学在引导学生掌握演奏技巧的同时，还需要设法提升学生的实践能力，让学生离开教室，走进社会，在实践当中去提高古筝演奏技艺和发现古筝独特的艺术魅力，不断地增强自己在舞台上的演奏能力。这不但是培养综合人才的需要，也是高校古筝教学良性发展的基础。

二、舞台实践能力推动古筝教学改革

1. 夯实师资力量，提高舞台实践力

在古筝教学开展的过程当中，要想更好地推动教学的改革，首先就应该

从教师入手，不断地提高教师的专业能力，这样才能够为教学提供保障，真正地实现对学生舞台实践能力的培养。首先，身为一名古筝教师，在日常教学开展的过程当中一定要树立起终身学习的观念，不断地在历练和锻炼当中带动自身实践能力和素质的提高，这样教师在教学开展的过程当中才能够起到一个示范的作用，成为学生的表率。其次，学校应该多多为教师和学生提供一些古筝演奏、比赛、演出等活动，鼓励教师和学生都亲身参与，从而最大限度地让教师在实践能力方面得到提高。最后，高校应该加大对于教师的招聘规模，在招聘的过程当中应该将招聘标准放置得更高，对教师的实践能力有着较为严格的要求。通过这样的方式能够更好地夯实师资力量，为古筝教学的改革提供一个良好的保障。

教师只有改变教学观念，提高教学素质，才能保证教学改革按照既定方向进行，简而言之，首先必须提高教师的实践能力。教师一定要认识到，实践能力培养对学生而言极为重要，同时还要亲自示范，认真参加各种演出和古筝演奏比赛，从而为学生们做好表率，在比赛中不论成绩如何，重要的是亲身参与，并将比赛过程中得到的实践经验与学生分享和交流。另外，学校也要针对教师的实践能力进行培训，比如让教师去指定的演出机构进行实习表演，或者邀请古筝演奏艺术家来学校指导，争取以最快的速度提升教师的实践能力。其次，增强师资力量。高校扩招导致学生数量增加，给教师带来了很多额外的工作量，因此无暇顾及对学生实践能力的培养。在这样的情况下，高校可以有目的地扩大教师队伍，给教师减轻压力，以便教师为学生提供培养实践能力的机会。比如在前文中提到的校企合作模式，在运用该模式的同时可以采用"双导师"制，即学校里的教师培养学生的演奏技能，而来自企业的导师则可以给学生提供大量锻炼实践能力的机会，并对学生的实践能力进行打分评价，从而为学生以后的就业打好基础。此外，还可以邀请一些民间艺术传承者进入学校对教师进行指导，从而全面提高教师的演奏技术和实践能力。

2. 调整教学目标，提高舞台实践力

在教学改革的过程当中，教学目标的调整是非常重要的，其可以为后续教学改革提供一个明确的方向，更好地锻炼学生的舞台实践能力。所以，在

改革过程当中就应该对目标适当地进行调整，这将对教学改革起到良好的推动作用。例如，在培养学生舞台实践能力的过程当中，主要可以对目标进行三个层次的划分，分别为基础目标、致用目标和扩展目标。首先，基础目标即利用高校现在已经具备的教学模式，向学生传授古筝知识，培养古筝演奏技巧，力求让学生在任何场景中都能轻松自如地弹奏一些难度较大的古筝曲。其次，致用目标主要是对基础目标的进一步深化和细化，能够结合当前的时代、行业发展趋势对学生本身专业能力起到一个培养的作用。比如古筝培训行业，这是当前社会非常热门的行业，但这个行业不但要求从教人员有高超的古筝演奏技巧，而且还要懂得如何去教导学生。因此，高校古筝教学必须结合这一特征，有针对性地培养学生的能力。再比如古筝演奏这个行业，市场中的每家演出机构对古筝演奏的曲目、难度、风格都有不同的要求，如果学生愿意从事以演出为主的职业，那么学校教学也必须给予适当的强化。最后，扩展目标。在提高学生实践能力和演奏技巧之后就可以结合当前与古筝相关的行业要求让学生的合作精神和集体精神得到培养，可以举行一些实践活动，让学生积极地合作和参与，更好地锻炼学生的技巧，带动学生的舞台实践能力得到进一步的提高。比如有的学生毕业后，并没有去从事古筝演奏和古筝教学方面的工作，而是选择与古筝相关的其他行业，这就对学生的集体精神、合作精神以及在音乐活动方面的组织能力和领导能力提出了许多新的要求。对于以上的要求，在教学中也应当有所体现，只有制订出清晰的目标，才能保证高校古筝教学顺利进行。

3. 创新教育模式，提高舞台实践力

在目标明确之后，也应该对教学模式进行创新的构建，这样才能够进一步地推动教学水平和质量的提高，让教学改革得以真正地实现。教学模式是学校通过长期实践总结形成的一套稳定程序，很大程度上决定了教学的质量和水平。高校在开展古筝教学时，通常以"一对一"的教学模式为主，首先是教师示范，然后再讲解关于古筝的演奏技巧和手法，再由学生自己练习，到下一课时再由教师负责指导。整个流程看似环环相扣，毫无纰漏，但是学生基本上无法发挥自己的能动性，必须听从教师的安排，按照固定的方式进行学习，学生根本就没有任何可以实践的机会，最终导致学生的实践能力相

当薄弱。因此在教学时，教师可以尝试采用新的模式，例如德国包豪斯设计学院首创的"工作坊教学模式"，因主要强调和注重对学生的动手能力的培养而闻名全世界。古筝和设计同样属于艺术，两者具有相同的特性，因此在教学当中"工作坊教学模式"完全适用。由于一名教师通常会负责数名学生的教学，因此教师可以与学生一起组建工作坊，在工作坊模式下，教师除了传授学生古筝演奏技巧之外，还可以带领学生参加不同类型的竞赛及演出。在以上活动中，教师应大胆放手，让学生独立完成，这样不仅能够提高学生的动手能力，还能够提高他们的合作能力，从而为今后进入社会做好相应的准备。如果在演出活动中获得了丰厚的报酬，也可用于工作坊的设备购置，从而让工作坊走上可持续发展之路。此外，分层教学模式和团队教学模式也可以用于古筝教学，这些模式可以有效提高学生的实践能力。在这样的模式下，教师可以带领学生一起对团体进行组织，除了在日常课程当中对一些技巧进行传授之外，在课下也可以带领学生参与不同类型的竞赛和比赛，让学生独立完成，大胆放手去做，锻炼学生的合作能力和综合的演奏技巧，让学生在无形之中提高舞台实践能力。

4. 优化教学内容，提高舞台实践力

除了以上这几个方面之外，在教学改革的过程当中也应该对教学内容适当地进行补充和完善。应该让学生在学习的过程当中真正地做到学以致用，实现理论和实践相结合。如果学生所掌握的知识和能力与社会上的实际需求不符，那么教学将会毫无意义，这就要求学校必须要按照社会上的实际需求来科学地培养专业化人才，以此让教学内容始终与社会需求保持一致。首先，学校要在教学当中加入关于实践理论方面的课程，引导学生学习关于实践的理论知识，同时安排专门的实践课程，让学生在表演的过程中积累大量的舞台表演经验。其次，增加综合类课程，这是为满足社会对综合性人才的需求而设置的课程。古筝专业的学生毕业后，主要从事古筝演出和古筝培训等工作，所以需要加入关于表演、形体、教学以及心理学等方面的课程。比如说有很多学生在一些音乐机构从事古筝培训师等工作，该职业服务的对象以中小学生为主，那么从业者必须掌握中小学生的心理特征，制订出合理的培训计划。如果在学校时就能接触到这方面的知识，那么自然就可以在这方面得

心应手。最后就是地方文化课程。一方面，近年来随着地方的发展，对音乐的需求也越来越大，为学生提供了新的实践机会和就业机会；另一方面，高校除了教育和培养人才外，还同时肩负着发展地方文化的重任，所以应主动处理好二者之间的关系，让学校和地方音乐文化齐头并进、共同发展。对古筝教学来说，更应主动引入地方的特色音乐文化，比如在演奏地方特色曲目的过程中，可以让学生也学习地方乐器，这样不但可以提高他们掌握其他乐器的能力，还可以为地方音乐文化的发展提供专业人才。

学校在此过程当中应该不断地对实践方面的课程进行开发，引导学生真正地做到理论结合实践，在实际表演当中对舞台表演经验进行积累。还应该增加综合课程，迎合社会及行业发展对综合人才的需要。可以对心理学、形体、表演等相应课程进行开发，有助于学生更好地就业；让教学内容得到完善和优化，为学生在后续行业竞争当中增添更多的实力，让学生能够得心应手，有更多就业机会和实践机会，让舞台实践能力的培养落到实处。

在教学过程中，最重要的问题就是让学生学什么和让学生会什么，这就要求教师在古筝教学的基础上，根据社会的需要，科学灵活地构建适合学生发展的全新教学模式。高校在日常开展的古筝教学过程当中不断地追求教学改革，推动学生舞台实践能力的提高是非常重要的。这样就能够真正地展现出教育的价值和内涵，让学生的演奏能力和技巧得到进一步的提高。在此过程当中应该夯实师资力量、调整教学目标、创新教育模式、优化教学内容，让舞台实践能力的培养得到真正的实现。

第七章
古筝教学的发展

第一节　古筝教学中的继承与创新

一、古筝教学中的继承

在新课改理念的倡导下，古筝教学不断进行教学实验和改革，然而古筝教学的变革不能单纯地否定传统教学方法，古筝教学的革新需要吸取传统教学法的精髓，借鉴利用现代新课程教学法的经验和技术，最后构建出科学高效的古筝教学法。

与大多数中国乐器的传承方式类似，古筝教学在过去主要以口传心授的教学方式为主，即使是我国设立了专业的音乐学院和音乐课程，这种口传心授的教学方式依旧存在，并且演变为以教师为主导的单向教学模式，具体表现为示范教学法。在这个教学环节中，依旧需要运用很多传统教学的经验和技术。

1. 教师的引导要规范

传统教学强调教师在古筝教学中的作用，即便在流行新课改的今天，教师的引导作用依旧是不可忽视的，尤其是像古筝教学这样的器乐教学。古筝教师必须要有过硬的筝艺技术，只有教师自身对古筝的学习严谨认真，才能让古筝教学的引导做到规范严谨。

2. 古筝曲目教学要规范

虽然现代古筝教学提倡探究式、兴趣式、小组式等开放式的教学法，但是其中关键的筝艺传授还是要依靠教师，传统教学的规范式筝艺教学更是不

可抛弃的。教师在古筝教学中必须规范教学，如在进行传统筝曲的演奏教学时，学生必须忠实于原谱，不能随便依据自己的想法改变弹奏方式，如果单纯为迎合发挥学生创造力的新课改理念而让学生进行主观臆造改动，那么传统筝曲就会变得面目全非，其艺术内涵与价值就无法得到传承和发扬。

3. 古筝技术教学必须严格把关

古筝教学的创新和改变必须以技术过关为基础，传统教学重视技术强化的理念依旧不能抛弃，避免学生由于技术不足而发生走样的问题。以陕西古筝教学为例，该筝派的苦音音阶中有一个比较特殊并关键的技术，即把握好音阶中的微升 4 和微降 7，这两个音的音准同时要求有颤音，演奏起来比较困难。在这种关键的技术教学环节中，教师需要对学生严格要求，学生需要反复训练该音准的弹奏，直到能准确弹奏微升 4 和微降 7 的音准。

4. 示范教学等传统教学方式依然富有效率

传统的示范教学法依然可以在现代古筝教学课上得到运用，尤其是涉及古筝技术的教学，只是我们需要更注重其科学性。尽管大学生的理解能力比较强，但是教师如果不进行规范的演奏示范，学生还是很难掌握准确的古筝技术。因此教师可以适当地通过弹奏示范，将古筝演奏动作进行分解或者放慢，从而让学生快速区分和掌握相对困难的演奏技巧。

二、古筝教学中的创新

当今社会要求古筝教学一方面能传承和发扬民族音乐，另一方面能适应促进学生全面发展的素质教育要求，因此在继承传统教学的经验和技术之上，古筝教学还需要适应社会要求，进行教学创新。

1. 深度挖掘作品内容，帮助学生了解作品背景，培养人文素养

新课程标准的要求是要在教学工作中大力推动素质教育。学生学习不仅要掌握知识，还要收获成长，始终将学生的综合素质培养作为教学的核心任务。而古筝作为中国民族乐器的主要代表，在琴弦与律动中都流露出中华传统文化的底蕴，也是对学生进行艺术素质教育与人文素养教育的必经之路。对此，教师在教学中，要充分把握古筝本身与作品中的文化要素。比如音乐

作品中的历史故事、人文故事、文化典故等，通过文化的有效渗透，来加强古筝学习的背景渲染，促进学生人文素质的提高。

例如，教师在教授某一首古筝作品前，可以首先对作品的创作展开讲解，包括作品创作的人、创作的时代以及创作的内涵等。此外，教师还能以作品创作为出发点，延伸出传统文化的更多内容。古筝在中国历史上历经久远，可以说古筝是中国音乐发展的见证者。中国古代的一些文人也热衷通过古筝来表达自己的情感，抒发自己的情怀。而这些情感与情怀也在历史的长河中被继承、被发展，形成了一个又一个典故。好比伯牙和子期的高山流水之情，就被后人形容为知己难寻的友谊。教师通过讲解这些典故，既帮助学生了解了中华传统文化，也普及了基础的古筝知识。同时，中华传统文化与古筝的结合，也更有助于加强学生对古筝学习的认同感，进而通过古筝提高学生的人文素养。

2. 注重音乐情感与学生情感的关联，实现古筝弹奏中的情感输出

通常情况下认为，高校古筝教学的核心目的仍是提高学生的古筝演奏质量。学生通过古筝学习以及古筝演奏，能够准确地将古筝作品所传达的内涵与情感表现出来，保证古筝演奏的实际效果。基于这一教学目标，教师要引导学生充分了解古筝作品的情感与文化底蕴。在实际教学中，无论是学生自己演奏，还是教师指导演奏，都要有效地掌握古筝技巧，实现技巧与情感的协调，让学生在情感中更好地收获作品的灵魂。但是从实际教学的情况来看，情感教学展开的难度还是比较大的。因此，教师在教学前就应做好教学准备，针对古筝作品选择适合学生学习的教学方法以及情感理解方法，使教学能够达到预期的效果。

例如，在教授《梁祝》这首古筝作品时，《梁祝》作为中国古典音乐的代表作之一，通过动人的旋律讲述了梁山伯与祝英台凄美的爱情故事，同时也反映了封建时代官僚主义对女性的压迫以及人们对自由和美好爱情的向往。那么，教师在教学中，可以先通过多媒体给学生播放一段《梁祝》的音乐，然后在音乐播放过后，问一问学生的感受。这个过程中，教师不要限制学生的回答，要鼓励学生说出自己真实的想法。同时，为更好地达到效果，教师还可以播放一段有关《梁祝》的影视作品片段，让学生更直观地感受这段凄

美的爱情故事。当建立了充分的情感共鸣后，教师再展开教学讲解。通过这样一种教学方法，不但让学生掌握了古筝弹奏的技巧，也让学生了解了作品情感的表达，更好地提高了教学质量。

3. 转变教学思维，发挥学生的主体地位，培养学生学习兴趣

从某种意义上来说，古筝是中华文化重要的传承工具。但是在互联网不断发展的当下，学生通过网络能够接触到大量国风内容。一方面体现了中国的强大，另一方面体现了人们的文化认同感。基于这一现状，教师要加速教学观念的转变，在教学中发挥出学生的主体地位，建立以学生为中心的课堂教学模式。将学生的主观能动性更有效地投入到日常学习中，关注学生心理变化、情感变化与学习变化，使古筝教学能够达到更理想的效果。

例如，在赏析《枫桥夜泊》这首古筝作品时，教师首先要减少自己的思维对学生理解的干预。在实际教学中，教师可鼓励学生分组谈论，针对作品赏析这一要求，让学生述说自己的真实想法。同时在思维与观念的碰撞中，不断磨炼自己对作品的理解，建立全面、辩证的古筝思维模式，不断提高学生的鉴赏与感知能力。

4. 注重基本功训练，强调积累与练习的重要性

基本功一词对于任何一个在自己所属行业以及取得成就的人都不陌生，甚至可以说，基本功是一个人做好任何一件事的前提。同样，在学生学习古筝的过程中，也要始终将基本功放在首位。但是，从实际教学观察来看，基本功学习虽然重要，但过程却仍逃避不了枯燥、乏味的印象。有些学生也往往不愿将时间投入到基本功学习中，因此在实际演奏中往往呈现不出理想的效果。长此以往，一方面是基本功训练的枯燥，另一方面是弹奏成果的不理想，这两方面的共同作用会打击学生的学习自信，影响教学的效果。因此，针对这一问题，教师要不断完善基本功教学手段，培养学生对基本功的认识程度，同时增加教学中的趣味性元素，让教学能够以更直观的形式呈现在学生面前。

5. 构建教学情境，引导学生自我表达，培养学生综合素质

古筝教学并非简单的乐器教学或是音乐赏析，而是一种融入了音乐意境与音乐情感的氛围教学。为了更有效地帮助学生掌握古筝学习的要领，以及

更高效地攻克学生学习中的难题，教师要善用情境教学，营造出准确的音乐形象与音乐意境。那么，基于这一要求，教师要尤其注重情境创建与古筝形象的契合度，避免不适合的情境出现在课堂上。

在高校古筝创新教学中，教师可通过深度挖掘作品内容，帮助学生了解作品背景，培养人文素养；注重音乐情感与学生情感的关联，实现古筝弹奏中的情感输出；转变教学思维，发挥学生的主体地位，培养学生学习兴趣；注重基本功训练，强调积累与练习的重要性以及构建教学情境；引导学生自我表达，培养学生综合素质等一系列方法来达到目的。

三、古筝教学继承与创新的关系

1. 古筝教学继承与创新的相互作用

古筝教学的继承是对以往教学中的合理部分进行延续；创新则是指对过去的古筝教学进行改变，达到质的飞跃。古筝教学的继承是创新的基础，而后者又是前者的发展。

首先，对传统教学精华部分的继承为古筝教学的创新奠定基础。传统的古筝教学强调教师的主导作用，强调演奏技能的训练和强化，虽然传统教学法存在许多问题与不足，但是其对古筝演奏技术的严格要求理念，对教师的演奏技艺的素质要求，对筝曲教学的严谨规范，依旧是现代古筝教学必须坚持的。

其次，古筝教学创新是对传统教学的发展。现代社会要求促进学生综合素质的提高，促进学生的全面发展，传统的重技轻文的教学理念已经无法适应社会要求。现代古筝教学增加了对学生古筝文化素养的教学，借鉴和利用开放式教学法，促进了古筝教学的新发展。总之，古筝教学的变革既要继承传统教学的精华部分，同时又要适应时代要求，进行教学内容和方式上的创新。

2. 继承与创新对古筝教学的影响

继承和创新对于古筝教学来说都是不可或缺的。现代古筝教学的一般教学模式是学生回课，教师引导示范，学生再次强化演奏，教师总结并布置作

业，学生最后试奏。在这个教学过程中，既要运用到继承的传统教学经验和技术，又要借鉴和利用创新的现代古筝教学方式方法。如在古筝教学的引导规范环节，就要运用到传统的示范教学法或者比较教学法，教师通过演奏动作的分解或者放慢，让学生准确掌握基本的技术要领；在现代筝曲教学的学生试奏环节，教师也可以引导学生依据自己的情感和心境进行创造性的即兴演奏，发挥学生的主动性和创造性；在传统筝曲的教学过程中，教师还可以多介绍筝曲的历史典故和文化背景，加深学生对筝曲的文化认知和情感理解。总之，继承与创新将会一直伴随古筝教学改革的过程，促进古筝教学的新发展。

四、古筝传统曲目的现代传承与创新

（一）古筝传统曲目的现代创新

自改革开放以来，文化多元化发展日益明显，中外文化交流也多了起来。这种大环境的变化，使得中国和外国的文化不断地进行融合。古筝艺术在这种大潮流中，其发展既面临着机遇，也面对着挑战，如何在世界大舞台上占有一席之地，是我国古筝界该思考的问题。在对新世界的不断借鉴中，古筝也不再"古"了，而是在尊重传统的基础上有了创新的元素。大部分古筝演奏家以及作曲家也不断地摸索新路子，争取在古筝创新之路上有所作为、有所贡献。

1. 古筝曲目作曲创新

第一，定弦法方面的创新。传统定弦法就是五声音阶，根据传统 21 弦筝所具有的作用，即移柱转调以及张力转调，把其重新排列成所需定弦；五、七声替换，还有多调衔接等定弦法；传统意义上的五声音阶和五声音阶的变体之间的替换和比较定弦法；还有随意排列十二音序列定弦法。在如此众多的创新式定弦法中，不难发现它们之间有一个相同点，就是对传统定弦法进行创新性改变，以达到技法方面的创新。

第二，融合西洋作曲和相关乐器方面的技巧。在改革开放后，西方现代作曲特点和我国民族乐调融合在一起，使得筝曲发生调性、和声以及曲式方

面的变化。而少数民族风土人情是其创作的素材，因此民族特点表现得非常显著。

古筝曲目和演奏技法之间是相互促进的关系，创新必定会引起另一方面的创新。这种关系给予演奏者二度或是三度创作的机会，而演奏者也需要具备相应的改编能力，比如调式、调性分析等，或者掌握和声复调的演奏技巧等，还要掌握各种指法的相互协调性运用、左右手的强度拿捏以及各自的力度变化，等等。

2. 古筝曲目演奏的创新

在古筝日趋火热的今天，创新也是花样百出，有选材方面的创新，有技法方面的创新，还有主题表现方面的创新，等等。下面进行总结归类，主要归成两类，即技巧型演奏法和效果型演奏法。

第一，技巧型演奏法。该演奏法显然是建立在具有一定技巧、能力的基础之上的，演奏者既要有基本功，还要不断研习新方法。该演奏法以传统技法为基础，开创性地独立使用五指，使得每一个手指都能发挥其独有的作用，如此一来就对手指有了更高的要求和更具体的分工。这是指法技术方面的精益求精，目的是更好地提高古筝表演技术技巧。举个例子，《黄陵随想》曲目中的第三段落，就使用了双手在不同音域中进行快速复调式演奏的技巧；再比如在曲目《云岭音画》中，就有双手轮指和双手摇指技法的运用。从这些技法发展可以看出筝曲发展的多样化、旋律丰富化的特点。

第二，效果型演奏技法。顾名思义，该演奏法非常注重效果，非常关注效果的个性化以及明确性。演奏者必须对音响的敏感度非常高，要能胸有成竹地拿捏好音响的那个度，使其更为生动、逼真，比如演奏出风声、水声的效果。在古筝不断探索创新的今天，可以模仿很多传统意义上所没有的效果，比如风吹树叶的窸窣声、击打乐器的声音，以及创造凄凉的氛围，还有表现激昂的情绪，等等，相应作品有《木叶舞》《幻想曲》《黄陵随想》《戏韵》等。这些技法效果的创造，使得古筝具有了更丰富的表现力，既能激发演奏者的想象力，还能让听众身临其境，切身体会其艺术效果。实际操作中，技法创新会受到很多方面的影响而难以前进，但是我国古筝在短时期内可以有如此丰富众多的技法效果创新，可以说是令人震撼的。

总的来说，世人用包容的心态来继承和发展古筝艺术，才能够创造出丰富的作品来。艺术家取长补短，又不断地追求自己的个性风格，所以一部部独具风格的艺术作品不断问世，陶冶着世人的情操。

（二）古筝传统曲目的现代传承和创新对策

不管是作曲还是演奏，鼓励创新只是寻求发展的一种手段。所以在筝曲创作和演奏时，提倡并鼓励大家创新，是为了使古筝艺术取得更大的进步和突破，但是创新并不是最终目的，而且创新的作品并不意味着没有缺陷，必须通过实践才能检验其真伪和好坏。所以在教学古筝传统曲目时，要在传承的基础上，结合实际情况制订相应的创新对策，有的放矢，才能达到创新的目的，从而实现两者的有机结合。

1. 加强对古筝传统曲目历史的理解

古筝在漫长的发展过程中，有过辉煌也有过衰败，比如唐宋时期非常鼎盛，而到了明清就呈现出衰败之象。这里面除了许多历史原因外，还存在着其他一些客观因素，譬如古代记谱手段非常落后，最终导致流传至今的古筝传统曲目比较少。经过挖掘和追索，有些古筝专家认为在潮州、客家和闽南筝曲中，还可以找到为数不多的、弥足珍贵的古筝传统曲目。在前文中提到的各大筝派的传统曲目，都是经过千百年来习筝之人的口传心授流传下来的，其中不乏添加了些地方风格的音乐元素，但基本都保留了传统曲目的原始面貌。

传统曲目一般可以分为如下三类，一类是经过历史的洗礼和筛选，世代相传的古筝曲目，这类曲目中的经典作品有《昭君怨》《蕉窗夜雨》《出水莲》《柳青娘》《春雨未晴》《无意凭栏》《踏雪寻梅》。另一类是近代时期发展起来的，大多都是从地方戏曲和说唱等民间音乐艺术素材中提炼、整合编订的曲目，比如《打雁》《苏武思乡》《高山流水》等都是源自大调曲子的说唱音乐；而《西京调》《梅花引》等是来自地方戏曲或者民间大型击打音乐。还有一类曲目是从其他乐器种类移植改编过来的，像《月儿高》《梅花三弄》《海青拿鹤》等就属于这类曲目。

对传统曲目进行移植和改编，不仅要保持传统曲目的原来面貌，而且还要依据古筝的特点和表现特色进行改编，其实也是颇具难度的。所以，移植

改编者虽然不是作曲者，但是也付出了艰辛的劳动，然而后来流传的曲目说明中并没有保留移植改编者的姓名，他们都是无名英雄，他们这种默默奉献的精神值得我们继承和发扬，并理应受到后人的尊敬和爱戴。

2. 端正对待古筝传统曲目传承的态度

人们经常说，历史是一面镜子，它为人们积累了许多经验和失败的教训，指引人们在正确的轨道上前进。所以，对于古筝艺术的传承，无论成败，宝贵的经验和教训都是我们必须学习和借鉴的宝贵财富，作为古筝教学工作者，更应从中提取精华，去其糟粕，认真总结前人的成果，在批判中继承，在继承中学会扬弃。

音乐教育是为了培养更多能肩负普及音乐使命的高等人才，古筝专业的学生将来要将古筝艺术传授给更多的人，让古筝音乐回归大众。所以在古筝教学过程中，应重视基础音乐的教育，而现在的高校古筝教学状况不容乐观，尤其在传授传统曲目方面急需改革，刻不容缓。

古筝从诞生至今，几经周折，传统曲目经历各种磨难，在世代筝家的积累下，还是保留了许多，流传至今，实属不易。世代筝家在传承古筝传统曲目上为我们树立了榜样，我们目前在传承传统曲目时，出现了各种各样的问题，各方面都做得不够完美，但是我相信，只要认真借鉴古人的传承美德，本着认真、负责的精神，一定能将古筝传统曲目发扬光大。古筝艺术有着悠久的历史，蕴含着丰厚的中华民族历史文化，高校教学工作者应以传承我国传统文化为骄傲，并能寓教于乐，寓教于美，以审美为核心，快乐地传播祖国的传统文化。

作为古筝从业人员，不仅要全面了解自己学习和演奏的音乐作品，包括产生的年代和作者等，还要深刻理解作品表现的内容，这是每一个从业人员必须具备的基本素质。前面已经有所讲述，社会古筝培训班的部分从业人员在教学过程中，有不求甚解，甚至盲从的现象，我们需要认真面对并从实处加以解决。作为文化事业建设者，在我国当前文化事业蓬勃发展的大好环境下，我们要意识到自身所肩负的责任和义务，当务之急是要不断提高自身的业务素质和综合教学水平。

3. 坚持古筝曲目创作的民族性

古筝曲目具有独特的民族风格和韵味，是我国民族音乐的一种表现形式。

它蕴含着中国文化悠远而深厚的思想艺术，因此我们要求古筝独奏音乐必须植根于丰厚的民族音乐传统之上。然而由于西洋音乐这个舶来品受到人们的高度追捧，民族器乐独奏音乐在创作时或多或少都受到外来音乐的干扰，加上很多人盲目崇拜舶来品，认为西洋音乐技术先进，传统音乐技巧简单落后，导致古筝这种器乐也受到了影响，古筝传统曲目在继承传统和借鉴西洋两者中不能找到平衡点。具体来说，不仅小型作品以西洋音乐理论为主，大型作品的西化现象更为严重，传统的旋律发展原则和进行方式都极少运用，而简单采用西洋音乐的理论段式和结构，这使得传统曲目在结构上大同小异，缺少各自的风格和生活气息。这种不良风气和做派，需要我们音乐教学工作者及时予以纠正，要有计划地引导学生从我国丰富的古典、民间素材中，汲取营养和创作源泉，用丰富的知识打造自己的音乐语言和技术手段，使我们民族音乐在与时俱进的同时，永远保持鲜明的民族特性。这对所有作曲家和表演艺术家都是一样的道理，历史已经证明，保持鲜明的民族特色，加强艺术表现力，对于发展我国民族音乐事业至关重要。

第二节　古筝教学中的口传心授

所谓"传承"其实分为两个概念。"传"是指传授、接纳，表现为共识空间中的"流传、传布"与历史空间中的"代代相传"；"承"是指承上启下、沿袭创新。"传"是基础，"承"是更高层次的状态。只有在"传"的方面做到位，才能使传承的承载人有足够的兴趣和热情进行进一步的"承"。所谓"口传心授"，就是通过耳口来传其形，又以内心领悟来传其神韵，在传"形"的过程中，同时对音乐的神韵进行深入的体验和理解。

一、"口传心授"的优势与弊端

（一）"口传心授"的优势

运用原始的"口传心授"进行音乐教学对于民族音乐传承具有一定的优

势。首先，授受双方面对面，传授者通过实际演唱演奏，直接将具体的音乐形态演示给对方，同时接受者运用耳、口、心将接收到的信息吸收内化，因而具有鲜明的直观性。其次，在授受双方进行信息交流的过程中，由于音乐形态是通过"人"这一活的个体进行传递的，因而所传达的音乐形象真实、鲜明。

1. 口传心授具有直观性

我国传统民族音乐文化的传承大多在民间进行，以口传心授为主，与当代学校音乐教育中的"师生"关系类似。民间音乐传承中，"师徒"关系的建立成为知识技艺习得的前提。其中，"徒"为受授者，"师"为传授者，"师"可以是具备专业知识的民间艺人，也可以是已经记录下来的录音、录像等。师徒关系明确的传承方式称为"师徒传承"；没有明确建立师徒关系，习得方通过拜师以外，比如观看、模仿、参与等习得技艺的方式称为"自然传承"。无论是师徒传承还是自然传承，都是以声音符号作为载体的。在这两种传承方式中，知识技艺都是通过人际的耳目互动习得，因此，口传心授是民俗乃至世界上传承音乐文化最基本、最常态的方式。

这种原始的传承方式有其特定的优势：首先，在口传心授传承音乐文化的过程中，传承者通过实际演唱、演奏具体的曲调，接受者用耳听、心记、口唱等最简单便捷的方式学习便可以完成传承的过程，因此，口传心授是一种面对面最直接的传承方式。

2. 口传心授是具有生命力的"活"传承

在口传心授的实际操作过程中，传、承双方通过眼、耳、手、口直接传递，通过实际演唱以及肢体语言的配合，直接传递了真实感情和音乐形象。因此，口传心授所传授音乐形象之真实、之鲜明，是其他方式无可比拟的，这也正是口传心授方式在民族音乐文化传承过程中不可能被完全取代的重要原因。

随着社会的发展，人们的意识形态、审美境界不断提升，传承者在力求完好保存优秀传统的同时，对这种"原汁原味"的传承能否适应当今社会，并真正对民族音乐文化传承起到积极作用提出了质疑。如今，很多经典优秀曲目被改编，许多传统演绎形态被颠覆，这些都对民族音乐文化的传承者提

出了更高、更多的要求。

黄祥鹏先生认为，中国古典音乐的传承规律中最重要的一个特征是"口传心授"，流动的活力在于不可凝固的即兴性，流传的过程，既是保存的过程，也是一个渐变的发展过程。

樊祖荫认为，长期以来，人们一直误认为口传心授是一种原始落后的传承方式，然而，近年来的研究表明，"口传心授并不落后，而且是一种富有创造性、开放性的传承方式"。

目前，口传心授是仅存的真正具有生命力的活的传承方式，正是因为采用这种传承方式的承载者不改祖法的执拗，才使得传统音乐能与外来影响抗衡，为后世之人管窥原貌提供了有利条件，因此理应给予足够的重视和保护，使其尽可能地延续下去。

然而在实际教学过程中，面对课堂教学内容中出现的民族音乐元素，由于教学环境、客观条件、教师技能等多方面的限制，我们很难做到真正意义上的"口传心授"。因此，在实际操作过程中，我们只能抓住"口传心授"的精华，尽可能地通过其他方式做好传承工作，向"原汁原味"靠拢。

（二）"口传心授"的弊端

口传心授传承方式具有一定的直观性和鲜活性，部分民族音乐形态的传承运用这种方式行之有效，然而世间万物皆是一把双刃剑，我们在发现口传心授优势的同时，也应理性地看待它背后的弊端。

1. 口传心授具有局限性

如果将口传心授的传承方式运用到学校音乐课堂中，则很难发挥它的作用。口传心授是在准原生态环境中的活的传承，学校教育则是脱离了原生态环境的活的传承，因此学校音乐教育很难做到在准原生态环境中对学生进行口传心授的传承，即便是借助音像制品或邀请民间艺人等方式做到了，也很难保证这样的口传心授就真的传承到了民族音乐文化的精髓。口传心授是将"死"的音乐主体，通过人这一"活"的承载体进行沿袭流传，在这一过程中，承载体的每一次传承都不可避免地会加入个人的润饰，为音乐主体带来一些无意识的变化，这是无法避免的。因为流传的过程既是一个保存的过程，

同时也是一个渐变的发展过程，这便是"口传心授"的局限性所在。

2. 口传心授易"保存"难"生存"

面对传统的口传心授，专家学者各执己见。南京艺术学院的刘承华先生认为，面对我国丰富多彩的传统音乐文化，田青先生宁愿做一个守财奴，把祖传的宝贝一样一样聚集、保存起来的心情是可以理解的，但是时代毕竟不同了，新的时代自然需要新时代的音乐形式，需要创新，这是两件事情。我们需要重视传统，但更需要强调的反而是创新，然而这个创新应该是从传统中自然生发出来的。

金兆钧先生认为，关于民族音乐传承的问题，如何传承？传承什么？看似明白的问题实际上并不明了。中国中古以前的音乐没有记谱，没有音响实录，谁知道到底是怎样的，我们又如何开始传承？如果说民间音乐口传心授总能保持"原生态"，就民歌而言，我们收录进集的有多少没经过一定程度的改造，特别是采集和收录人本身是完全客观的吗？因此，"传承"二字，并不轻松。尊重传统，了解传统，并创造性地继承和发展，这可能是比较好的一种态度。

没有任何一种传统艺术是一成不变的，就好比滔滔江河，正是由于"源头活水"才能绵延不绝。面对民族音乐文化，我们在立足于传承精华的基础上，改编与创新理应得到鼓励。然而所谓的创新只能作为补充，不能喧宾夺主。因此，在民族音乐传承过程中应当记住：要在发展中求生存。在此，借用梅兰芳先生的一句话：移步不换形。

移步不换形的真谛在于：传统音乐根据自己口传心授的规律，不以乐谱写定的形式而凝固，即不排除即兴性、流动发展的可能，以难以察觉的方式缓慢变化着，是它的活力所在。

中国传统音乐中历史悠久的作品想要原封不动地传承下去很难，它不像某一历史时期留存至今的文物或一件艺术品那样，你所见到的就是那个时代的产物。音乐作品在传承的过程中，通过不同个体的口口相传，每个传承者都或多或少地会根据个人的审美趣味发挥出各自的创造性并进行加工变化，因此我们很难确定现如今留存于世的音乐作品是否是在原封不动的状态下传

承下来的。所以，传承中的变化是必然的。

二、"口传心授"在古筝教学中的作用

"口传心授"教学法主要强调音乐的教学过程实际上是一个动态的过程，教师和学生的互动主要以对话交流为主，教师在教学中要不断鼓励学生主动进行自我探索，重视对学生创新能力的培养，充分激发学生的学习兴趣。口传心授教学法逐渐改变了"满堂灌"的教学形式，帮助学生在教师的引导下，和教师共同研究、探讨问题，这种教学方法对于培养学生的创造能力和感悟音乐的能力都具有不可低估的作用。

对于古筝经典曲目的传承，通过教师现场表演，亲自传授基本的演奏手法、演奏技巧等，帮助学生理解不同乐曲的风格和韵律，领悟乐曲真正的内涵。由于传统的筝曲中存在较多音高，但是高音位置不是很固定，因此教师在教学过程中的亲自示范演奏是相当重要的，要清晰讲解不同曲目的运指技巧以及左手作韵的方式。"口传心授"能够使学生获得传统音乐的精华。

"口传心授"教学法与以往教学方法不同，它更强调理解音乐知识的重要性，因此当今的古筝教学应该充分激发学生的主动学习能力和创造力，发挥个性在教学中的作用，让课堂"起死回生"，将课堂氛围变得更加轻松。因此古筝教学中的"口传心授"并非落后，而是一种极其有价值的音乐教学方法。

总之，"口传心授"的教学方式反映了我国器乐教学创造性的教学观念，它与中国传统定性的记忆乐谱法是相得益彰的。教育者通过口传心授，学习者心领神会，给演奏者在传统器乐乐谱中留下巨大的创作空间。现代古筝教学中的"口传心授"已经脱离了传统教学的封闭自守状态，而是更加注重激发学生的学习欲望，启发学生的悟性，充分挖掘学习者的潜质，能够更好地帮助学生学习，并能更好地促进我国传统音乐持续发展。

第三节　古筝教学中音乐与技巧的融合

一、音乐分析在古筝教学中的重要性

（一）音乐结构的类型

1. 传统筝曲音乐结构

传统古筝曲大都来自民间音乐，并且以口传心授的方式进行传授。其音乐结构自由多变的特点跟其传授的方式有很大的关系。传统筝曲的发展手法常见的有加花、变奏、自由等，这是影响筝曲结构的重要因素。根据这些发展手法，传统筝曲常用的音乐结构可以分为四种：单曲牌体、循环体、变奏体、联曲体。

单曲牌体是传统筝曲中最小的一种结构形式，是指由单个曲牌或曲调构成的乐曲，相当于西方曲式结构中的一部曲式，这种音乐结构的筝曲一般由两句或两句以上的乐句构成。有些乐曲的乐句分句清晰，有的乐曲是由若干动机连续发展而成的一句结构。单曲牌体的筝曲大部分以变奏和曲调发展为主，如《龙船谣》。

循环体相当于西方曲式结构中的回旋体，是指一个曲牌在乐曲中反复出现两次以上或者两个不同的曲牌不断重复，其中有些循环体在乐曲中间会插入新的旋律。

变奏体是由一个曲牌或者曲调经过反复变奏形成的，其主题可以是一个段落，之后的段落是由主题变奏而来的。变奏体是传统筝曲常用的音乐结构，在筝曲中，变奏的手法非常丰富，这一结构的筝曲一般为中小型结构，但从结构上来看又会大于单曲牌体。

联曲体又称套曲体，是由多个曲调、曲牌联合构成的乐曲。这种音乐结构的筝曲通常由多个带有标题的段落构成，如山东筝曲《高山流水》就是由《琴韵》《风摆翠竹》《夜静銮铃》和《书韵》四首小曲组成的。

2. 现代筝曲音乐结构

传统筝曲注重的是古筝的韵而非音乐结构，所以传统筝曲的音乐结构都较为短小。现代派筝曲在音乐结构上吸收了西方曲式结构的特点，作曲家为了更好地表达音乐，在乐曲结构和长度上都做出了一些改变。经过不断的实践，作曲家们将我们民族音乐特色与西方的音乐理论结合并找到现代派筝曲的创作原则。现代派筝曲音乐结构的特点有再现原则、三部性原则以及中西双重结构等。

传统筝曲在变奏上多使用反复原则，而现代派筝曲由于主题的增加、结构的扩大，如果使用单纯的反复去加深主题，给人的印象也许会形成一种听觉上的审美疲劳。所以再现原则成为现代派作曲家常用的手法。根据再现时的程度又可分为原样再现、简单再现和动力化再现。20世纪70年代后的筝曲音乐结构大部分都采取简单的单三部或者复三部，乐曲的表现方式则是呈示、展开、再现。

（二）音乐结构分析在古筝教学中的应用

德国作曲家舒曼曾经说过："除非你弄明白作品的音乐结构，不然你不可能理解作品。"从古筝教学的角度出发，把音乐结构应用在古筝教学中的目的之一就是让学生通过筝曲的音乐结构了解音乐的层次，以便更好地去把握音乐主题在各个阶段的变化与发展，每个段落之间的对比性，音乐的主题是按照什么发展的，从而去理解整首乐曲的音乐结构。这样不仅可以让学生从整体上记忆乐曲，识记乐谱的时候也更加得心应手，同时学生在演奏乐曲时的完整性方面也更胜一筹，思路也更为清晰。其目的之二就是音乐结构的布局是创作者音乐思想的表现，把握乐曲的音乐情感和内容便于我们更好地演绎作品内在的艺术美。

音乐结构分析在古筝教学中可以分两个部分进行，第一部分是通过欣赏了解乐曲的音乐形象和主题；第二部分就是对乐曲结构形态的掌握。通过这两个部分的学习，对乐曲的认识将从感性上升到理性。

1. 音乐形象和主题的教学

了解乐曲音乐形象需要通过欣赏音乐才能实现，在欣赏音乐的时候，教

师可以运用的方法有多媒体教学法和讲授法两种教学方式。上课的形式可以采取小组课的形式，人数应控制在十人左右。多媒体教学法是一种现代高科技的教学手段，在教学过程中，教师利用图片、文字、声音等多种媒体向学生传授知识，例如：用电脑制作 PPT、录像等都属于多媒体教学的范畴。讲授法是教师通过口头语言向学生传授知识的一种较为传统且用得最多的一种教学手段。在音乐形象和主题的教学中将多媒体教学法与讲授法相结合，可以在一定程度上丰富课堂教学，促进学生对乐曲的理解，从而提高教学效果。

要准确地了解乐曲的音乐形象，首先要对音乐有所感知。这里所说的感知指的是学生对乐曲中的节奏、旋律、力度、速度等音乐要素在听的过程中做出正确的心理反应。首先教师可以利用多媒体让学生先欣赏要学习的乐曲。在欣赏的时候可以先只播放音响，让学生说出自己对乐曲的理解。在这个环节中要充分尊重学生在教学过程中的主体地位，不可以权威自居。"一千个读者眼中有一千个哈姆雷特"，由于音乐的发散性思维，每位学生在欣赏完乐曲后可能会对同一乐曲产生不同的理解。这时教师就引导学生对乐曲进行积极的正确的理解，而不是在学生对乐曲的理解产生偏差时否定他的想法。教师要让学生掌握音乐语言的一般规律，如，快节奏所表达的情绪就是激烈、欢快、热情，慢节奏表现的就是安静、柔美；力度方面渐强表现的是激昂、亢奋的情绪，减弱表现的则是抒情、低落的情绪；等等。在学生掌握了音乐语言的一般规律后，教师还要启发学生对音乐的语言进行联想。音乐语言较文学语言来说有更广阔的想象空间，因为音乐语言没有一个确定的语义性，音乐语言是抽象的。例如在欣赏筝曲《黔中赋》的时候，由于这首乐曲的无调性和其融入少数民族的音乐主题，因此在音乐形象上很难把握。有的学生在欣赏完这首乐曲时认为该乐曲第一部分的音乐形象是表达一种忧郁的情绪，在节奏较快的第二部分则是将这种忧郁的情绪释放出来变成了愤怒，第三部分作者的情绪开始好转，音乐主题以抒情为主。说到这里，很明显学生对乐曲的理解产生了偏差，这时教师就要对这一理解进行及时的纠正。首先从这首乐曲的名字开始解释，黔中是贵州地区古时候的简称，"赋"指的是一种文学体裁。乐曲第一部分的音乐主题采用的是西南地区少数民族的"琵琶歌"，其旋律和声以及力度上呈起伏的表现形式，具有浓厚的少数民族风情；

第二部分"木叶舞"部分描述的是粗犷的少数民族舞蹈，左右手拍打琴面以及上下扫弦都是在模仿少数民族跳舞时击打乐器的声音；第三部分"黔水唱"具有抒情性的旋律，表达的是少数民族对我国大好河山的热爱之情。教师在这部分的教学中既要保证学生学习的主体地位，自己引导的主导地位也不能忽视，只有这样，学生才能对音乐的形象及主题有正确的理解。

音乐形象和主题的教学可以让学生掌握古筝曲的音乐形态和相关背景，建立更广阔的知识视野，从而达到专业院校培养艺术型演奏家的教学目标。纯技术的演奏缺乏精神的指导，不能达到感化听众的效果。演奏不光是手指上的技巧，更需要脑海里思想观念的先行。

2. 音乐结构的教学

在进行音乐结构教学的时候，利用知识迁移法可以让学生更好地理解和记忆乐曲的结构特征。知识迁移法是将新旧知识进行对照，引导学生利用旧的知识去理解新的知识的一种教学法。在学习乐曲结构形态的时候，并不是每首古筝曲的结构都需要掌握，所以教师要选择一些音乐结构非常具有代表性的古筝曲。以分析古筝协奏曲《临安遗恨》为例，这首乐曲在结构上借鉴了西方的曲式结构，同时其音乐主题运用的是古曲《满江红》。其曲式结构属于再现复三部，其音乐主题也在全曲中不断出现并且加以变化。由于复三部曲式具有复杂性，教师可以运用知识迁移的方法对学生进行讲解。如乐曲1～50小节的引子部分就好像我们在写文章时的摘要，乐曲结束的主题部分就像是我们写文章时的正文，乐曲的四部分段落就像是我们写文章时的分章节。这样一说，学生就会对这首乐曲的结构形成非常深刻的印象，同时在背谱弹奏的时候也会做到胸有成竹。在讲授传统筝曲结构循环体加变奏体时，教师可以运用比喻的方法帮助学生更好地掌握其音乐结构。在将比喻法运用到古筝教学中时，我们要遵循学生的认知规律和音乐学习心理，教师运用比喻的目的是让学生迅速地找到曲式结构的概念。例如我们可以把循环体加变奏体这一曲式结构比喻为一场接力赛，接力棒会出现三次或者三次以上，但是每次接过接力棒的人却不是同一个人，最后接过接力棒跑到终点就意味着乐曲结束。运用比喻法有其不足之处，但是对于学生在掌握较难消化的曲式结构

时还是有一定的帮助的，同时也可以在一定程度上活跃课堂的气氛，学生不会再认为理论引导学习是枯燥乏味的，并且能将音乐结构的知识很好地运用到古筝弹奏当中去。

在传统筝曲中，同一首乐曲也会因为流派的不同而在结构上有所不同，在教授这种类型乐曲的结构时可以用讨论法进行教学。讨论法是指学生在教师的带领下对某一问题进行讨论，以获取知识的教学法。其优点在于可以培养学生独立思考及表达的能力，同时也可以激活沉闷的理论学习的课堂环境。教师可以在课堂上提供几个不同版本的音像资料，先让学生听并进行讨论比较。例如传统筝曲《高山流水》就分为山东筝派、河南筝派和浙江筝派三个版本。河南和山东筝派的乐曲结构都是六十八板的，其中河南筝派的《高山流水》中间部分的乐句扩展是以八板为材料基础进行加花而构成的。山东筝派的是由《琴韵》《风摆翠竹》《夜静銮铃》《书韵》四首小单曲构成的套曲形式的六十八板。浙江筝派的《高山流水》从曲式结构上分为"高山"和"流水"两大部分，其中"高山"部分又可分为三个部分，"流水"部分可分为两个部分，音乐结构图为：$A(a+b+c)+B(d+c1)$。在分析这种同名曲的结构时，教师可以将这几个筝派常见的音乐结构进行一个比较，并让学生观察各个筝派音乐结构的特点并以此进行讨论。

根据心理学的信息加工理论，心理学家把人类对事物的记忆看作一种信息加工过程，记忆的过程可以分为信息的输入、编码、储存和提取四个程序。我们在古筝的教学中，把筝曲的音乐结构分析给学生就是一种对信息的编码，这是对筝曲进行理性分析，并且运用大脑记忆。这种记忆属于理解性记忆，跟学生学习时积极的思维活动是分不开的，理解是运用音乐结构记忆的基本条件。古筝的弹奏属于复杂的心智活动，它不仅需要学习者手指的长期练习，更需要缜密的思维活动，弹琴者演奏水平的高低跟思维水平的高低是分不开的。在对筝曲的理性记忆中，音乐结构的分析是很重要的，音乐结构分析让学生对乐曲结构框架的每个细节都了如指掌，具有极其深刻的理性特征，因而更加牢固。即使在我们要弹奏一首很久没有练习的筝曲而又没有乐谱时，我们仍然可以按照自己对乐曲曲式框架的分析记忆，慢慢唤醒记忆模糊的音乐细节。因此运用大脑进行理性记忆是整个记忆的骨架。俗话说："要记得就

要先懂得。"这是有一定道理的，我们在学习一首乐曲时，只有理解了作曲家对音乐的设计和布局才能称为理解了该作品，才能做到弹奏的时候有条不紊并且胸有成竹。理解是高水平的记忆阶段，理解得越深刻，记忆得也越牢固，记忆谱了这个难题才能真正解决。

总而言之，教师在讲解筝曲结构分析时要遵循学生循序渐进的认知规律。先从乐曲的思想感情开始讲解，然后再将乐曲结构进行剖析。这样一个由浅入深的过程才不会让学生急于求成地学完一首曲子，而是为了帮助他们更好地理解乐曲，从而将其完美地演奏出来的学习过程。

音乐分析是对音乐作品进行系统的分析，它是我们清楚了解音乐作品的重要途径。从单纯的音乐结构分析扩展到对音乐语言方面进行全面分析，并且对音乐的内容和风格做出解释。古筝是一门综合艺术，而现在部分教师只是把古筝当作一门技艺去教授给学生。这样不仅不利于学生学习古筝，对于学生音乐综合素质的培养更是没有针对性的帮助。特别是一些现代筝曲，它们的创作已不再是传统筝曲简单的音高旋律的写作，而是发展为和声、复调和曲式以及调式调性等音乐元素的组合。现代筝曲又是我们古筝学习中很重要的一个部分。所以我们在古筝教学的时候不能仅仅局限于对技能技巧的弹奏教授，而是应该将音乐分析这门学科系统地贯穿整堂课，把筝曲各部分分解开来，从音乐的结构和旋律线条等方面去讲解作品。了解这些知识之后，演奏者演奏出来的筝曲将会是条理清晰的。通过音乐分析的学习，可以让学生具备良好的音乐素养，这样的演奏者弹奏出来的声音才是打动人心的。一个优秀的古筝演奏者不仅要有娴熟的古筝演奏技巧，更重要的是要用富有表现力的音色与听众融为一体。要达到这样一种境界，除了长期对弹奏技巧的训练，对筝曲音乐分析的了解也是必不可少的。当今音乐教育者的思维方式不应该再是单一型的，而应顺应时代发展的潮流，将思维方式转为综合型。用综合型的思维方式研究新的音乐教育方法，以求达到所习得音乐知识的融会贯通。将音乐分析运用到古筝教学中，不仅可以开拓学习者的音乐思维，更可以开拓教育者的学科视野，也为古筝教学开辟了一个新的研究领域。

二、在教学中训练演奏技巧及培养音乐表现力的方法

（一）演奏技巧的训练方法

"因材施教、各得其所"。在教学实践中通过观察实践分析总结出这一体会。由于学生的年龄、素质、性格、接受能力、乐感等基础条件差异较大，如果采用一种教学方法，很难达到理想的效果，需要根据每个学生的具体情况，采取不同的教学方法，使学得快的学生率先出成绩，也使学得较慢的学生能够循序渐进地学到扎实的基本功和各种技法技巧，达到理想的效果。

在弹奏方法上严格要求，毫不含糊。每个技巧技法都要保证规范性，为了让学生能够掌握正确的技巧技法，宁可学习进度稍慢一些，也决不能忽视基础的准确、规范性。

循序渐进、由浅入深、由简到繁。每一种技巧学习的先后顺序要合理安排，具有逻辑性，这样学生才能够一步一个脚印扎实地进行学习。

每节课40分钟的上课时间，必须坚持用10分钟的时间着重进行某一项基本功的训练，短短10分钟肯定是远远不够的，所以要为学生设计好每节课后的练习方案，并且每天定时定点进行刻苦的练习，原则上每天不少于30分钟。

重视练习曲与乐曲中技术难点的结合。针对乐曲中存在的技术难点为学生选择针对性强的练习曲，为乐曲的完整演奏减少技术上的负担。

要求学生从慢练开始。慢练是克服一切技术障碍之本，通过慢练让学生在接触某种技巧的开始就走上正确的演奏轨道。慢练能使学生注意到每一个细节。

在乐曲的教学过程中不放过任何一个技术环节，包括对音乐语言的理解：旋律、节奏、力度、音色、音准、音高、韵味，以及对音色的正确辨识，能够区分音色上的明、暗、亮、净、噪、干、润、瘦、满、虚、实、僵、活、薄、厚等，使学生的演奏能够较准确地表现出乐曲所要表达的意境。

要求学生多听、多看、多感受、多思考，带着问题与目标刻苦练习。

（二）音乐表现力的培养方法

1. 教师要重视对学生进行情感的启发与培养

从学习古筝的初始阶段就要注意这方面的引导，因为情感是发自内心的，要通过大量的实践去感觉和体会。在实际教学中，教师不仅仅要教会学生如何完整、熟练地弹奏乐曲，也要教会学生正确领会与体验乐曲的情感内涵，在深刻把握乐曲情感基调的同时，激发学生投入自身的真实情感，并把这种情感与音乐作品中的情感内涵融为一体。

如乐曲《高山流水》，乐曲前半部分描写高山的雄伟气势，后半部分则表现流水的各种形态：流水铮铮、滔滔不尽、奔腾澎湃。乐曲形象生动、气质鲜明，让人有身临其境、耳闻其声之感，音符诠释着情感，情感进入美景，心静如水、益智闲情。

2. 教师要重视对学生想象力的挖掘与培养

想象力是审美反映的枢纽，不管是创作音乐还是感知音乐，对音乐想象力的培养都是极为重要的。所以教师在教学当中，要积极启发学生不断扩大和丰富自己的生活积累，特别是身临其境的切身体会。比如生动的自然景色和生活画面、各种人物形象和情感特征，特别是要善于捕捉那些最激动人心、最富于诗情画意的生活场景，并且把它们创造性地运用于音乐表现之中。

例如，在教学生演奏《渔舟唱晚》时，就要让学生想象出一幅夕阳映照万顷碧波的优美画面，演奏时要以自然舒展的动作去表现这段音乐。在后半部分，速度在反复中不断加快，让学生想象心情喜悦的渔人悠然自得、片片白帆随波逐浪、渔舟满载而归的情境，演奏时活泼而富有情趣。

3. 教师要重视对学生发散思维的培养，促进创造思维的发展

发散思维是构成创造思维的重要成分，因此培养和训练学生的发散思维对学生进行乐曲二度创作时的艺术表现有着十分重要的意义。例如教师上课时经常提出这样的问题：乐曲描写的意境是怎样的？作者想表达什么样的情感？这个乐段需要用怎样的情绪来表达？诱导学生从多角度理解乐曲的内涵，这样更加有利于学生全身心地投入到音乐当中，达到心有所想、有感而发的境界，这样在演奏时，音乐表现力才会更加丰富。

4. 教师还要教会学生熟识标记术语，正确读谱

读谱是演奏好乐曲最起码、最基础的要求。大多数的学生将读谱仅仅理解为音符及节奏的正确，这就太狭隘了，这也是学习的一个误区。正确读谱直接影响对乐曲的理解和表现以及对乐曲风格的处理。因此，在教学中要强调对音乐术语、力度标记及速度变化这三方面的准确把握。对学生情感的启发和培养不是一朝一夕就能达到的，这要求教师要因材施教，合理安排曲目，声情并茂地讲述。要求学生全身心地投入到音乐世界当中，感受音乐的美妙神奇，多听多看，丰富各方面的知识和舞台经验，这样才能达到如演奏家们以神带心、以心带情、以情带声、以声带形、心手合一、情景交融般的境界。

三、演奏技巧与音乐表现力的结合

演奏技巧水平的提高有助于更好地表现音乐，但是我们一定要清楚，音乐表现力是我们演奏的重要组成部分，技术是手段，根植于音乐，若没有明确音乐的内容，技术训练也就失去了方向，两者是相辅相成、互不可少的两个方面。

以乐曲《望秦川》第四乐段为例，此段是一个富于激情的快速乐段，充满鲜活的生机，在音乐表现力方面要体现出一种积极、乐观、奋进的精神气质，那么就要以扎实的演奏技巧作为基础，长达十五个小节的扫摇，在演奏时要着重强调线条起伏及乐句的划分。连续不断的十六分音符，发音要饱满、结实，要有颗粒性和弹性，并且保证达到速度要求。如果演奏者存在技术障碍，如方法不正确或技巧不够娴熟而达不到乐曲所要表现的内涵与要求，那么就会严重影响全曲音乐表现的完美效果。

演奏技巧的训练和音乐表现力的培养是提高学生演奏水平必不可少的两个方面。有这样的学生，他们很有音乐表现天分，演奏乐曲时能够准确地把握乐曲的内在情感，在演奏抒情部分时细腻委婉，扣人心弦，激情时心潮澎湃，跌宕起伏，但是，基本功不够扎实，一到快速的乐段或华彩部分，就存在很大的技术障碍，大大影响了乐曲的欣赏性，无法得到充分的肯定而感到非常遗憾。教师在教学中要针对学生的技巧弱点进行训练，制订练习计划，

将乐曲中有难度的技巧编写为有针对性的练习曲，进行系统化的训练，再加上学生的刻苦好学，经过一段时间的训练，演奏技巧就会突飞猛进，最后以优异的成绩考入音乐学院。还有一类学生，他们的演奏技巧较为精湛，演奏乐曲时完整性较强，但因缺乏表现力，乐曲的内涵不能淋漓尽致地表达出来，演奏的乐曲内容空洞乏味，始终不能打动人心。教师在教学中要不断启发他们的想象力，同时伴以优美的语言描绘，这对学生会起到一定的导向作用。

综上所述，演奏技巧与音乐表现在古筝演奏中是相辅相成、互不可少的两个方面，是音乐表演的一个重要的美学原则，我们在教学中要遵循这个原则，因材施教，既要从小抓好基本功，扎实地提高学生的演奏技巧，又要重视多途径培养学生的音乐表现力，提高学生的音乐素养，乃至整体素养，这样才能使学生的演奏更加至善至美，才能培养出更多优秀的古筝演奏人才。

参考文献

[1]张磊.古筝演奏艺术研究[M].长春:吉林大学出版社,2018.

[2]易璇,吴邦银.古筝技法研究与教学[M].芒:德宏民族出版社,2017.

[3]王运.创新视野下的古筝演奏[M].武汉:湖北科学技术出版社,2009.

[4]李乡状.古筝弹奏与指导[M].长春:吉林音像出版社,2006.

[5]林飞.中国艺术经典全书:古筝[M].长春:吉林摄影出版社,2003.

[6]李楠.中外艺术精粹古筝[M].长春:吉林文史出版社,2006.

[7]李乡状.中国艺术百科:上 图文版[M].沈阳:辽海出版社,2009.

[8]李相状.民族节日与民族音乐[M].海拉尔:内蒙古文化出版社,2009.

[9]徐先玲,李相状.古典乐器指南[M].北京:中国戏剧出版社,2005.

[10]李乡文.课堂以外的素质教育丛书:器乐欣赏卷[M].长春:吉林音像出版社,
 2006.

[11]李乡状.轻轻松松学乐器[M].呼和浩特:内蒙古人民出版社,2007.

[12]李立.民族器乐欣赏[M].北京:中国三峡出版社,2008.

[13]焦金海.筝演奏法[M].北京:人民音乐出版社,1987.

[14]傅明鉴.古筝演奏与教学:上[M].南京:南京师范大学出版社,2009.

[15]周耘.古筝音乐[M].长沙:湖南文艺出版社,2001.

[16]陈丽华.校园器乐类活动指导手册[M].长春:吉林出版集团有限责任公司,2014.

[17]本丛书编委会.实用古筝基础与入门[M].世界图书广东出版公司,2009.

[18]潘从明.民族乐器演奏综合研究[M].成都:电子科技大学出版社,2016.

[19]李侠斌.中国民族器乐艺术风貌与表演技能研究[M].北京:中国纺织出版社,
 2019.

[20]张建成.器乐比赛组织活动读本[M].奎屯:伊犁人民出版社,2015.

[21]何宝泉,孙文妍.中国古筝教程:上[M].上海:上海教育出版社,2002.

[22]杨小丹.古筝近现代乐曲发展理论与演奏技巧[M].北京:中国书籍出版社,2017.

[23]阎黎雯.中国古筝名曲荟萃:上[M].上海:上海音乐出版社,1993.

[24]詹皖.张謇与南通民间音乐文化[M].北京:知识产权出版社,2015.

[25]蒲震元.中国艺术意境论[M].北京:北京大学出版社,1995.

[26]蒲震元.听绿:美学的沉思　蒲震元自选集[M].北京:北京广播学院出版社,
　　2004.

[27]张婷婷.古筝基础教程:初学者专用版[M].北京:化学工业出版社,2015.

[28]杨易禾.音乐表演美学[M].南京:江苏文艺出版社,1997.

[29]林东坡.论二胡演奏艺术中的"气"[J].艺术百家,2007.

[30]熊颖.高校古筝线上课程构建与发展[J].北方音乐,2020.

[31]安昀.古筝演奏技法理论分析[J].大众文艺,2010.

[32]刘溪.高校古筝教学基本原则刍议[J].艺术评鉴,2017.

[33]张曼.基于舞台实践能力提升的古筝教学改革[J].戏剧之家,2020.

[34]兰庆炜.古筝艺术的研究现状与理论思考[J].大众文艺,2010.

[35]杨萍.论古筝教学中的情景教学模式[J].当代音乐,2019.

[36]王艺璇.高校古筝教学的创新策略思考[J].音乐生活,2020.

[37]齐婧祎,张彤.浅析《枫桥夜泊》的演奏技巧与情感表达[J].参花(下),2021.

[38]乌云塔娜.关于古筝演奏艺术规范化的思考[J].中国民族博览,2017.

[39]张闻莺.古筝教学中的审美教育[J].北方音乐,2018.

[40]刘美丽.论琵琶演奏中的气息与气韵[J].天津音乐学院学报,2003.

[41]陈晓丰.教学实践中如何指导学生正确地练习古筝[J].北方音乐,2011.

[42]岳洋.古筝演奏中的情感表达研究[J].北方音乐,2019.

[43]何宇.论古筝演奏风格的多样性与演奏技术的规范化[J].经济研究导刊,2010.

[44]詹皖.中国古筝的演变及其流派特色[J].南通大学学报(社会科学版),2014.

[45]蒲震元.生气远出　妙造自然——论气、气之审美与意境深层结构[J].文艺研
　　究,1994

[46]但丹.浅谈口传心授在古筝教学中的作用和意义[J].大众文艺,2013.

[47]范立芝.中国钢琴音乐演奏中的气与韵[J].交响,2004.